大阪大学総合学術博物館叢書◆19

乙女文楽

開花から現在まで

近代大阪に生まれた
女性一人遣いの人形浄瑠璃

乙女文楽研究会 編著

はしがき

　乙女文楽は女性による一人遣いの人形浄瑠璃を言います。江戸時代に生まれた三人遣いの人形浄瑠璃は文楽として伝統が継承され、近代に至るまで広く親しまれてきました。大正末期、その三人で操作する文楽の人形を一人で遣えるようにするための機構が考案され、主に十代の少女達による一座が作られて、当時非常に盛んだった素人義太夫や女義太夫の浄瑠璃の会を中心に出演して人気を博したのが乙女文楽です。昭和戦前期には、関西を中心に全国、さらには朝鮮半島や中国大陸、台湾でも公演が行われ、戦後も乙女文楽の興行は続けられました。昭和四〇年（一九六五）代後半になると座としての興行は行われなくなりますが、その後、開花期の遣い手から技芸を受け継いだ人たちを中心に、乙女文楽は今日まで伝えられ、現在では様々な工夫や新たな創造活動も行われています。ブロードウェイのミュージカル「ライオンキング」の演出にもその影響が見られます。

　終戦前後から大阪を本拠に昭和四〇年代まで活動を行っていた乙女文楽の一座であった大阪娘文楽座は、解散後、一座の人形首や衣裳、道具類が文楽研究者の吉永孝雄（一九一〇～一九九二）に譲渡されたのですが、その後、人形浄瑠璃研究者の大阪大学文学部教授信多純一（一九三一～二〇一八）を介して、そのうちの人形衣裳類が大阪大学に寄贈されました。しかし、寄贈された衣裳類は一次的な調査が行われた後、継続的な調査研究が行われる機会を得ないまま、三〇年以上、文学部の資料室に眠っていました。

　平成二八年（二〇一六）、この乙女文楽の衣裳資料類が大阪大学に寄贈された当時を知る研究者を中心に、近世芸能、近代芸能、女性芸能、文楽、義太夫節等の研究者による「乙女文楽研究会」が発足しました。乙女文楽研究会は、三五〇点におよぶ資料を再調査するとともに、関係者への聞き取りや歴史的な研究を行い、令和三年（二〇二一）一〇月一八日～一二月一八日に開催された、大阪大学総合学術博物館と大阪大学大学院文学研究科との共催による第一五回特別展「乙女文楽——開花から現在まで——」を企画し、研究成果を発表しました。

　本書は遅ればせながら、その特別展での成果を取り纏め、さらにいろいろな角度から乙女文楽に光をあてた論考を収めたものです。近代大阪で生まれた乙女文楽という芸能の創造と継承の歴史をたどった本書が、改めて芸能の持つ多様な文化的意義と創造性について考察を巡らすための一助となれば幸いです。

<div align="right">乙女文楽研究会</div>

目 次

I

乙女文楽の歴史

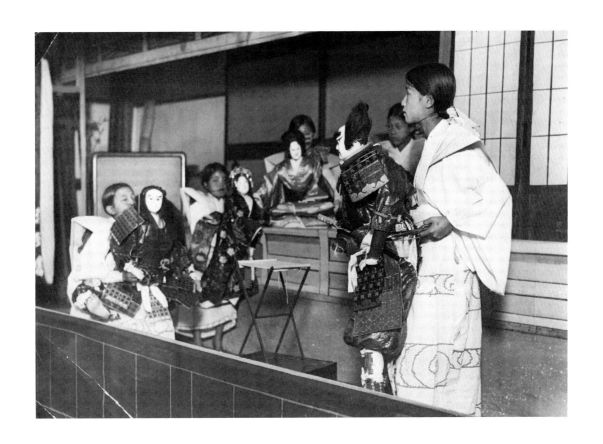

近代の人形浄瑠璃 乙女文楽誕生の一背景

後藤静夫

人形浄瑠璃の近代化は、大阪においては明治五年（一八七二）、府知事渡辺昇の宮地芝居の松島への移転か廃業かを迫る布達によってはじめられたといってよいだろう。

明治を迎えた大阪市中には、道頓堀の名代櫓を別にして、常打ち・時期限定の宮地芝居が一〇座以上存在して競い合っていたが、松島は大阪市の西隅の新開地であり地の利の悪さは歴然としていた。税制や地代の優遇等があるにもせよ相応の資金を要する上観客動員の困難は明らかなため、移転に応ずる宮地芝居のない中で、文楽芝居の興行主植村家がこの難事業に乗り出した。背景には松島での興行の櫓下看板に「官許人形浄瑠璃」、番付に「御免文楽座」と記すことで、長年道頓堀への進出を企てて果さなかった植村家の悲願の達成感があったと思われる。またそれまで「浄瑠璃操り」「操り」と記された呼称を「浄瑠璃人形入り」「人形浄瑠璃」と改めたこともささやかではあるが変革を感じさせるものであった。

松島文楽座は実力者を揃えており柿落し興行は五三日間の大入りで気を吐いたものの、地の利の悪さはいかんともし難く、宮地芝居の一大勢力ではあったが次第に集客、経営に苦しむことになった。

一方、松島移転に応じず廃業を迫られた宮地芝居は、府の方針転換により道頓堀の竹田芝居等名代櫓とは別に市内三か所に限り、自由に興行を打つことができるとなった。そのため多くの有力な演者が集中し、市中であることも幸いし相当な人気を博し文楽座に対抗する勢いを示した。しかし明治一五年（一八八二）頃には実力ある演者の死去や東京への帰還、繰り返される離合集散などで衰退した。

その流れの中で一六年（一八八三）六月日本橋北詰め澤の席に、残った気概ある演者

が結束して興行を始め文楽座に対抗する勢いを示した。明治一七年（一八八四）三月には、澤の席の演者を中心に新たに他座の有力者も加え稲荷社境内に彦六座が開場し勢力を盛り返し文楽座を脅かす人気を集めた。

松島での集客に苦慮していた文楽座は危機感を強め、稲荷社にも近い御霊社境内に座を新築移転し、明治一七年（一八八四）九月に開場し彦六座に対抗する体制を整えた。

明治の人形浄瑠璃は、極言すれば文楽座・彦六系非文楽諸座の競合による最後の黄金期の実現と文楽座への収斂の過程であったといえよう。文楽座はその後も着々と演者を補強し安定した体制の下で人形浄瑠璃界を代表する存在となって行く。

一方非文楽系は経済的基盤や演者間の結束が弱く、彦六座が明治二六年（一八九三）三月限りで解散すると、稲荷座（明治二七年（一八九四）三月〜明治三一（一八九八）年六月）→明楽座（明治三一年（一八九八）一一月〜明治三六年（一九〇三）一月）→堀江座（明治三八年（一九〇五）九月〜明治四四年（一九一一）五月）→近松座（明治四五年一月（一九一二）〜大正三年（一九一四）一一月）と呼称や場所を変えながら文楽座との対抗を続けたが、大正三年の近松座の閉場をもってその活動に終止符を打ち、大阪での常打ちの人形浄瑠璃は文楽座のみとなった。

中でも近松座は形勢を一挙に挽回すべく株式会社組織として広く資金を募り、高い理想の下で外観は煉瓦造りの洋館、内部は白木造り御殿様式の和風の堂々たる近代劇場を立ち上げ軒昂な意気を示したが、時代の趨勢はいかんともし難かった。近松座の

演者の多くは文楽座に合流し、文楽座の充実に力を貸すこととなった。

この間に文楽座も植村家による経営が行き詰まり明治四二年（一九〇九）、新興の興行主松竹合名社に座館、演者、人形類等一切を合わせ経営権を譲渡した。

新京極竹豊座で興行を打ったが大正一〇年（一九二一）には閉場し、国内での常打ちの人形浄瑠璃は文楽座のみとなった。

そのような情勢の中、大正二年（一九一三）四月には圧倒的な人気と実力を兼ね長く紋下として文楽座を牽引した竹本摂津大掾が名声に包まれながら引退し、七月には摂津と並び称され彦六系で活躍した写実の名手三代竹本大隅太夫が巡業先の台南で不遇の中で客死した。このことをもって人形浄瑠璃の明治は終焉したといえる。

文楽座は多くの実力者が集まった結果レベルの高い魅力的な公演を続けていたが、大きな問題も抱えることとなった。太夫にとって実力の証でもあり到達点である「切語り」は伝統的な公演形態では一座に四、五人いれば事足りるが、文楽座には近松座や諸座からの切語りが集まることになった。

少し遡って文楽・彦六競合の明治二五年（一八九二）頃を例にとれば、文楽座には紋下以下八人、彦六座には紋下以下一一人の切語りが数えられる。公演が建てた（通し）狂言と付け物で構成された場合多くても六、七人が立場に見合う切り場を語り、他は立端場や掛け合いに回されている。

文楽座一座になった大正一〇年（一九二一）頃には紋下以下一一人の切語りがおり、経営側はその処遇に苦しみ、付け物を増やしたり掛け合いを多用しあるいは休演たりして切り抜けようとしただけでなく松竹傘下の他座に出演させたり、八、九年頃には数組の巡業隊を組織して交代で地方を回らせることまでしている。因みに昭和二年（一九二七）の文楽座でも切語りは九人を数える。

また近松座や竹豊座に拠っていた演者や文楽座に入座しなかった相当数の演者たちは、短期間小規模な劇場で興行し、あるいは一座を組んで各地を巡業したり地方の人形座に客演する形で尚活動を続けたり、故郷や縁のある地に移り住み、周辺の人形

の指導を行ったものもいた。太夫・三味線は並行して京阪神、東京を始め各地で素人義太夫の指導も積極的に行った。文楽座に出演しているものも連中を組織して日常的に素人の指導をしていた。全国各地にはその指導を必要とする多くの素人義太夫が存在した。

一方、江戸期には寄席に出演し人気を博した多数の娘（女）義太夫が活躍していたが、天保の改革により既成秩序を乱す代表的な存在として厳しい取り締まりの対象となった。名のある太夫は入牢の処分を受け、その他の者も寄席への出演も禁止され娘義太夫は一気に表舞台から姿を消すことになった。一部の者は街角のよし張りの小屋や目立たぬ座敷などで細々と活動を続け、厳しい状況の中で幕末明治までを生き抜いた。

明治になり時代の変化に乗じ娘義太夫の寄席での活動がなし崩し的に再開された。明治一〇年（一八七七）には「寄席取締規則」が制定され、晴れて女芸人の活動が認められ、多くの寄席に娘義太夫が出演するようになった。

明治一〇年（一八七七）頃竹本京枝が名古屋から、明治一八年（一八八五）竹本東玉が大阪から上京し娘義太夫全盛の先駆けとなった。明治二〇年（一八八七）には竹本綾之助が一三歳で大阪より上京し瞬くうちに人気者となった。これに勢いを得て名古屋、大阪などから多くの一〇代の娘たちが東上し寄席に活躍をして、娘義太夫が一世を風靡することになった。芸によって評価されるものもあったが、その容姿によって人気を得るものも多く、若い書生たちを中心に「どうする連」「追っかけ連」等の熱狂的なファンも現れた。

熱狂的な人気は明治四〇年（一九〇七）頃まで続いたが、ファン同士の喧嘩口論、舞台を無視した声援、金銭問題などが目に余り世間の顰蹙を買い、娘義太夫人気も下火になって行く。

大正に入ると寄席も減り娘義太夫も一部を除き一〇代の演者は減少し、かつて活躍したものも結婚・出産で引退するものが相次いだ。そのような中で容姿によらず芸の実力で支持された者たちが女義太夫として、寄席のみならず他分野との共演、映画・

芝居への出演に活路を見出し活動を続けた。

大阪の播重席で人気を誇った豊竹呂昇は明治四一年（一九〇八）、初めて大劇場である有楽座に進出した。大正二年（一九一三）には松竹の専属ともなり、春秋二度有楽座公演を続け毎回大盛況となり、下火になって行く女義太夫界で一人気を吐いた。

その呂昇も大正一三年（一九二四）には引退し大衆芸能としての女義太夫は急速に衰えていった。

話題に上ることは少なくなったとはいえ、女義太夫はなお相当な人数を擁しており、その多くは盛んであった素人義太夫の指導者として存在感を示していた。

明治から大正・昭和初期にかけ素人浄瑠璃は男女を問わず、東京・大阪のみならず全国的に流行しその動静を伝える雑誌・専門の情報誌も複数発行されるほどであった。その指導に当たったのが元プロとして舞台を務めた太夫・三味線や女義太夫であり、文楽の演者たちも積極的に連中（弟子）を組織していた。

その背景として景気の動向や人形浄瑠璃の人気の陰りがあり、興行日数が減少し文楽座の太夫・三味線であってもごく少数の看板演者以外にとっては素人の指導は生活上も必要になっていった。

人形遣いに目を転じてみる。興行の合間に素浄瑠璃の一座を組んで東京を始め各地を巡業し、あるいは日常的に素人の指導を行うことのできる太夫・三味線に対して、人形遣いは従来から活動の場が限られ他座への助演や地方の人形座への出演、女義太夫や素人義太夫の会への出演等を行っていたが、個人に対して指導を行うことは三人遣いの特殊性からしても考えられないことだった。

文楽座一座になるとさらに活動は制限された。初代吉田栄三・三代吉田文五郎ら代表的な人形遣い達はもとより中堅若手は伝手を頼り男女の素浄瑠璃会に出演の機会を求めたが、出演謝礼がかなりの額になるため必ずしも機会は多くなかった。五代桐竹門造・吉田玉徳などは独自に仲間を集め積極的に素浄瑠璃会への出演を試みる他に、好事家に働きかけ人形の販売も行っていたが需要はごく限られていた。とりわけ門造・玉徳は人形首等の収集にも力を注ぎ、また人形操作法の改良も試みていたようである。

大正初期は第一次大戦景気に沸いたが、数年後にはインフレさらには関東大震災にも見舞われ、大正末～昭和初期は深刻な不況に陥った。人形浄瑠璃界でも大正一五年（一九二六）の御霊文楽座の焼失も加わり事態は一層困難となった。

そのような情勢の中でも素人義太夫はなお盛んであり、かねてより浄瑠璃会への人形導人を模索していた林二木（二輝）が大正末頃に腕金式の一人遣いを考案し、自身や義太夫仲間の娘たちに遣わせることとなった。その実技指導には文楽座の実力者・桐竹政亀が当たっていたが、それには二木の甥であり文楽座の奥役であった林梅太郎の周旋があったと考えられる。

二木考案の少女による一人遣い人形は素人浄瑠璃連に好評を持って迎えられ大阪のみならず各地への出演の機会も増加していった。

かねてから人形の改良を試みていた門造は一人遣いの人形の可能性を見抜き、二木による特許に抵触しない方式の胴金式一人遣いを昭和五年（一九三〇）に案出し、少女たちを組織して指導を行い浄瑠璃会に出演するようになった。二つの方式にはそれぞれ長所・短所があり、競い合うことで人気を高めていった。

男女の素浄瑠璃会への需要は多く、二木と門造達から分かれて活動する座も現れ戦前は国内外で広く活動を行った。戦中戦後は活動の場も狭められ、演者・後継者も減少し昭和四〇年（一九六五）頃には座としての活動はほとんど見られなくなった。

三人遣いの文楽人形を一人遣いに改良し少女たちに演じさせた乙女文楽は、芸能としての可能性を発揮し進化を遂げる時間的余裕を得ることなく、第二次大戦～戦後の混乱によって忘れられようとしたがわずかに残っていた経験者の指導によってその技芸が伝承され、大阪・神奈川で一座としての活動を展開している。

ただ素人義太夫や女流義太夫の演奏者が激減しているため本来の公演形態を継続することは困難となり、さまざまの音楽等を用いて個人での活動に活路を開拓する方向も現れている。この傾向は今後も続き二つの形態の並立として古典芸能界の一隅に静かに存続することになるだろう。

しかしながら女性の一人遣い人形は特殊な舞台芸能としての可能性は秘めているものの今後一般の支持を得て発展・隆盛を期待することは相当困難であろうと思われる。

大正から昭和前期に人気を博した特異な芸能である女性の一人遣い人形浄瑠璃の誕生は、隆盛を誇った素人義太夫の強い要望によるものであったが、その背景には明治期の文楽座・非文楽座系の競合による人形浄瑠璃最後の黄金時代の成立や女義太夫人気の遺産の影響と、固い一体感によって成り立っていると信じられていた人形浄瑠璃の太夫・三味線と人形遣いの間の業態の落差が一つのきっかけとなったことが指摘できるのではないだろうか。

乙女文楽の一世紀　その誕生から現在まで

横田　洋

乙女文楽とは大正期に考案され、昭和初期の大阪で花開いた女性人形遣いによる一人遣いの人形浄瑠璃の総称で、現在でも上演活動を続ける個人や団体が一定数いる芸能の一ジャンルである。人形浄瑠璃のひとつであるが、人形遣いが女性であること、一人遣いの操法が独特のものであることが他にはない魅力で、昭和戦前期は小規模ではあるものの興行物として人気があり、現在でもその魅力を伝える伝承活動が盛んになされている。乙女文楽という名称は昭和初期から使われていた名称で、草創期には人形遣いの多くが一〇代の少女たちであったことに由来している。現在でも概ね女性たちによって伝承されているが、男性の人形遣いも存在している。

人形浄瑠璃界の最高峰の文楽で採用されている三人遣いの場合、人形劇としては比較的大振りの人形を主遣い、左遣い、足遣いの三人で操作するが、乙女文楽では文楽とほぼ同じ大きさと構造の人形を一人で操作する。そのための装具と操法が大正末期から昭和初期にかけて開発された。人形を人形遣いが支えるための方式として腕金式と胴金式という二系統の方式が開発され、受け継がれていった。現在では人形操法として腕金式の二系統の操法が基本として伝承されている。人形機構の詳細については本章末の「乙女文楽の人形機構」を参照いただきたい。

乙女文楽は誕生時から現在に至るまで人形遣いのみの集団を組織するのが常で、多くの人形浄瑠璃のように太夫三味線人形遣いの三業で成立する集団ではなかったということも特徴のひとつである。素人義太夫や女流義太夫などの義太夫演奏家たちを招く、あるいは招かれて公演を行うことが一般的であった。

演じ手が少女であるという乙女文楽の特徴を強調するために、頭巾などは被らなかった。ただし、若い女性を主人公としたような演目だけではなく、素人義太夫や女流義太夫の人気の演目を上演できることが第一優先であったようで、昭和初期の乙女文楽にはかなりの数のレパートリーがあったと考えられている。

乙女文楽には一〇〇年ほどの歴史がある。その歴史の概略を紹介するのが本章の目的である。しかし、芸能史研究、演劇史研究において、その一〇〇年ほどの歴史は十分には明らかになっていない。その理由はさまざまに考えられるが、最大の原因はまず同時代から芸能の世界において周縁的な存在として認識されていたことであろう。人気はあったとはいえ規模の小さな芸能で、また歴史の浅い際物として扱われ、詳細な情報が紹介されることも少なく、劇評などの対象にも選ばれなかった。同様の理由で一定の年数が経過しても歴史研究の対象として十分に扱われてこなかった。

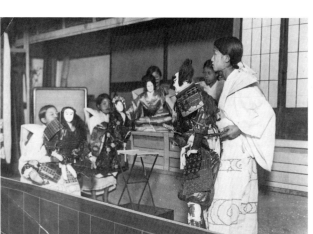

図1　昭和6年（1931）大阪市の文具倶楽部において桐竹門造指導の乙女文楽一座が旗揚げした際の前日の稽古の様子（朝日新聞社提供）

また多くの舞台芸能の歴史研究の一次資料として用いられるチラシや番付の類が乙女文楽では数多くある。本来人形浄瑠璃の集団を率いるのは義太夫を演奏する人々であり、どちらかといえば人形遣いはそれに付随する形となる。乙女文楽と合同で興行を行う義太夫集団が人形遣いの記述も含めたチラシや番付を作成すれば、そこに乙女文楽の情報も残るが、人形遣い集団である乙女文楽の側が積極的に興行情報を残していったという形跡はあまり見られない。

本来的に資料が限られ、また本格的な研究対象として捉えられなかった時期が長かったため、乙女文楽は誕生の経緯からその後の流れに至るまで不明な点が多い。もちろん全く研究がなかったわけではなく、一九七〇年代以降専門家によって紹介されるようになる。昭和四五年（一九七〇）の杉野橋太郎「乙女文楽考」[特殊　一人遣いとしての「乙女文楽」]を嚆矢として、平成七年（一九九五）には腕金式の乙女文楽の復興に尽力した清水可子「乙女文楽指導者でもある土井順一の「乙女文楽の研究」が発表されている。比較的近年にも神田朝美が聞き取り調査を元にした乙女文楽の研究を発表している。

これらの研究は乙女文楽関係者に直接聞き取りを行った貴重な研究の数々であるが、これらを総合して歴史的な経緯をまとめようとすると辻褄が合わなくなることもある。立場によって伝える内容が異なる可能性もきわめて高い。後年の聞き取りだけでなく、同時代の資料や証言も注意深く検証する必要がある。本章では以上の研究の成果を取り入れながら、改めて乙女文楽の歴史を辿っていきたいと考えている。

乙女文楽の誕生

戦前、乙女文楽には大きく三つの系統・集団があった。林一座、井上一座、片山一

座の三つである。最初に乙女文楽を始めた林二輝（林二木とも。以下、林）の一座、そこから独立した人形遣いの吉田光子（以下、光子）を中心とした井上政次郎（光子の父。井上政治郎とも。以下、井上）の一座、さらにそこから独立し文楽の桐竹門造（以下、門造）が指導を行った片山栄治（門造の息子）の一座、以上の三つの系統である。

この三つの系統以外にも乙女文楽の集団があったとされているが、昭和戦前期に一定期間存続し興行を続けたことが確認できるのは以上の三つの系統だけといってよい。まずはその乙女文楽の誕生の経緯をこの三つの系統を中心に見ておくことにしたい。

元祖といってよい林一座の成立の経緯を林本人の談を元に概略を示しておく。

大阪の歯ブラシ製造業の経営者で素人義太夫の名人でもあった林二輝（林二木）は自らの語る義太夫に人形を合わせたいと考え、明治四〇年（一九〇七）頃から休演中の文楽座の人形遣いが出演する素人義太夫の公演を幾度か行うようになった。大正の中頃になると、自ら人形遣い集団を組織することを企図し、経済的な負担も大きい三人遣いではなく、一人で人形を遣えるような工夫を考え始める。

大正一四年（一九二五）に腕金式の一人遣い操法の開発に成功し、翌年二月に人形を遣ったのが布施のあった布施で新しい人形操法を用いた公演を開催した。その後、さらに少女たちによる一座を組み、布施の別荘で浄瑠璃と人形の稽古を始めた。稽古を積んだ少女たちによる一座を五月に姫路で興行を行ったのを皮切りに翌昭和二年（一九二七）にかけて近畿地方から北陸にかけて巡業を行ったとされる。昭和三年（一九二八）九月に大阪新世界ラヂウム温泉の余興場での試演をきっかけに翌一〇月からラヂウム温泉を常打ちの舞台として出演を続けることになる。

この林一座の草創期に集められた少女の一人が吉田光子である。光子の父である井上政次郎は素人義太夫を趣味としており、四女の光子は五歳から義太夫の稽古を始めるなど浄瑠璃に囲まれる環境で幼少期を過ごした。井上は素人義太夫仲間の紹介で光子を林一座に参加させたのだと光子自身が語っている。井上は大阪大正橋の近くで仏壇店を営んでいたが、光子はそこから稽古の行われる布施の林の別荘まで通っていた。

光子と名乗っていた。

そして林一座がラヂウム温泉での公演を始めるとその舞台に出演した。林一座では林は大正一四年（一九二五）の段階で腕金式の機構は完成したと述べていたが、光子が語る経緯によると林の考案した方法はその時点ではまだ実用的ではなかった。未完成だった機構を完成させたのが、林に協力をした井上政次郎だと光子は語っている。

ラヂウム温泉では日替わりで素人義太夫が演奏するという形で公演が行われた。毎日開催される素人義太夫の発表会に少女たちの人形が華を添えるといった方がよいかもしれないが、日替わりの義太夫に対応するためにも、人形を担当する少女たちは相当数のレパートリーと特徴もさまざまな素人義太夫に対応する技術を持つ必要があった。温泉の余興という形ではあったが、その興行形態は成功し、昭和一〇年代後半までラヂウム温泉での乙女文楽の公演は続いた。

乙女文楽の全盛期

井上政次郎と吉田光子が林一座から独立したのはラヂウム温泉での公演が始まった直後のことである。その経緯も光子本人が語っている。林一座で人形装具のネジが紛失し、その責任が光子に押し付けられるという事件が起こった。ネジはその後見つかっ

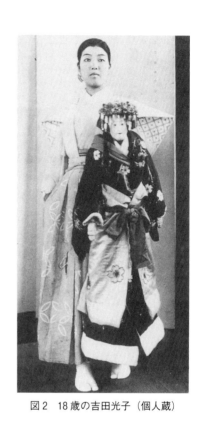

図2　18歳の吉田光子（個人蔵）

たが、憤慨した井上は光子を林一座から脱退させた。井上は文楽の人形遣い桐竹門造に依頼し、人形一座として興行できるだけの人形を購入、光子を中心として昭和四年（一九二九）に旗揚げしたのが、井上一座である。門造の指導を仰いだ光子はこの時期桐竹光子を名乗った。

井上は独立の際に腕金式の人形機構を実用新案として出願した。実用新案とは「実用新案法」の第一条に「物品ニ関シ形状、構造又ハ組合ハセニ係ル実用アル新規ノ型ノ興行的考案」[7]を行った者に対して認められる権利であると定められている。基本的な考え方は現在でも変わらないが、特許で認められる「発明」が高度な技術的思想の創作であるのに対して、形状や構造の組み合わせの新規性でも認められ、一定期間独占的権利を認められるのが実用新案である。審査後の異議申し立てのために公開された「出願公告」が残っているが[8]、それによると昭和四年（一九二九）六月五日に出願し、翌五年（一九三〇）一月一八日に「出願公告」が発行されている。その後、第一四〇九一三号の実用新案として登録された。

この実用新案の登録について光子の証言と林の証言が若干異なる。林の証言では「小生他一人」が実用新案の登録を受けたとしている。それに対して光子の証言によると、ネジ紛失事件に憤慨した井上が林に対する対抗手段として出願したが、林が詫びを入れてきたので、後で林の名前も入れたという。「出願公告」には出願人として井上の名しか記載されておらず、林が後に権利者として加わったのか明確に確認はできないが、後で加わったと見る方が経緯としては辻褄が合う。ただし二人は和解したものの禍を分かって活動を続けることとなった。

井上が出願した意図は林に対する対抗策だったとされるが、井上にとっても後に権利者に加わったと思われる林にとっても実用新案の権利が効力を発揮する事態が起きる。井上が協力を依頼した桐竹門造が井上一座の人形遣い数名を引き抜き独立したのである。門造が新たな一座で公演を始めたのが昭和五年（一九三〇）六月で[9]、その際、林と井上が門造に対して実用新案の権利侵害で訴訟を起こしたと土井順一の論文に記されている。実際に訴訟があったのか確認できないが、林は自身と他一名つまり井上

図3　井上政次郎一座番付（個人蔵）

門造が脱退した井上一座では吉田玉徳（辰五郎）の紹介で吉田徳三郎、吉田栄三郎などの指導を仰ぎ活動を続けた。光子はそれ以降生涯吉田光子を名乗ることになる。

井上一座は大阪大正橋を本拠としていたが、女流義太夫や素人義太夫との公演を行い、大阪市内だけでなく各地方、時には中国大陸まで巡業することもあった。ちなみに、井上一座に指導者を紹介した吉田玉徳は門造とは別に胴金式の人形機構で乙女文楽の活動を行っていたと清水可子の論文に記されているが、紹介している三系統ほどの継続した活動があったかどうかは確認できない。

大正期から昭和初期の文楽の人形遣いの一定数の人々は乙女文楽と関わり、その指導を行っていた。文楽自体の経営が傾いてきた大正期、素人義太夫の稽古で生活費を稼ぐことのできた太夫三味線と異なり、素人相手に教えることのできない人形遣いたちは経済的な苦境にあえいでいた。文楽の人形遣いたちは乙女文楽に関わることで、人形遣いとしての活路を見出そうとしていた。吉田玉徳もそうした人形遣いの一人で

あったのだろう。

片山一座は大阪を本拠としながらも巡業を中心とした興行を行い、女流義太夫や文楽から離脱して活動を行っていた新義座とも数年にわたって巡業を共にした。この一座を代表する人形遣いとして桐竹梅子や桐竹政子の名を挙げることができる。桐竹政子は新義座と巡業をしていた頃の中心的人形遣いである。義太夫界の最高峰である文楽の太夫三味線が組織した新義座との共演では求められるレベルも相当に高かったと考えられる。三団体の中でも特に文楽に近い人脈を背景に持ち本格的な興行を行った集団だった。

図4　片山一座と新義座が合同した際の番付（個人蔵）

の一座以外の同種のものに対して「本新案登録権を侵害するもの」と述べている。これは門造を念頭においていることは間違いなく、実用新案の登録は同種の試みをしようとする者に対する牽制には十分なっただろう。

実用新案の権利を侵さないようにするためか、腕金式を純粋に改良しようとしたのかは定かではないが、門造は井上一座からの独立に際して独自の胴金式の人形操法を開発し、大阪文具倶楽部での初公演時から胴金式を採用した。門造はあくまで本業の文楽の人形遣いなので、乙女文楽の経営は息子の片山栄治に任せる形にした。

ここに林一座、井上一座、片山一座の三団体の鼎立状態が成立した[10]。それぞれに興行として成立し、三団体の活動は一〇年以上続いたとされる。昭和一四年（一九三九）の水谷武雄の「大阪に生れた乙女文楽」でも以上の三団体が紹介され、昭和一〇年代半ばでもそれぞれに活動を続けていたことが確認できる[11]。

林の一座はその後もラヂウム温泉を本拠とし公演を続けた。浄瑠璃ファンに愛読された『浄瑠璃雑誌』の昭和八年（一九三三）一一月号によると、一〇月の記録として一〇月一日から一〇月二一日まで素人義太夫の人形入り公演が休み無く続けられていたことが確認できる。その前後の活動も合わせて確認すると、一ヶ月に数日の休演日があるのみでほぼ年間を通して公演を続けていた。素人義太夫の愛好家としても自身の語りに人形がつくというのは大変な魅力であったと思われ、ラヂウム温泉で義太夫を語る集団は後を絶たず、温泉の余興としての人気も継続したようである。ラヂウム温泉での試みは十分に成功したといえ、戦火が激しくなるまで続いた。

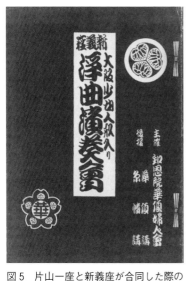

図5　片山一座と新義座が合同した際の番付（個人蔵）

この時期の片山一座が女流義太夫や新義座と共演した際の番付はいくつか確認できる。そこには人形遣いだけでなく、関係者として指導の桐竹門造と代表の片山栄治とともに「細工人大江巳之助」と人形師の四代目大江巳之助の名が記されている。現在国立文楽劇場が保管し公演で用いる首の大部分を作成したといわれる大江巳之助は近代を代表する人形師だが、昭和初期は阿波から出てきたばかりの若手人形師の一人であった。大江巳之助は首の制作や修理などで乙女文楽にも深く関わっていた。文楽と乙女文楽は無関係ではなく、高い水準の交流があった。

戦後の乙女文楽

昭和初期に大阪を本拠にした三つの乙女文楽一座は昭和一〇年代後半にかけて活動を終えることになる。吉田光子は昭和一七年（一九四二）に結婚をして乙女文楽から離れるが、その他の各団体の少女たちも結婚を契機に辞めていき、また戦局の拡大に伴い、乙女文楽各座の活動自体が困難になっていった。

昭和初期、芝居関係の仕事に就き、素人義太夫の愛好家でもあった宗政太郎（以下、宗）は井上一座にも片山一座にも出入りしていたが、宗の次女桐竹信子や三女桐竹智恵子（以下、智恵子）は片山一座に参加し、舞台に出演していた。[13]宗一家は戦時中故郷の福岡に疎開していたが、戦後「大阪乙女文楽座」を名乗り、福岡を本拠に九州各地を巡業した。宗一家は昭和二七年（一九五二）頃、近世から人形浄瑠璃の盛んであった神奈川県茅ヶ崎に移住し、東京の素人義太夫であった斎藤金太郎という人物と共に関東を中心とした巡業活動を行った。その後、斎藤金太郎は宗一派から独立し東京を中心に乙女文楽の活動を行ったが、やがて解散したといわれる。

宗の一座は座名から大阪を外し「乙女文楽座」として巡業を続けたが、昭和三八年（一九六三）の宗の死後、智恵子を中心とした一座は興行物として全国を巡業する活動を改め、神奈川県内での次世代への伝承を中心とした活動に移行していく。

昭和四五年（一九七〇）、智

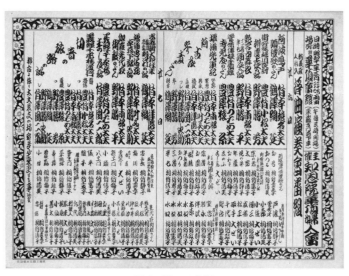

図6　図5の中面

恵子は「乙女文楽座」の人形首・衣裳など一式を平塚市に譲渡した。これらは昭和一八年（一九四三）に人形首を戦火から守るため吉田玉徳から宗に預けられたものだという。これらの首は宗一家が九州さらには茅ヶ崎に移転してからも使用されてきたものである。

一方、戦前に大きく三系統あった大阪の乙女文楽の活動は困難になるが、その系譜を引き継いだ演者たちによって新たな活動がなされるようになった。女流義太夫の豊澤竹千代は戦前から乙女文楽と親交があったが、「成竹座」という一座を組織し、活動の場を無くしていた人形遣いを集め、乙女文楽の興行を行った。「成竹座」を始めとし[14]て戦後の大阪の乙女文楽の特徴は腕金式と胴金式の演者が共存していたことである。

柴田亀次郎が主宰した「大阪娘文楽座」も終戦前後から活動を開始し、「成竹座」が解

散した際はその人形類を引き継ぎ、大阪を本拠に全国を巡業した。戦前林二輝の一座にいた山下富子とその夫山下南幸は「南幸社」を組織し、大阪の地元を中心に活動した。成竹座も含め、戦後の大阪の乙女文楽は複数あったが、戦前のように対立関係にあったわけではなく、互いに交流があり、また一度乙女文楽を離れた吉田光子も「南幸社」の稽古に参加し、公演に出演することもあった。「大阪娘文楽座」は昭和四四年（一九六九）に解散したが、戦前から引き継いだものも含まれる人形道具類は芸能史研究者の吉永孝雄に譲渡された。その後吉永孝雄は人形の首などは文楽の人形遣いなどに譲渡し、衣裳類は大学などに寄贈した。そのうちの多くは大阪大学に寄贈され、現在も大阪大学で保管されている。

戦後の吉田光子は南幸社に参加する以外にも乙女文楽の活動を続けていたようで、岐阜の「美濃文楽」の指導にもあたったとされている。「美濃文楽」は小沢松次郎という義太夫愛好家が家族の女性を人形遣いにして、腕金式の操法で年数回の公演を行っていたとされるものである。その他にも戦前戦後にかけて大阪の一座が巡業して回った先や関係者が移住した先などでも乙女文楽と同種の試みが行われることがあったようだ。岐阜の他に淡路、和歌山などでも乙女文楽の一座が存在していた。

昭和二〇年代に一二歳で成竹座に出演した桐竹京子は昭和三〇年（一九五五）から熱海で力弥を名乗り、女流義太夫の由良之助と組み旅館やホテルの座敷に呼ばれ、乙女文楽を上演する「一文楽」の活動を始める。熱海だけでなく各地の座敷に呼ばれ、乙女文楽を披露したという。由良之助の死後、「一文楽」の活動は終了したが、テープ音源を用いた人形遣いとしての活動は平成二八年（二〇一六）に亡くなるまで続けた。

現代の乙女文楽

全国を巡業した柴田亀次郎の「大阪娘文楽座」解散後は、興行としての乙女文楽の活動は全国的に困難となる。一方で昭和五四年（一九七九）には、国立劇場の「一人遣い人形のさまざま」というテーマの民俗芸能公演に吉田光子も加わった南幸社が出演

するなど、その特殊な人形操法が民俗芸能のひとつのあり方として改めて注目されるようにもなった。乙女文楽についての学術論文が発表され始めたのもこの時期である。草創期からのスターであった吉田光子は平成に入ってから仏教芸能研究者の土井順一に依頼され、相愛女子短期大学の文楽研究部の指導を行うようになり、平成四年（一九九二）から始まった公開講座の相愛文楽教室でも参加者の指導を行った。そして、その講座参加者を中心に平成六年（一九九四）に光子を座長とする「乙女文楽座」が結成され、同年六月に国立文楽劇場で旗揚げ公演を行った。その後「乙女文楽座」は腕金式の操法を伝える一座として関西を中心に公演活動を行うようになる。光子は平成二八年（二〇一六）に亡くなった直前まで乙女文楽とりわけ腕金式の操法の伝承活動に努めた。光子が亡くなった後も「乙女文楽座」は活動を続けており、残された座員たちが公演・普及活動を続けている。

「乙女文楽座」から独立した吉田光華は光華座を興し、日本舞踊の素養を生かした義太夫節にとらわれない活動を精力的に行っている。落語家やポピュラー音楽家との共演など多方面にわたる活動を行い、海外公演も多数行っている。

一方で、神奈川の桐竹智恵子は昭和四二年（一九六七）より川崎市の人形劇団「ひとみ座」の女性座員たちに乙女文楽の操法を伝え、昭和四七年（一九七二）から人形を譲渡した平塚市の嘱託となり、県下の高校のクラブ活動を指導した。平成二年（一九九〇）には高校クラブOBを中心とした「湘南座」が結成されている。智恵子は平成二〇年（二〇〇八）に亡くなるが、その後は娘の桐竹あづま、孫の桐竹祥元がその活動を引き継いでいる。「ひとみ座」は五〇年以上にわたって乙女文楽の活動を続け、現在でも「ひとみ座乙女文楽」として定期的な公演普及活動を行っており、海外での活動も積極的に行っている。智恵子の亡くなった後、平成二二年（二〇一〇）からは文楽の桐竹勘十郎が指導にあたっており、その指導の元で新たなレパートリーも増やしている。[15]

神奈川で胴金式を継承してきた「ひとみ座乙女文楽」と関西の腕金式の「乙女文楽座」は令和三年（二〇二一）から交流活動を始めるなど乙女文楽の歴史も新たな段階に

入ってきている。また、肩金という新しい操法を用いた活動も行われている。智恵子の孫の桐竹祥元は男性でありながら乙女文楽を継承した人物である。元来女性が担ってきた乙女文楽ではあるが、いわゆる人形浄瑠璃の範疇を超えた吉田光華らの活動と合わせて、現在の乙女文楽はさらなる可能性と多様性を追求しているのだともいえよう。戦前から活躍した先人の技を伝承しつつも新たな挑戦を続けている。歴史上、中心的でも正統的でもなかった乙女文楽だからこそその価値を今なおお示し続けているといえる。

注

(1) 杉野橘太郎「特殊一人遣としての「乙女文楽」」『早稲田商学』二一六号、昭和四五年（一九七〇）

(2) 清水可子「乙女文楽考」『神奈川県史研究』三五号、昭和五三年（一九七八）

(3) 土井順一「乙女文楽の研究」『龍谷大学論集』四四五号、平成七年（一九九五）

(4) 神田朝美「乙女文楽とともに生きる」『世間話研究』二〇号、平成二三年（二〇一一）神田朝実「女性人形遣いのライフストーリー――乙女文楽の変遷をたどる――」『口承文芸研究』三五号、平成二四年（二〇一一）

(5) 以下、林二輝の証言は下記の記事を元にしている。「少女一人使ひ人形に関する発明　発明者林二輝氏談」『浄瑠璃雑誌』三〇九号、昭和七年（一九三二）

(6) 吉田光子の証言は前掲の土井順一「乙女文楽の研究」で土井が吉田から聞き取ったもの。

(7) 明治三十八年（一九〇五）法律第二十一号

(8) 農商務省特許局「昭和五年実用新案出願公告第四五四号」（独立行政法人工業所有権・情報研修館「特許情報プラットフォーム　J-PlatPat」）

(9) 『大阪朝日新聞』昭和五年（一九三〇）六月二〇日

(10) 昭和戦前期の三団体について、杉野橘太郎は林一座が「女文楽」、井上一座が「娘文楽」、片山一座が「乙女文楽」とそれぞれ呼称していたと論じている。一方、清水可子は林と井上の一座が「娘文楽」、片山一座が「大阪乙女文楽」で、玉徳の一座が「女文楽」だと述べている。他にも同様に使い分けたとする言説が散見されるが、対象とする一座とその呼称が論者により一定しない。

「女文楽」や「娘文楽」、「少女文楽」などの呼称は確かに昭和初期から存在した。しか

し、その使い分けで団体や系統を判別することは困難である。一方で戦前の三系統すべてで「乙女文楽」を呼称していたことは確認できる（本書第Ⅲ章扉のラヂウム温泉のチラシ、土井順一論文に紹介されている吉田光子への感謝状など）。どの団体も他と区別するための座名や劇団名としてではなくあくまで芸能の名称として「乙女文楽」などの言葉を用いたと考えるのが妥当だろう。

(11) 水谷武雄「大阪に生れた乙女文楽」『上方』一〇一号、昭和一四年（一九三九）。水谷も三系統すべてを「乙女文楽」と呼んでいる。

(12) 詳細については本書第Ⅰ章、後藤静夫「近代の人形浄瑠璃――乙女文楽誕生の一背景」を参照。

(13) 以下、宗政太郎一家の経歴については前掲の杉野橘太郎「特殊一人遣としての「乙女文楽」」、神田朝美「女性人形遣いのライフストーリー――乙女文楽の変遷をたどる――」の二論文、及び本章第Ⅲ章を参照。

(14) 成竹座、南幸社、大阪娘文楽座について、また成竹座に参加し後に熱海で活動を行った桐竹京子については前掲の杉野橘太郎「特殊一人遣としての「乙女文楽」」、神田朝美「女性人形遣いのライフストーリー――乙女文楽の変遷をたどる――」の記述を参照した。

(15) 「現代の乙女文楽」中の乙女文楽の動向については各個人・団体のウェブページその他印刷物などの興行情報、本書第Ⅳ章掲載の情報などを元にしている。

乙女文楽の人形機構

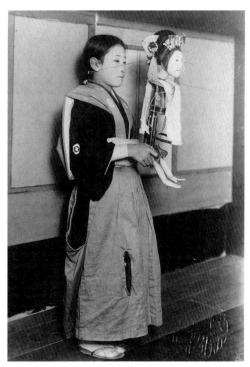

図1　胴金式人形の構造（早稲田大学演劇博物館所蔵 F72-01996）。袴に穴を開けているのは人形の足を操作する足金を装着するため。

図2　腕金式人形の構造。井上政次郎が申請した実用新案の公告に添付された図版（「昭和五年実用新案出願公告第四五四号」）

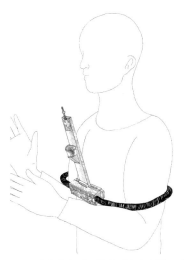

図4　腕金式人形の構造（金丸杏樹 画）

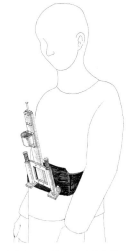

図3　胴金式人形の構造（金丸杏樹 画）

乙女文楽の人形の機構は文楽の三人遣いの人形をそのまま流用して一人で操作できるよう開発されたものである。乙女文楽のために新調された人形の機構は文楽の人形の機構をそのまま踏襲している。その文楽式の人形を一人で操作するため、「腕金式」と「胴金式」と呼ばれる二種類の機構が開発された。

三人遣いの文楽では衣裳を着せる人形胴のうち肩にあたる肩板の中央の穴に首の胴串を差し込み、その胴串を主遣いが左手で持つことによって、人形全体を支えている。乙女文楽では胴串を手で持つことができないため、背板という特殊な器具を用い、肩板と首を安定させている。

乙女文楽の肩板は胴串を差し込む穴以外に人形の背側に小さな穴を開け、この穴に背板の先端を差し込み背板と肩板を固定する。「腕金式」ではこの固定にボルト、ナットを使用するが、固定方法は系統や時代などによりさまざまである。

背板には胴串受けとよばれる金属製の受けが備わっており、手で持つことのできない胴串を胴串受けに固定する。

以上のように乙女文楽独自の背板が人形全体を支える重要な役割を担っているが、この背板を人形遣いの体に固定することで一人遣いが可能となる。この固定方式が「腕金式」と「胴金式」で大きく異なる。「腕金式」では腕金と呼ば

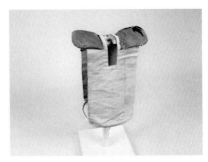

図7　人形胴（大阪娘文楽座旧蔵）

図6　図5を下部から撮影した画像。耳の下に耳紐を掛ける環状の金具がつけてある。

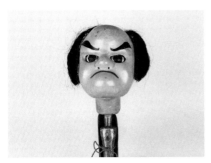

図5　人形首（大阪娘文楽座旧蔵）

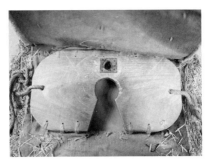

図10　肩板。図8の内側から撮影。背板を固定する穴を金属板で補強してある。

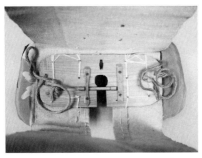

図9　肩板。図7の内側から撮影。背板を固定する穴は縦長に開けられている。

図8　襟付人形胴（大阪娘文楽座旧蔵）

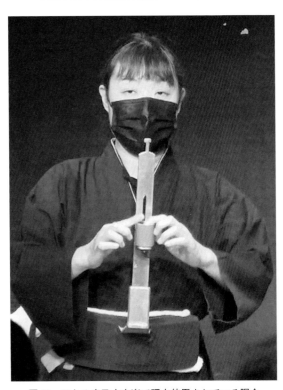

図15　ひとみ座乙女文楽で現在使用されている胴金

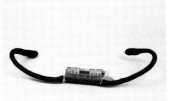

図12　腕金（吉田光子使用・個人蔵）

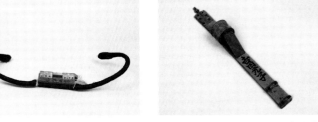

図11　背板（吉田光子使用・個人蔵）

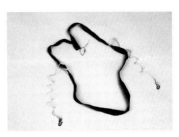

図14　耳紐（吉田光子使用・個人蔵）

図13　足具（足金）（吉田光子使用・個人蔵）

れる湾曲した棒状の機構に背板を固定し、腕金の湾曲した箇所を左右の二の腕あたりで支える。

「胴金式」では胴金という左右の二の腕のついた器具に背板を差し込み、帯紐を結ぶ要領で人形遣いの腹部に装着する。

以上のようにして人形全体を一人の人形遣いが支えることが可能となる。自由になった人形遣いの左右の手で人形の手を操作し、人形の足も人形遣いの左右の足に装着された足金（足具）を用いて操作する。人形の首は耳紐を通して人形遣いの頭で操作する。

以上が乙女文楽の人形機構の基本だが、「腕金式」「胴金式」ともに、さまざまな改良が積み重ねられ、現代に至っている。

16

II

乙女文楽の遺した物

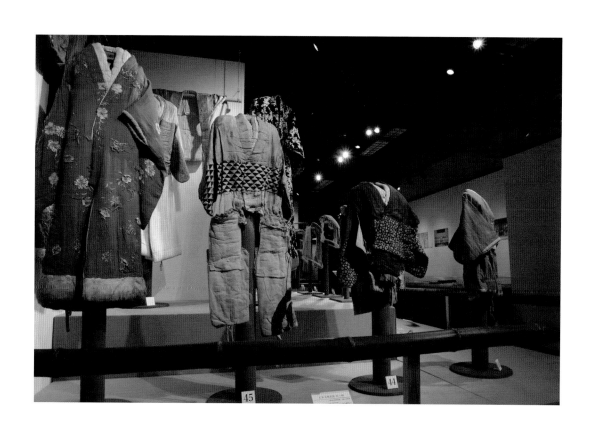

大阪大学総合学術博物館所蔵の乙女文楽資料

林　公子

乙女文楽資料は大阪大学総合学術博物館での展覧会「乙女文楽――開花から現在まで」で公開展示された。本稿では、この乙女文楽資料について、その性格を考察しつつ、紹介していきたい。

一、大阪大学総合学術博物館所蔵乙女文楽資料の来歴

大阪大学総合学術博物館所蔵乙女文楽資料（以下、所蔵資料と略する）は、昭和四〇年代まで大阪で活動していた乙女文楽の座の、首以外の人形の関係諸道具である。しかしながら、所蔵資料には、その性格の手がかりとなるような記録類等は一切なく、その来歴については明らかではなかったが、資料のうちの次のものから、詳細は依然不明ではあるものの、所蔵資料は、約半世紀間の様々な乙女文楽の座の消長の集積したものであると考えられる。

① 「大正橋　人形　井上」と書かれた道具幕

所蔵資料には、九点（章末資料図版：以下、一覧図版と略。〈大道具1～9〉参照）の道具幕が含まれている。道具幕とは、書き割り（文楽や歌舞伎の舞台の背景画）の代わりに用いられた背景幕で、大道具に比して、持ち運びも設営も簡便であり、文楽のように一定期間同一演目で公演を行うことがなく、また、旅興行も多かった乙女文楽では、背景として道具幕が用いられていた〈図2〉。これらのうちの世話屋体と襖が裏表に描かれた道具幕（一覧図版〈大道具1・2〉には、端に「大正橋　人形　井上」と書かれている〈図3〉。乙女文楽の腕金式の機構を考案して林二輝（林二木とも）と乙女文楽を旗揚げした井上政次郎

はじめに

大阪大学総合学術博物館には、昭和六三年（一九八八）に、文楽研究者の吉永孝雄氏より文学部に寄贈された、約三五〇点の乙女文楽の資料が所蔵されている。資料の大半は、人形衣裳および人形胴で、さらに、小道具、道具幕、衣裳材料、その他からなっている。

これらの資料のほとんどは、木枠のついた行李（図1）に入っており、これは、公演先への移動に備えた形であったと思われる。行李に「大阪娘文楽座」とあることからもわかるように、大阪で乙女文楽の公演を行っていた柴田亀次郎の「大阪娘文楽座」が所有していた人形首・人形衣裳・道具類が昭和四〇年代に一括して吉永孝雄氏の所有となり、そのうち、人形衣裳・人形胴・小道具・道具幕他の過半が吉永孝雄氏より大阪大学に寄贈されたものである。

令和三年（二〇二二）秋、これらの

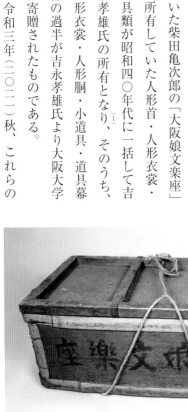

図1　行李

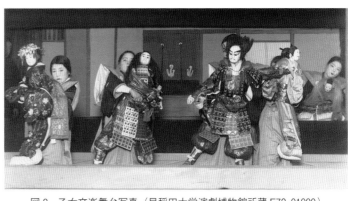

図2　乙女文楽舞台写真（早稲田大学演劇博物館所蔵 F72-01999）

図3　襖道具幕書き入れ

は、大正橋近くで仏壇店を営んでいた。のちに乙女文楽は、林二輝と井上政次郎の二つの座に分かれて活動を行うようになった。この道具幕は、昭和四年（一九二九）から吉田光子を座長に活動を開始した井上政次郎の一座で使用されていたものと考えられ、所蔵資料が、乙女文楽創設期に使用されていた道具を含んでいることを示している。土井順一氏は「吉田師匠が遺した人形は、母親が昭和二一年（一九四六）一二月一三日に五九歳で死亡した後、保管が困難となり、（中略）文楽の三味線弾きに一万円で売却された。その後、人形は柴田亀次郎に渡った。」と記しており、人形と共に道具幕等の道具類も最後は柴田亀次郎に渡ったものと考えられる。

② 肩衣の裏打紙の墨印「義太夫壱式／野村青雲堂／電話南八三三九番 振替大阪五〇五二番／大阪市三休橋通清水町」〈図4〉

所蔵資料には、人形衣裳の肩衣と、義太夫節の太夫の肩衣と思われる大人のサイズの麻地小紋の肩衣が数点含まれているが、肩衣の裏打紙と思われるものが四点ある。所蔵資料には、舞台で使用された衣裳や衿や足袋といった衣裳小物のほか、衣裳を作成するための材料、あるいは参考資料として保管されていたものと思われる物も衣裳作成の材料、多く含まれており、裏打紙と思われる。その一つに、図のような墨印が押されたものがある。乙女文楽誕生の背景に当時の素人義太夫の隆盛があるが、素人義太夫の活動を詳しく掲載した『浄瑠璃雑誌』には、素人義太夫が舞台で着用する肩衣・袴、その他の諸道具を取り扱った商店の広告がよく掲載されている。「野村青雲堂」の広告〈図5〉は大正一

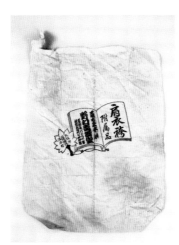

図4　肩衣裏打紙

図5　野村青雲堂広告
『浄瑠璃雑誌』287号
（大阪府立中之島図書館蔵）

四年（一九二五）〜昭和五年（一九三〇）まで載っており、所蔵資料の裏打紙は乙女文楽誕生期のものである可能性がある。ちなみに「野村青雲堂」は広告で「文楽座御用品調進所」をうたっている。

③　「大阪娘文楽座　柴田亀次郎」

所蔵資料が柴田亀次郎所有のものであったことは、手摺りの道具幕〈図6〉や人形胴（以下、胴と略）のツナギ[4]〈図7〉、人形首を保管する首包み〈図8〉に、「大阪市西成区西荻町六十八番地　大阪娘文楽座　柴田亀次郎」の朱印が捺され、所蔵資料が納められていた行李〈図1〉に「大阪娘文楽座」と書かれていることからも明らかである。柴田亀次郎は、戦後、大阪にいた乙女文楽の遣い手を集めて結成された成竹座[5]から、人形道具一式を譲り受けて乙女文楽の興行を行った人物であるが、「大阪娘文楽座」と名乗っていたこと、胴や、道具幕や首包みなどを新調していたことがわかる。

なお、所蔵資料には、別に「大阪市西成区西荻町六十八番地　大阪女文楽人形浄曲協会　柴田亀次郎」と墨書された胴〈図9〉があり、柴田亀次郎は「大阪女文楽人形浄曲協会」と名乗っていたこともわかるが、「大阪娘文楽座」との関係は定かではない。

これらのことから推測されるのは、所蔵資料が、乙女文楽創設期のものから、以後、柴田亀次郎の「大阪娘文楽座」までの、乙女文楽の諸座が使用していた道具類が集積したものである可能性である。そして、このことは人形衣裳からも推察できる。

乙女文楽の人形操法には、腕金式の機構を使うものと、胴金式の機構を使

図6　布手摺書き入れ

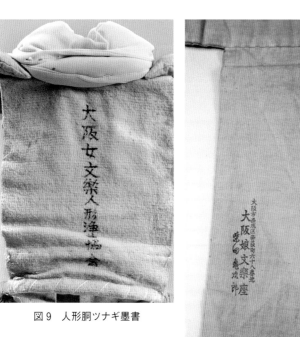

図9　人形胴ツナギ墨書

図8　首包

図7　人形胴ツナギ印

うものの二種があり、どちらの操法も伝承されて今日に至っている。胴金式機構の場合、胴金に人形の背骨となり、首を支える背板を差し込むので、衣裳の背中に背板を通す背穴を開ける必要がある。一方、腕金式の場合は、腕金を衣裳の脇アキに通すので背穴を開ける必要はない。所蔵資料は、背穴のある衣裳と、背穴のない衣裳の両方がある。つまり、所蔵資料には、腕金式、胴金式の両方の操法の人形の衣裳から成っていることがわかる。乙女文楽の座は、創設期には、腕金式の林一座、井上一座と、胴金式の片山一座に分かれていた。しかし、戦後に作られた成竹座は、戦前に乙女文楽で人形を遣っていた遣い手が集まって出来た座で、両方の操法の人形が使われていたと、成竹一座が腕金式、胴金式の双方の人形が混在していた一座のありようを反映したものであることを裏付けるものと言えるだろう。

二、乙女文楽の衣裳

文楽の人形衣裳は、人間の着物とは異なる仕立て方をする。ただ寸法が小さいだけではなく、肩板と腰輪のみの人形の胴体に衣裳を着付けることで人形の体を見せ、かつ、人形操作が可能であるような特殊な仕立てになっている。背縫いがなく、前身頃と後身頃の間に襠(まち)(脇入れ)があり、脇アキも大きいことが仕立ての上での大きな特色である〈図10〉[7]。所蔵資料の衣裳は、この文楽の衣裳と同じ仕立てになっており、文楽の衣裳を踏襲していることがわかる。

なお、所蔵資料の人形衣裳には、舞台で遣うために拵えられた、すなわち、胴に衣裳を着付けた形のものも多く含まれている。文楽では、衣裳は、舞台稽古までに人形を遣う主遣いが人形に衣裳を着付けし、公演が終わるとばらされて、衣裳は衣裳のみで保管される。所蔵資料が拵え済みの形で保管されていた理由としては、①頻繁に上演される演目の登場人物なので、いちいち拵える手間

を省いた。②特定の登場人物にしか使用されない衣裳なので、拵えたままに残った、等が考えられるだろう。③最後に上演された時に拵えた形で残った、等が考えられるだろう。

三、所蔵資料と上演演目

（1）所蔵資料からわかる上演演目

所蔵資料がどのような演目に用いられたのかについては、明確でないものがほとんどである。現行の文楽による上演の衣裳と色や柄などが合致するものはほとんどないため、所蔵衣裳から上演演目を推定することは難しい。しかし、いくつか、ある程度演目が特定できる資料もある。小道具が多い。

① 「仮名手本忠臣蔵」

• 上意書。〈図11〉「仮名手本忠臣蔵」四段目で、上使が塩冶判官に示す、切腹を申しつける上意書。「此度塩冶判官高貞／刃傷に及程／切腹申付／くる物なり」と書かれている。

• 肩衣〈図12〉。塩冶判官の違鷹羽紋の肩衣。裃を着けた塩冶判官は三段目と四段目に登場する。

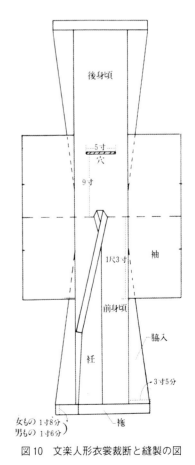

図10　文楽人形衣裳裁断と縫製の図

後身頃

5寸
穴

9寸

1尺3寸

前身頃

袖

脇入

袵

3寸5分

裾

女もの　1寸8分
男もの　1寸6分

図11　上意書

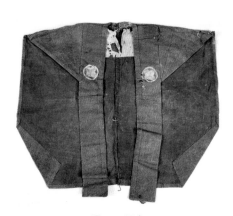

図12　肩衣

・敵討に加わる浪士が署名血判した連判状〈図13〉。六段目幕切れで、原郷右衛門は腹を切って死んでゆく早野勘平が一味に加わることを許し、勘平は臓腑をつかんで血判する。この連判状も早野勘平の血判が最後で、六段目の小道具であることがわかる。

②「義士銘々伝　赤垣源蔵出立の段」〈図14〉
・忠臣蔵ものの義士の討ち入り装束である雁木模様の羽織で、「赤垣源蔵」の襟印が付く。「義士銘々伝　赤垣源蔵出立の段」の衣裳と思われる。

③「新版歌祭文」〈図15〉
・書状。所蔵資料には「お染様」と表書された書状が二通ある。「新版歌祭文」野崎村の段でお染が持ってくる、久松がお染に自分のことは思い切って嫁入りするようにと書き残した手紙である。

④「加賀見山旧錦絵」〈図16〉
・書状。包みに「上」と書かれ、中に「御前様御ひらう」と宛て名書きされた書状（セロテープで綴じられている）が入っている。「加賀見山旧錦絵」七段目長局の段で、自害して果てた中老尾上が遺した、悪人一味の企み

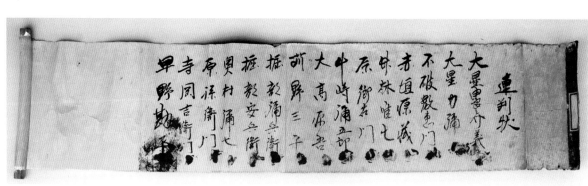

図13　連判状

図16　状「御前様御ひらう」

図15　状「お染様」

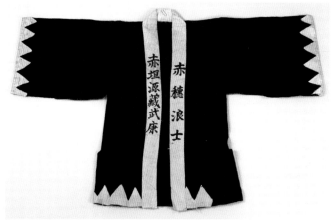

図14　羽織

の証拠である岩藤の密書に添えられた状である。

⑤　「天網島時雨炬燵」〈図17〉

・僧衣の子役衣裳で、上衣に書状が書かれている。おさんが連れ去られた紙屋内で水盃をする治兵衛と小春のもとに、尼姿となって現れる治兵衛の娘のお末の衣裳。上衣には、妻おさんと舅五左衛門からの手紙が書き付けられている。

いずれも、作品に固有の特徴的な小道具や衣裳によって作品が特定できるものであるが、以上に限られる。

一方、所蔵資料を現行の文楽で用いられている衣裳と比較した時、上演された演目が推定されるものもある。ただし、現行の文楽の衣裳とは異なる点があり、推測に留まる。

① 「御所桜堀川夜討」三段目　弁慶上使の段

主人公の弁慶のものと考えられる黒地素袍大紋。〈図18・19〉と、おわさの衣裳と思われる襦袢（ぬいかけ）〈図20〉。弁慶の衣裳は、現行文楽では法輪紋の素袍袴をつけるが、所蔵資料では何の紋であるかが明確ではない。紋は紙を縫い付けたもので、破れが生じている。襦袢は片袖だけが生地も長さも異なる。この襦袢を身につけるおわさは、かつて一度だけ書写山の稚児であった弁慶と契り、信夫という娘を設けた。顔をも見ずに別れた一夜の契りの相手の少年の襦袢の片袖を自分の襦袢の袖にしときの相手の稚児の振袖の襦袢の片袖を自分の襦袢の袖にして、そのときの相手の稚児の振袖の襦袢の片袖を自分の襦袢の袖にしている。現行の文楽の衣裳の片袖は、赤地縮緬に筆や硯の縫い取りをしたものだが、所蔵資料の片袖は、華やかな絞り模様の生地を使っている。

図17　白衣・腰衣（拵え済）

図18　大紋（素袍）

図19　大紋（長袴）

図20　ぬいかけ

② 「三番叟」

黒繻子地松鶴縫模様素袍。〈図21－1・2〉鶴と小松の文様の素袍や袴は、「三番叟」の素袍や袴には必ずといいほどよく用いられるデザインである。「三人三番叟」は現在の乙女文楽でも上演されている演目であり、これは「三番叟」の衣裳だと考えられる。

図21-1　素袍（前）

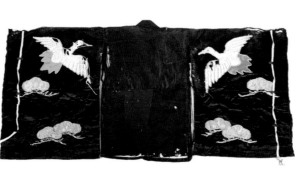

図21-2　素袍（後）

（i）乙女文楽誕生期の昭和二年（一九二七）から昭和七年（一九三二）までの乙女文楽による「人形入」の上演記録、（ii）昭和一一年（一九三六）から一四年（一九三九）に、文楽座から別れて若手太夫・三味線弾きが旗揚げした新義座に乙女文楽が出演した公演を中心とした上演記録、（iii）戦後の上演記録から一覧を作成した。これらを見ると、乙女文楽ではどのような演目が上演されていたのかがわかる。そして、所蔵資料にはこれらの演目で使用することが可能だと考えられる衣裳が残されている。現行文楽で用いられている衣裳を手がかりに、上演記録に登場する演目（作品名と上演された段）に使用された可能性のある衣裳を取り上げたい。

① 「仮名手本忠臣蔵」三段目（刃傷）、四段目（判官切腹）、六段目（勘平腹切）、七段目（一力茶屋）、九段目（山科閑居）

四段目が上演されたことは（1）で示した小道具や衣裳からわかるが、所蔵資料では、白無地のぬいかけ〈図22〉と白地の袴〈図23〉は四段目の切腹の場の塩冶判官に、「白無垢着付」〈図24〉は葬礼の場面の顔世御前に、長裃〈図25・26〉は、同じく四段目の塩冶家家臣に用いられたと考えられる。なお、

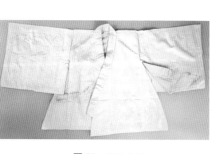

図22　ぬいかけ

図23　袴

（2）上演された演目に用いることが可能な衣裳

乙女文楽の上演については、『浄瑠璃雑誌』『文楽』等の雑誌に大阪での素人義太夫や女義太夫の上演に「人形入」として、かなりの数が記録されている。これらは、素人義太夫、女義太夫の公演として記録されているため、ほとんど必ず演目が記されている。章末に、①『浄瑠璃雑誌』他に掲載された、

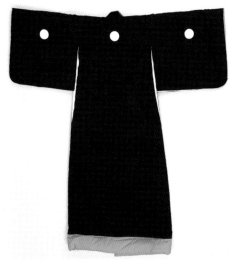

図27　石持着付

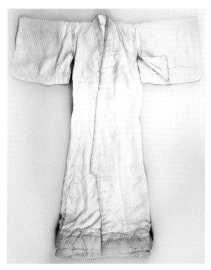

図24　着付

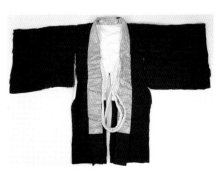

図28　ぶっさき羽織

図25　裃（肩衣）

図29　野袴

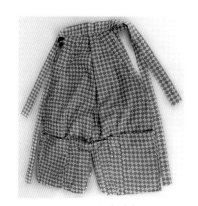

図26　裃（長袴）

九段目の由良之助の妻お石に用いることができるだろう。

②　「義経千本桜」三段目（鮨屋）

文楽では、肌を脱ぐ必要がある場合は、丸胴といって、胴の上に肌色の布の上半身を着せる。腕と腿も付く。〈図30−1〜3〉は、格子の着付に肌色脱ぎに、絞模様の襦袢は片肌脱ぎにできるように拵えられており、肌を脱ぐと裸の半身が現れる。これは腹を切る場面のある役の衣裳で、「義経千本桜」三段目のいがみの権太に用いられた可能性がある。

長袴の裾の中にボール紙が縫い付けられていて、長袴の裾をさばいた形が保たれるようになっている。また、熨斗目の半腰〈一覧図版〈立役6〉〉は三段目の鷺坂伴内に用いることができるだろう。

世話場の女房の着付である石持〈図27〉は六段目のお軽に、「ぶっさき羽織」〈図28〉と「野袴」〈図29〉は、同じく六段目の原郷右衛門に、道中合羽〈一覧図版〈立役19・20〉〉は一文字屋才兵衛に用いることができる。野遠見の道具幕（一覧図版〈大道具4〉）は六段目で使うことが可能であり、また、石摺襖の道具幕（一覧図版〈大道具5〉）は九段目で用いられたと思われる。紋付の着付（一覧図版〈女形11〉）は

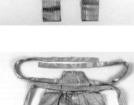

図30-3　丸胴（左肌）　　図30-2　着付を諸肌脱ぎ　　図30-1　着付（拵え済）
　　　　　　　　　　　　　　　　　にした状態

③「伽羅先代萩」竹の間、御殿

大道具の御簾〈図31〉は六枚あり、御殿の段で用いられたと考えられる。また、子役の袴〈図32・33〉は千松に、また、〈図34〉、一覧図版〈女形3～9〉などの裲襠は、政岡を始め、八汐や沖ノ井、松島などの奥女中に用いることができただろう。

④「一谷嫩軍記」三段目（熊谷陣屋）

南無阿弥陀仏と書かれたぬいかけを着込んだ着付〈図35-1・2〉は、弥陀六に用いられたと思われる。また、錦織物の肩衣（一覧図版〈立役1～3〉）、半腰（一覧図版〈立役7〉）は熊谷直実に、③で述べた

図35-1　着付（拵え済）

図35-2　着付下のぬいかけ（袖）

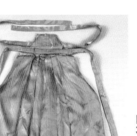

図32　子役袴（肩衣）

図31　御簾

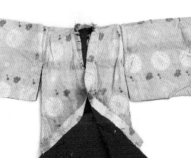

図33　子役袴（袴）

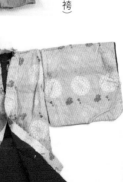

図34　裲襠

26

襠襦は相模や藤の方にも用いることができる。

⑤　「菅原伝授手習鑑」三段目（佐太村）、四段目（寺子屋）

「仮名手本忠臣蔵」で用いられる水裃の袴、白無垢の着付〈図23・24〉は、四段目の段切れ、いろは送りで、松王、千代の夫婦でも用いることができる。また、ぶっさき羽織、野袴〈図28・29〉は、松王丸の二度目の登場で、また、石持〈図27〉も源蔵女房の戸浪に用いることができる。一覧図版〈子役1〉はいろは送りの菅秀才に用いられたのではないだろうか。

⑥　「絵本太功記」十段目（尼ヶ崎）

一覧図版〈女形10〉の紋付着付や〈女形3・5・6〉の襠襦は妻操に、〈女形7・8〉の襠襦は母皐に、また、赤地の振袖〈図36〉は初菊に、〈立役4〉の半腰は十次郎に用いることができるだろう。〈立役26〉はビニール製なのだが、光秀の簑として用いられたかもしれない。

⑦　「本朝廿四孝」十種香

小忌衣（一覧図版[12]）は謙信に用いることができるだろう。また、八重垣姫と勝頼は「絵本太功記」の初菊、十次郎と同じものを用いることができる。

⑧　「碁太平記白石噺」揚屋

遊女に用いられる鮫鱗帯と思われる〈図37〉の帯は宮城野に、萌黄色の子役

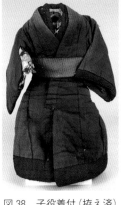

図36　振袖

着付〈図38〉は信夫に用いられた可能性がある。

⑨　「壇浦兜軍記」琴責

小道具に琴〈図39〉が残っており、また、太夫と呼ばれた上級遊女の帯である組帯（一覧図版〈女形20〉）は阿古屋に用いられた可能性がある。また、織物の肩衣（一覧図版〈立役1～3〉）は岩永左衛門に用いることができるだろう。

⑩　「絵本合邦辻」合邦庵室

一覧図版〈女形10〉の着付は玉手に用いることが可能だと思われる。小道具に鮑貝（一覧図版〈小道具3〉）があり、これも用いられたと考えられる。道中合羽（一覧図版〈立役19・20〉）は奴入平に用いることができる。

⑪　「三十三間堂棟由来」平太郎住家

石持着付（一覧図版〈立役13〉）は平太郎に用いられたと考えられる。また、小道具に斧（一覧図版〈小道具7〉）があり、これも平太郎住家で用いられる。

⑫　「壺坂観音霊験記」

山寺の道具幕（一覧図版〈大道具3〉）は山の段の場面で使われたと思われる。沢市とお里には石持（一覧図版

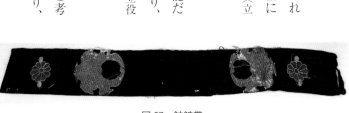

図38　子役着付（拵え済）

図39　小道具の琴

図37　鮫鱗帯

〈女形18〉、〈図27〉）を用いることができる
だろう。

このほか、掛け腹の胴⑯〈図40〉は、「近
頃河原立引」堀川の段や、「伊賀越道中双
六」の沼津の段で用いられたと考えられ
るし、一覧図版〈女形12～19、21・22〉
などの世話物の衣裳は、「艶容女舞衣」「伊
達娘恋緋鹿子」「恋娘昔八丈」「桂
川連理柵」などの作品で用いられたであろう。

一方で、何に用いられたかを想定することが難しいものも多く、また、所
蔵資料からは失われた物もあると思われるが、所蔵資料は乙女文楽で上演さ
れた数多くの演目を彷彿とさせるものであることがわかる。上演演目表を見
ると、表(i)～(iii)の上演演目は概ね同様であることがわかる。表(iii)を見ると、
戦後の上演でも立役が重要な時代物が並んでいる。現在、大阪の乙女文楽座
と神奈川のひとみ座乙女文楽が継承している演目には立役が活躍する作品は
少ないが、かつては人気の時代物作品が主流であり、非常に多様な演目を上
演してきたことが所蔵資料にも反映されていると言える。

四・所蔵資料に見るモダンと洒落心

所蔵資料の人形衣裳には、大正末期生まれの芸能ならではの、モダンな生
地が巧みに使われているものがあり、それも特色と言える。
すでに紹介した野袴〈図29〉の生地は、ネル地のチェックである。ネル
地のチェック柄は着付にも用いられている〈図41〉、肌を脱いで丸胴になる拵
えの着付〈図30－1〉もウール地のチェック柄である。女形着付の〈図42〉
は裏地に鮮やかな色合のモダンな柄の生地が用いられている。洋風な狂言文
様の椀袋⑰〈図43〉や、化繊地に薔薇文様プリントの布が用いられた襦袢もあ

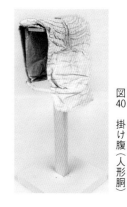

図40　掛け腹（人形胴）

る〈図44〉（一覧図版〈女形9〉）。また、人間の着物を流用した縫いを活かした
衣裳や、実際にはほとんど見えないであろう羽織の裏地にも洒落た生地を使っ
たものがある〈図45〉（一覧図版〈立役24〉）、一覧図版〈立役23・24〉）。これらの衣

図41　立役着付（ネル格子）

図42　女形着付

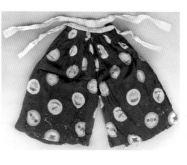

図43　椀袋

図44　襦袢生地（拡大）

図45　羽織裏（拡大）

裳からは、衣裳を仕立てた人たちの乙女文楽への愛情と熱意が伝わってくる。

所蔵資料には、舞台で使用する衣裳や小道具以外のものもかなり含まれている。その一つは、衣裳を作るための材料である。衿の材料と思われる生地の他、端切れや、かもじなどもある。他には、風呂敷や鏡掛け、布団の皮なども衣裳と一緒に行李に入っていた。衣裳として使えそうだと思ったのか、楽屋で使っていた物も一緒に詰められていたのか、一つ一つ取り出して資料整理をしていくと、所蔵資料には一座が活動していた時代の時間がそのまま閉じ込められているように感じられる。

一方で、所蔵資料には痛みの激しい物も少なくない。生地が弱って裂けていたり、ほつれていたりして、舞台での使用には耐えないと思われるものも多い。〈図36〉の振袖や図版一覧〈女形1・2〉の襦袢は、縮緬地や繻子地で金糸の縫いも豪華であるが、痛みがひどく、所蔵資料で公演を行っていた一座が実際に舞台で使っていたようには思えない。実際には使用できなくてからも大切に保管されてきたように感じられる。その意図は明らかではないが、ここにも閉じ込められた時間を感じるのである。

注

（1）「柴田氏はやがて座を解散し、人形は文楽の人々や吉永孝雄氏のもとなどに四散していったのである。」土井順一「乙女文楽の研究」『龍谷大学論集』四四五、平成七年（一九九五）三三二頁。（土井順一著、林智康・西野由紀編『仏教と芸能――親鸞聖人伝・妙好人伝・文楽――』永田文昌堂、二〇〇三年に所収）柴田亀次郎は「昭和四十年頃まで（七十七歳）活動を続けていたが、以後は老に勝てず活動は停止してしまっていたらしい。昨年（昭和四四年――筆者注）五十体と一切の道具、は他へ譲渡されてしまっている」杉野橘太郎「特殊一人遣としての「乙女文楽」」『早稲田商学』二二六、昭和四五年（一九七〇）六七頁。

（2）本書第Ⅰ章「乙女文楽の一世紀」参照。

（3）前掲土井順一「乙女文楽の研究」三三二頁。

（4）人形胴の肩板と腰輪をつなぐ布。

（5）豊澤竹千代による一座。成竹座については神田朝美による「乙女文楽とともに生きる」『世間話研究』第二〇号、「女性人形遣いのライフヒストリー――乙女文楽の変遷をたどる」（『口承文芸研究』三五号）に詳しい。また、本書第Ⅲ章にインタビューを掲載した久保喜代子氏も子供の頃成竹座に出演していた。

（6）神田朝美「女性人形遣いのライフヒストリー――乙女文楽の変遷をたどる」（『口承文芸研究』三五号）

（7）文楽協会監修『文楽の人形』婦人画報社（現ハースト婦人画報社）、昭和五一年（一九七六）一二月一日刊、二六〇頁所載。公益財団法人文楽協会所蔵（無断転載および複製使用はこれを固く禁ず）。

（8）ぬいかけは本来「丸襦袢のことをいうが、仕立は半襦袢である」。（前掲『文楽の人形』二七〇頁）

（9）半腰は「丈が腰のところまでしかない短い着付け」。（前掲『文楽の人形』二六四頁）

（10）石持は「家紋を入れるかわりにそのところを丸く白の抜き染めにした留袖の着付」。（前掲『文楽の人形』二六五頁）

（11）ぶっさき羽織と野袴は「旅支度の武家が着る羽織」「旅支度の武家がはく袴」。（前掲『文楽の人形』二六六、二六七頁）

（12）小忌衣は「大将軍、武将、殿様、若君などが御殿で着流しの上に着る平常着で衿のところが襞状」。（前掲『文楽の人形』二六六頁）

（13）鮫鱗帯は「傾城や女郎の前結びにした帯で、口の大きな鮫鱗という魚の形に似ているところから名付けられた」。（前掲『文楽の人形』二七〇頁）

（14）爼帯は「傾城の正装のときの帯で、前に結んだ形が爼に似ているので名付けられた」。（前掲『文楽の人形』二七〇頁）

（15）現行の文楽の石持と同様、紋の部分の白抜きは後ろ身頃と袖のみである。

（16）掛け腹は「丸胴の身頃部分だけのものをいい、（中略）切腹などで着物の前をはだけたり、胸の部分だけを見せる際」に胴にかけるもの。（国立文楽劇場事業推進課編『古典芸能入門シリーズⅣ　文楽の衣裳』日本芸術文化振興会、平成二一年（二〇〇九）、一二四頁）

（17）椀袋は「軽衫（かるさん）系統の袴を改良し、狂言衣裳として用いられた袴」。（前掲『文楽の衣裳』九八頁）

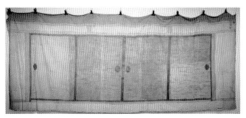

大道具 2 襖道具幕（大道具 1 の裏面）

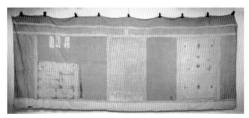

大道具 1 世話町屋道具幕

大道具 4 野遠見道具幕

大道具 3 山寺道具幕

大道具 6 布手摺

大道具 5 石摺襖道具幕

大道具 7 布手摺

首包み 1 首包み

大道具 9 小幕

大道具 8 障子道具幕
（1 枚）

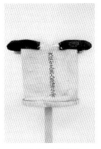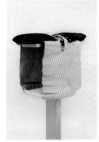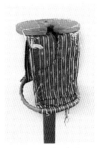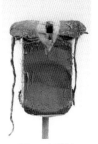

人形胴

胴5　人形胴
（棒衿・中衿付）

胴4　人形胴
（胴3の背面）

胴3　人形胴

胴2　人形胴

胴1　人形胴

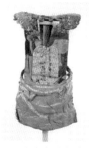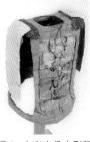

胴10　文楽女形人形胴
（「光造調」墨書）

胴9　文楽立役人形胴
（「光造」墨書）

胴8　人形胴
（掛け腹付）

胴7　人形胴
（棒衿付）

胴6　人形胴
（胴5の背面）

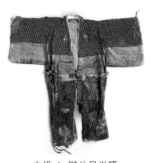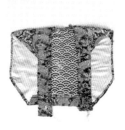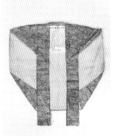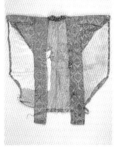

立役衣裳

立役4　熨斗目半腰
（拵え済）

立役3　肩衣

立役2　肩衣

立役1　肩衣

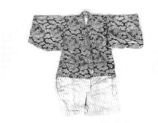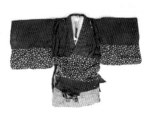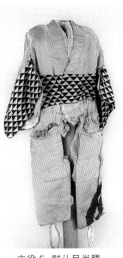

立役7　半腰（拵え済）

立役6　熨斗目半腰（拵え済）

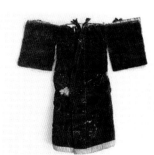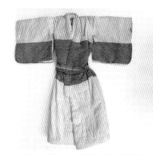

立役9　着付（一部解体）

立役8　熨斗目着付（拵え済）

立役5　熨斗目半腰
（拵え済）

立役13　石持着付

立役12　温袍

立役11　着付

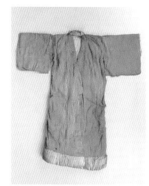

立役10　着付

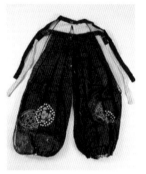

立役17　指貫

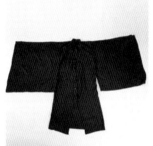

立役16　衣

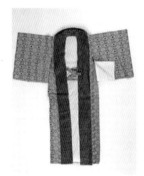

立役15　小忌衣

立役14　着付

立役21　羽織

立役20　道中合羽

立役19　道中合羽

立役18　野袴

立役25　行縢（あおり）

立役26　簑

立役24　袖無羽織

立役23　でんち

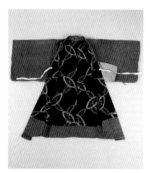

立役22　羽織

女形 4　襦袢

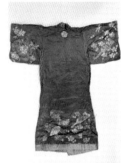
女形 3　襦袢

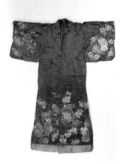
女形 2　襦袢（後）

女形衣裳

女形 1　襦袢（前）

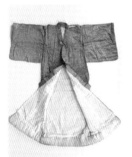
女形 8　襦袢

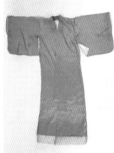
女形 7　襦袢

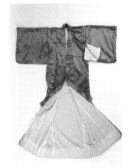
女形 6　襦袢

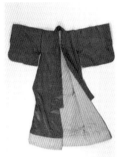
女形 5　襦袢

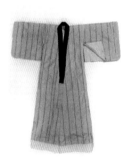
女形 12　着付

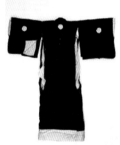
女形 11　紋付着付

女形 10　紋付着付

女形 9　襦袢

女形 17　着付
（拵え済）

女形 16　着付
（拵え済）

女形 15　着付
（拵え済）

女形 14　着付
（拵え済）

女形 13　着付

女形 19 着付
（拵え済）

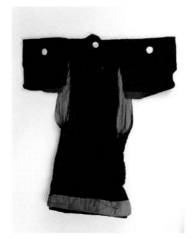

女形 18 石持着付

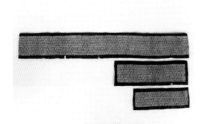

女形 22 中筋振帯

女形 21 中筋振帯

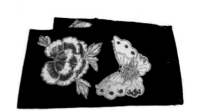

女形 20 俎帯

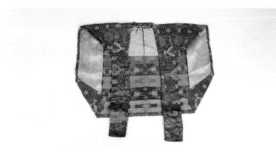

子役 2 肩衣

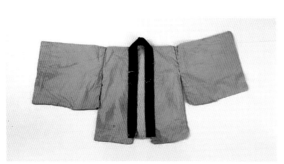

子役 3 ぬいかけ

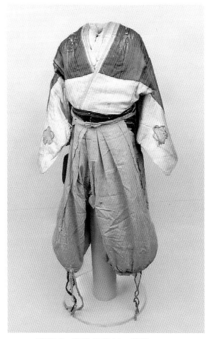

子役 1 熨斗目着付・指貫

子役衣裳

衣裳小物 3　中衿

衣裳小物 2　中衿

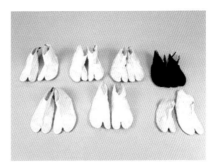

衣裳小物 1　足袋

衣裳小物 5　棒衿

衣裳小物 4　女形中衿

小道具 3　鮑貝

小道具 1　軍扇

小道具 4　煙管

小道具 2　金銀扇

小道具 7　畚

小道具 6　鏡立て

小道具 5　二折屏風

乙女文楽上演一覧

（上演演目の分かる乙女文楽の公演（i）昭和2（1927）〜7（1932）年、（ii）昭和11（1936）〜14（1939）年、（iii）昭和25（1950）〜49（1974）年以降について一覧にした。但し、網羅的な一覧ではない。また、公演の上演演目すべてが乙女文楽の人形を伴っていたとは限らない。末尾に略称演目の外題一覧を付した。一部旧字体を新字体に改めた。）

（i）昭和2〜7年

	年	月	日	場所	会場	公演	出典	演目　＊記載記事
1	S2	6	9	大阪	天王寺倶楽部	豊澤新松連	『浄瑠璃雑誌』262号19頁	太十／菅四／鳴八／儀作／油屋 ＊林二木氏事林二輝君発明の少女一人遣ひ人形入り
		9	8	大阪	上本町東雲席	豊澤錦糸連	『浄瑠璃雑誌』263号36頁	梅忠／日吉／壺坂／帯屋／柳／岸姫 ＊林二輝氏新考案人形一人遣ひ
			9					由良湊／忠三／酒屋／十種香／合邦／沼津
2	S4	7	19	大阪	旅籠町堀川分校	堀川衛生組合による「通俗衛生講話会」の余興	『浄瑠璃雑誌』282号37頁	忠臣蔵本蔵下屋敷の段／太功記尼ヶ崎 ＊林二輝一座の人形入り所謂衛生浄瑠璃
3		11	4	大阪	難波亭	栄会	『浄瑠璃雑誌』287号38頁	御所／忠六／日吉丸／鳴門／すしや／沼津 ＊人形入
4		11	20	大阪	ラジウム温泉	角太夫連	『浄瑠璃雑誌』286号37頁・287号38頁	御殿／日吉丸(三)／三日／岸姫／菅四／赤垣／太十 ＊人形入
5		12	17	大阪	ラジウム温泉	角太夫納会	『浄瑠璃雑誌』287号40頁	御所桜／宿屋／揚屋／三日九／紙治／太十／安達四／菅四／講七 ＊人形入り
			18					梅由／日吉／三日九／岸姫／菅四／御殿
6		12	26	尼崎	清水座	「尼崎市の代議士・市長・素義有志連を発起人とした」慈善興行	『浄瑠璃雑誌』287号41・42頁	柳／日吉／菅四／妙心寺／宿屋／本下／松王／野崎 ＊林二輝考案少女出遣ひ人形入り
			27					岸姫／菅四／御殿／合邦／沼津／太十／野崎
7	S5	1	9	大阪	ラジウム温泉	龍助会	『浄瑠璃雑誌』287号43頁	日吉丸／玉三／酒屋／沼津／太十／揚屋 ＊人形入り
8		1	13	大阪	ラジウム温泉	角太夫連新年会	『浄瑠璃雑誌』287号43頁	忠六／谷三／堀川／御殿／太十／宿屋／新口村 ＊人形入り
9		2	6	大阪	新世界ラジウム温泉	竹本雛昇連	『浄瑠璃雑誌』289号34頁	鈴ヶ森／本下／太十／重の井／合邦下巻／お染久松質店／伊勢音頭油屋 ＊人形入
10		3	15〜5日間	大阪	富貴席	娘義太夫浪花会	『浄瑠璃雑誌』290号32・42頁	鈴ヶ森／御殿／玉三／酒屋／柳／太十(初日) ＊林二輝考案の人形入り
11		3	18	神戸	湊町常磐花壇	「神戸素義界の総帥宮崎三角氏は同業者及得意先なる居留地英国プランナーモント株式会社社長（中略）、店員一同」を招待した公演	『浄瑠璃雑誌』289号36頁	「義経千本桜」道行／三番叟 ＊林二木氏事林二輝考案なれる少女一人遣人形
12		3	21	大阪	新世界ラジウム温泉	豊澤團彌連	『浄瑠璃雑誌』289号37・38頁	千本すしや／中将姫／太十／柳／安達原三／古八 ＊人形浄瑠璃
13		4	5	有馬	よしだ倶楽部	素義会	『浄瑠璃雑誌』290号33頁	合邦／菅四奥／新口／市若／宿屋／谷三奥／野崎 ＊人形は娘一人遣ひ
			6					忠六／御所三／玉三／廿四孝／菅四／紙治／沼津
			7			喜道連		朝顔／合邦／菅四／大安寺／楠三口／狐別

	年	月	日	場所	会場	公演	出典	演目 ＊記載記事
13	S5		8			勝勇連		鮓屋／酒屋／谷三／戻り橋／御所三／菅四／大文字屋
			9			吉六連		日吉丸三／太十／忠六／鳴門／本下／忠臣蔵三／御殿／鮓屋
14		4	16	大阪	ラヂウム温泉	春千賀送別会	『浄瑠璃雑誌』291号42頁	合邦／御殿／志度寺／聚楽町／岸姫／儀作／酒屋／忠四　＊人形入
15		4	21	大阪	ラヂウム温泉	團彌順会	『浄瑠璃雑誌』291号42頁	本下／すしや／太十／揚屋／堀川／布四／古八　＊人形入
16		5	1	大阪	ラヂウム温泉	竹千代連	『浄瑠璃雑誌』291号42頁	本下／鳴門／松下／柳／太十／いざり　＊人形入
17		6	20〜3日間	大阪	南久太郎町文具倶楽部	（人形浄瑠璃会）＊出演は三日会・薬声会有志	『浄瑠璃雑誌』293号24頁	御所／菅四／浜松／野崎／谷三／紙治／阿漕／御殿／堀川（初日）＊文楽座出演桐竹門造の手に依つて養成されたる娘一人使ひの人形浄瑠璃会
18		12	1	四日市	湊座	文楽座若手連	『浄瑠璃雑誌』298号64頁	御祝儀／酒屋／菅四／本下／玉三／太十　＊桐竹門造後見女児一人使ひ人形入
			2					御祝儀／白石／御所／鎌腹／宿屋／合邦
19		12	3	大阪	南演舞場	竹本三蝶会（竹本三蝶姉学校主催）	『浄瑠璃雑誌』299号51頁	鳴門／太十　＊桐竹門造人形入り
20		12	14	大阪		薬声会	『浄瑠璃雑誌』299号41頁	宿屋／沼津／忠六／太十／鮓屋／菅四／明烏／吃又／堀川　＊大坂薬種業の一団より成れる薬声会員は12月14日桐竹門造指導の女文楽人形入にて年忘れ
21		12	15	大阪	文具倶楽部	三日会	『浄瑠璃雑誌』299号41〜42頁	忠六／壺阪／御殿／鮓屋／太十／忠四／菅四／布四／伊賀八　＊門造一座の一人使ひ人形入
			16					日吉三／御所三／竹の間／御殿前／本下／岸姫／安達三／揚屋／酒屋／一の谷宝引
			17					菅四／逆櫓／鮓屋／組打／宿屋
22	S6	1	1	大阪	新世界温泉場	春吉会	『浄瑠璃雑誌』299号42〜43頁	安達三／谷三／日吉三／忠四／合邦下／太十　＊少女独り遣人形入り
			2			仙造連		玉三／百度平／儀作／古八／日吉三／いざり十一／合邦下
			3			聯合会		玉三／酒屋／安達三／寺子屋／一の谷組打／谷三／朝顔宿屋
			4			六之助会		太十／又助住家／合邦下／すしや／忠三／忠四／先代御殿
			5			春千賀会		安達三／菅四／本下／谷三／忠六／鳴門八／忠四／太十
			6			竹千代会		太十／妙心寺／寺子屋／白石揚屋／柳／いざり十一／酒屋
			7			春吉連		野崎村／柳／日吉三／谷三／合邦下／四ッ谷
			8			光男会		寺子屋／玉三／壺阪／忠六／合邦下／先代御殿
			9			組之助会		太十／上燗屋／先代御殿／合邦下／布四／堀川
			10			竹龍会		新口村／朝顔宿屋／先代竹の間／太十／壺阪／鈴ヶ森／十種香
			11			雛昇会		御所三／八陣八／先代御殿／太十／鈴ヶ森／酒屋／合邦／堀川
			12			英太夫		岸姫三／沼津／紙治内／帯屋／御所三／寺子屋／加賀見山長局
			13			龍吉会		忠六／太十／中将姫／儀橋／新口村／柳／安達

	年	月	日	場所	会場	公演	出典	演目　*記載記事
23	S6	1	14	大阪	新世界温泉場	春吉会	『浄瑠璃雑誌』300号68〜70頁	安達三／忠六／柳／合邦下／先代御殿／鳴門八 　*人形素義
			15			玉勝会		日吉三／玉三／御所三／又助／酒屋／寺子屋／伊賀八
			16			文吉会		壺阪／赤垣／酒屋／中将姫雪責／すしや／弥作鎌腹
			17			勇喜榮会		朝顔宿屋／谷三／合邦下／先代御殿／安達三／紙治内／市若初陣／沼津
			18			團路会		本下／白石揚屋／寺子屋／壺阪／忠三／合邦下／寺子屋
			19			名瑠米会		先代御殿／太十／壺阪／いざり／八陣八／谷三
			20			團末会		酒屋／朝顔宿屋／沼津／御所三／又助内／忠四／すしや
			21			名瑠昇会		新口村／佐太村／寺子屋／本下／儀作／宿屋／忠六
			22			聯合会		儀作／先代御殿／新口村／寺子屋／紙治内／玉三
			23			助八会		鮓屋／鳴門八／御所三／谷三／妙心寺／太十
			24			聯合会		鈴ヶ森／鮓屋／妙心寺／玉三／先代御殿／鎌八／太十／忠四
			25			叶太郎会		酒屋／新口村／御所三／妹背山杉酒屋／太十／紙治内ちょんがれ／鮓屋／寺子屋
			26			雛吉会		忠六／聚楽町／太十／佐太村／岸姫三／先代御殿／大文字屋
			27			吉右会		鈴ヶ森／太十／恋女房稽古屋／先代御殿／寺子屋／岸姫／白木屋
			28			春花会		八陣八／儀作／壺阪／太十／白石揚屋／新口村
		2	1			春吉連		岸姫／寺子屋／谷三／太十／宿屋／鎌腹
			2			聯合会		太十／先代御殿／鎌腹／逆櫓／忠六／又助／忠四
			3			雛玉会		宿屋／本下／太十／日吉三／寺子屋／儀作／野崎村
			4			助六連		鈴ヶ森／酒屋／鮓屋／先代御殿／玉三／恋十／合邦下
			5			鷹太夫連		二十四孝四／太十／松王下邸／赤垣出立／白石揚屋／合邦下／御所三／寺子屋／紙治内／大文字屋
			6			聯合会		合邦下／鳴門八／先代御殿／寺子屋／太十／盛衰記辻法師
			7			新女会		鳴門八／鰻谷／先代御殿／寺子屋／太十／秋津島内／講八
			8			六之助会		日吉三／太十／鳴門八／寺子屋／忠三／谷三／先代御殿
			9			仙造連		岸姫／寺子屋／儀作／阿漕／忠四／合邦下／本下
		2	11	大阪	丸山小学校	紀元節祝賀式	『浄瑠璃雑誌』300号68頁	伊賀越沼津／太功記尼ヶ崎 *桐竹門造後見乙女文楽人形入り
24		3	15〜10日間	大阪	新世界ラヂウム温泉場演芸場	浄進会19回	『浄瑠璃雑誌』301号28〜29頁	*6日目までの演目が記載されているが省略。この公演だけに見られる演目はない。

	年	月	日	場所	会場	公演	出典	演目　*記載記事
25	S6	4	3	広島	畳屋町演舞場	竹本角太夫一座	『浄瑠璃雑誌』301号52頁	又助／岸三／油屋／忠四／壺阪／太十　*玉徳人形入
			4					鈴ヶ森／百度平／弁慶／酒屋／谷三／紙治内／十種香
			5					日吉三／梅由／八陣八／新口村／鎌腹／御殿／堀川
26		4	9〜4日間	博多	柳座	竹本角太夫一座	『浄瑠璃雑誌』301号52頁	阿漕／岸姫三／酒屋／御所／太十／堀川
			10					由良湊／御所三／鮓屋／忠四／弥作
27		4	22	播州	社町佐保座	鶴澤春吉翁追善会	『浄瑠璃雑誌』301号55頁	壬生村／鳴門／安達三／沼津／御殿／堀川／千本桜道行／忠臣蔵九段目　*乙女文楽人形一座を加へ
			23					葛の葉／忠四／忠六／鰻谷／太十／宿屋／千本桜道行／忠臣蔵九段目
28		8	2〜8	大阪	日本橋倶楽部	吉田光子一座	『浄瑠璃雑誌』304号50頁	岸姫／明烏／菅四／鮓屋／白石揚屋／鎌腹／帯屋　*名物娘人形遣
			3日					玉三／柳／太十／合邦／赤垣／忠六／野崎
			4日					三ぶ／宿屋／菅四／壺阪／御所／堀川
			5日					百度平／新口／合邦／鮓屋／御所／恋十／安達／谷三
			8日					日吉／菅四／鳴門／太十／酒屋／逆櫓
29		11	9	大阪	新世界ラジウム温泉	温声会	『浄瑠璃雑誌』307号34〜35頁	宿屋／揚屋／彦九／太十／安達三／いざり／松王下邸　*林二輝氏の指揮せる少女一人使ひ人形入り
			10					新口村／太十口／太十奥／合邦／鳴門／蝶八／油屋／大安寺
								太十／酒屋／御殿／志度寺／赤垣／鎌腹／御殿／新口村／赤垣／鎌腹
			12					日吉三／太十／菅四／忠四／玉三／鎌腹／明烏／忠九
			13					御殿／紙治／沓掛／御所桜／沼津／講七／八陣八／四ッ谷怪談／鎌腹
30	S7	7	20より4日間	神戸カ	よしだ倶楽部	神戸床世話会	『浄瑠璃雑誌』314号38〜39頁	御所三／本下／太十／八百屋／菅四／玉三／谷三／壺阪／沓掛／赤垣／忠六　*桐竹門造指導の一人使人形入
			21					御祝儀／忠六／日吉／揚屋／壺阪／沼津／御殿／菅四／新口村／太十
			22					御祝儀／安達三／鳴門／太十／玉三／白石揚屋／本下奥／菅四
		8	26・27	播州	清水寺伝導館	清水寺観音講十声会	『浄瑠璃雑誌』314号43頁	菅原寺子屋／義士伝赤垣／太功記尼ヶ崎／伊勢音頭油屋／三勝半七酒屋／阿波鳴門十郎兵衛内／梅野由兵衛聚楽町／義士伝弥作鎌腹／お俊伝兵衛堀川前／お俊伝兵衛堀川奥　*桐竹紋造所有人形入
31		10	11	大阪	ラヂユウム温泉階上	乙女文楽後援会／人形浄瑠璃鑑賞会	『浄瑠璃雑誌』317号41〜42頁	高杉晋作（竹本源楅）「乙女文楽の価値」(庄野昇)「乙女文楽と大阪」(白石清子)「人形の由来について」(杉野朴)／懇談会
32		12	10	堺		豊駒太夫・竹本文字太夫花菱会一同	『浄瑠璃雑誌』318号41〜42頁	忠臣蔵本蔵下屋敷／阿波鳴門／和田合戦／吃又平／新口村／壇浦兜軍記阿古屋琴責の段　*桐竹門造指導の少女人形入
			11					夕顔棚／太十切／沓掛村／恋女房道中双六／恋十／恋緋鹿子八百屋

(ii) 昭和11〜14年

	年	月	日	場所	会場	公演	出典	演目　*記載記事
1	S11	2	1	大垣	日吉座	新義座	『浄瑠璃雑誌』346号25頁	三番叟／新口村／先代御殿／合邦／弥次喜多　*桐竹門造指導人形入
			2					恋十／卅三間堂柳／壺坂寺／太十／千本桜道行
			3					御祝儀／加賀見山草履打／日吉丸三／堀川猿廻し／菅原寺子屋／三勇士
			4	一の宮	花岡劇場	新義座		三番叟／朝顔明石舟別れ／御所桜三／三勝酒屋／千本鮓屋／戻り橋
			5〜14					*この間、美濃関町・岐阜・名古屋・四日市・松阪・津で公演。上記演目に、千両幟／勧進帳／阿古屋琴責が加わる
			15	和歌山	和歌山公会堂			土橋／引窓／壺坂／菅四／三勇士
			16					組打／柳／陣屋／堀川／膝栗毛
			26〜29					*姫路・広島で公演。演目に鈴ヶ森が加わる。
								*直方・野路・博多・久留米他で公演予定。
2		3	9	中津市（大分）	蓬莱観	竹本三蝶主宰女流人形浄瑠璃の夕	番付（個人蔵）	碁太平記白石噺新吉原のだん／絵本太功記尼ヶ崎のだん／伊賀越道中双六沼津の里より平作腹切まで／伽羅先代萩政岡忠義のだん／新版歌祭文野崎村のだん　*大阪浪花座引越　国粋芸術の華　人形入　乙女文楽大一座
3		3	26	（京都）	華頂会館	新義座人形入浄曲演奏会	番付（個人蔵）	阿波鳴門巡礼歌のだん／御所桜堀川夜討弁慶上使の段／艶容女舞衣三勝半七酒屋の段／菅原伝授手習鑑寺児屋のだん／壇浦兜軍記阿古屋琴責のだん
			27					恋飛脚大和往来梅川忠兵衛新口村の段／増補忠臣蔵本蔵下邸の段／伽羅先代萩御殿のだん／義経千本桜すし屋の段／義経千本桜道行初音の旅路の段
4		10	10	朝鮮	釜山劇場	新義座	「大阪朝日新聞」朝鮮版10.6（『義太夫年表』昭和編第1巻）*1	御祝儀宝の入船／碁太平記白石噺／仮名手本忠臣蔵勘平切腹／摂州合邦ヶ辻／本朝廿四孝十種香の段／関取千両幟　*乙女人形入
			11					御祝儀宝入船／恋娘昔八丈鈴ヶ森の段／玉藻前旭袂道春館／三勝半七酒屋の段／絵本太功記尼ヶ崎の段／壇浦兜軍記
5		11	11	中津（大分）	蓬莱観	大阪文楽新義座	番付（個人蔵）	御祝儀宝入舟／仮名手本忠臣蔵殿中刃傷之段／玉藻前旭袂道春館之段／梅川忠兵衛新口村の段／絵本太功記尼ヶ崎之段／増補忠臣蔵植木屋之段　*乙女人形入
6		12	7	上海	上海東劇		『浄瑠璃雑誌』356号34〜39頁	式三番叟／熊谷陣屋／壺坂寺の段／合邦住家／三勝酒屋／千本桜道行の段　*竹本陸路太夫一行。乙女人形の方は光子、千恵子、信子、春子以下。
			8			マチネー		壺坂／酒屋／千本桜道行
						夜の部		岸姫松三／菅原四段目／恨鮫鞘鰻谷／太功記尼ヶ崎段／お染久松野崎村
			9					伊勢音頭油屋／伊賀越沼津里／御所桜三／桂川連理柵帯屋／お俊伝兵衛堀川の段
			10					菅原桜丸／安達原袖萩祭文／先代萩御殿／本蔵下屋敷／千本桜鮓屋／同道行の段

	年	月	日	場所	会場	公演	出典	演目　*記載記事
6	S11	12	11			女学生のための マチネー		人形の解剖／人形の解説／サンプル実演　千本桜道行
						皇軍慰問公演		千本桜道行（人形入）／三勇士誉の肉弾（人形なし）／絵本太功記尼ヶ崎段
			日延日					忠臣蔵通し三段目・判官切腹・山崎街道二ツ玉の段・身売り・一力茶や場の段
7	S12	4	4	八日市	大正座	新義座	『文楽に親しむ』*2 竹本南部大夫「新義座の頃」	小牧山城中／本ド／酒屋／寺子屋／阿古屋 *人形入り
			5	彦根	大正館	新義座		吉原揚屋／勘平切腹／宿屋／寺子屋／弥次喜多 *人形については記載なし
			6	長浜	日比劇場	新義座		殿中／弁慶上使／御殿／堀川／戻橋 *人形については記載なし
8	S14	3	25	大分	中津劇場	大阪文楽新義座	番付（個人蔵）	御祝儀宝の入船／白石噺新吉原揚屋の段／増補忠臣蔵本蔵下屋敷の段／お俊伝兵衛堀川猿廻し段／太功記十段目尼ヶ崎の段／大江山戻橋の段 *乙女人形入操浄瑠璃大一座

*1　日本芸術文化振興会国立文楽劇場部事業推進課義太夫年表昭和篇刊行委員会編『義太夫年表』昭和編第1巻、和泉書院、2012年
*2　高木浩志『文楽に親しむ』和泉書院、2015年

(iii) 昭和25（1950）〜50（1975）年
　戦後の公演については、紙幅の都合により、本書第Ⅳ章 3 - 3「プログラム等にみる乙女文楽（戦後編）」で紹介されている 7 件の公演の演目、『無形民俗文化財地域伝承活動事業報告書　能勢の浄瑠璃史』（能勢町教育委員会、1996年）第四章第三節（七）「人形との共演一覧」に掲載されている能勢における乙女文楽との共演公演21件の演目、および昭和25年（1950） 3 月25〜27日に東京新橋演舞場で行われた日本舞踊との共演公演*3での上演演目の外題および段名をあいうえお順であげる。

「伊賀越道中双六」（沼津の段）／「一谷嫩軍記」三段目（熊谷陣屋の段）／「妹背山婦女庭訓」（四段目道行）／「絵本太功記」十段目（尼ヶ崎の段）／「奥州安達原」三段目（袖萩祭文の段）／「近江源氏先陣館」（盛綱陣屋の段）／「加賀見山旧錦絵」（又助住家の段）／「桂川連理柵」（帯屋の段）／「仮名手本忠臣蔵」四段目／「仮名手本忠臣蔵」六段目／「鎌倉三代記」（三浦別れの段）／「岸姫松轡鑑」三段目（飯原館の段）／「傾城阿波の鳴門」（巡礼歌の段）／源平布引滝」四段目／「恋飛脚大和往来」（新口村の段）／「碁太平記白石噺」（新吉原揚屋の段）／「御所桜堀川夜討」（弁慶上使の段）／「卅三間堂棟由来」（平太郎住家の段）／「三番叟」／「生写朝顔日記」（宿屋の段）／「生写朝顔日記」（大井川の段）／「新版歌祭文」（野崎村の段）／「菅原伝授手習鑑」四段目（寺子屋の段）「勢州阿漕浦」（平次住家の段）／「摂州合邦辻」（合邦内の段）／「増補忠臣蔵」（本蔵下屋敷の段）／「玉藻前曦袂」三段目（道春館の段）／「近頃河原達引」（堀川猿廻しの段）／「壺坂観音霊験記」（沢市内）／「壺坂観音霊験記」（壺阪寺の段）／「天網島時雨炬燵」／「八陣守護本城」八段目／「艶容女舞衣」（酒屋の段）／「花上野誉石碑」（志度寺の段）／「日吉丸稚桜」（五郎助住家の段）／「双蝶々曲輪日記」（引窓の段）／「本朝廿四孝」（十種香の段）／「松王下屋敷」／「名筆傾城鑑」／「伽羅先代萩」（御殿）／「義経千本桜」三段目（鮓屋の段）／「義経千本桜」（道行初音の鼓）／

*3　『乙女文楽人形浄瑠璃芝居』公演プログラム、1950年

義太夫節作品名略称一覧

略称	外題および段名
明烏	「明烏六花曙」
葛の葉／狐別	「芦屋道満大内鑑」
沼津	「伊賀越道中双六」沼津
油屋／伊勢音頭油屋	「伊勢音頭恋寝刃」油屋
谷三／陣屋	「一谷嫩軍記」三段目
一の谷宝引	「一谷嫩軍記」宝引
組打	「一谷嫩軍記」組打
妹背山杉酒屋	「妹背山婦女庭訓」杉酒屋の段
妙心寺	「絵本太功記」六段目　妙心寺の段
夕顔棚	「絵本太功記」十段目　夕顔棚の段
太十／太功記尼ヶ崎	「絵本太功記」十段目　尼ヶ崎の段
戻り橋／大江山戻橋	「増補大江山」
安達原三／安達三／安達	「奥州安達原」三段目
安達四	「奥州安達原」四段目
盛綱陣屋	「近江源氏先陣館」盛綱陣屋の段
加賀見山／草履打／又助	「加賀見山旧錦絵」「加賀見山廓写本」
百度平	「敵討稚文談」百度平住家
大安寺	「敵討鑑襖錦」
帯屋／おはん長右衛門	「桂川連理柵」帯屋の段
忠三	「仮名手本忠臣蔵」三段目
忠四	「仮名手本忠臣蔵」四段目
忠六	「仮名手本忠臣蔵」六段目
忠九／忠臣蔵九	「仮名手本忠臣蔵」九段目
鎌八	「鎌倉三代記」八段目
大文字屋	「紙子仕立両面鑑」
勧進帳	「勧進帳」
岸姫／岸三	「岸姫松轡鑑」
赤垣／赤垣出立／義士伝赤垣	「義士銘々伝」赤垣源蔵出立の段
鎌腹／彌作鎌腹／義士伝彌作鎌腹	「義士銘々伝」弥作の鎌腹
上爛屋	「祇園祭礼信仰記」
楠三口	「楠昔噺」三段目口
鳴八鳴門／阿波鳴門十郎兵衛内	「傾城阿波鳴門」八段目
吃又／吃又平	「傾城反魂香」「名筆傾城鑑」
布四	「源平布引滝」四段目
沓掛／沓掛村	「恋女房染分手綱」沓掛村
重の井／恋十／恋女房道中双六	「恋女房染分手綱」子別れ
恋女房稽古屋	「恋女房染分手綱」稽古屋
新口村／新口／梅忠	「恋飛脚大和往来」
鈴ヶ森	「恋娘昔八丈」
白（城）木屋	「恋娘昔八丈」
御所／御所三／御所桜／御所桜三	「御所桜堀川夜討」三段目
揚屋／白石	「碁太平記白石噺」新吉原揚屋の段
御祝儀	「御祝儀宝入船」
壬生村	「木下蔭狭間合戦」
古八／鰻谷	「桜鍔恨鮫鞘」
柳／卅三間堂柳	「卅三間堂棟由来」

略称	外題および段名
三番叟	「三番叟」
三勇士	「三勇士誉の肉弾」
朝顔明石舟別れ	「生写朝顔日記」明石の段
浜松	「生写朝顔話」浜松小屋の段
宿屋／朝顔宿屋	「生写朝顔日記」宿屋の段
紙治	「心中紙屋治兵衛」
野崎	「新版歌祭文」野崎村の段
佐太村	「菅原伝授手習鑑」三段目　佐太村
菅四／寺子屋／菅原寺子屋	「菅原伝授手習鑑」四段目　寺子屋
阿漕	「勢州阿漕浦」
千両幟	「関取千両幟」
秋津島内	「関取二代鑑」秋津島内切腹の段
合邦下巻／合邦庵	「摂州合邦辻」下巻
本下／忠蔵本蔵下屋敷	「増補忠臣蔵」本蔵下屋敷
お染久松質店	「染模様妹背門松」下の巻　質屋の段
講七	「太平記忠臣講釈」七段目
講八	「太平記忠臣講釈」八段目
恋緋鹿子八百屋半鐘迄	「伊達娘恋緋鹿子」
玉三	「玉藻前曦袂」三段目
阿古屋琴責	「壇浦兜軍記」
堀川／お俊伝兵衛堀川／堀川猿廻し	「近頃河原の達引」
蝶・八	「蝶花形名歌嶋台」八段目
壺阪	「壺阪観音霊験記」
紙治内／紙治内こたつ	「天網島時雨炬燵」
弥次喜多／膝栗毛	「東海道中膝栗毛」
四谷怪談	「東海道四谷怪談」
三ぶ	「夏祭浪花鑑」三婦内
いざり	「箱根霊験躄仇討」
八陣八	「八陣守護城」八段目
酒屋／三勝半七酒屋／三勝酒屋	「艶容女舞衣」酒屋
志度寺／金比羅利生記	「花上野誉石碑」
儀作	「花雲佐倉曙」舅儀作切腹の段
彦九	「彦山権現誓助剣」九段目
中将姫／中将姫雪責	「鶊山姫捨松」
日吉丸／日吉三／小牧山城中	「日吉丸稚桜」
盛衰記辻法印（師）	「ひらかな盛衰記」辻法印の段
逆櫓	「ひらかな盛衰記」逆櫓の段
引窓	「双蝶々曲輪日記」八段目
廿四孝	「本朝廿四孝」
松王／松下／松王下邸	「松王下屋敷」
三日九	「三日大平記」九段目
梅由／聚楽町／梅由兵衛聚楽町	「迎駕野中井戸」「迎駕籠野中井戸」
土橋	「薫樹累物語」「伽羅先代萩」
御殿／先代御殿	「伽羅先代萩」御殿
竹の間	「伽羅先代萩」竹の間
由良湊	「由良湊千軒長者」
鮓屋／千本鮓屋	「義経千本桜」三段目　鮓屋
千本桜道行	「義経千本桜」道行初音旅
和田合戦／市若初陣	「和田合戦女舞鶴」

III インタビュー編

1 久保喜代子氏に聞く
──昭和初期の乙女文楽の巡業、熱海温泉興行

静岡県の熱海温泉では、お座敷において乙女文楽が上演されていた。平成二四年（二〇一二）四月一日まで舞台を務め、平成二八年（二〇一六）二月一三日に七九歳で逝去された桐竹力也氏（本名 谷京子[2]）とともに活動していた人形遣いが、久保喜代子氏である。昭和一二年（一九三七）、谷京子氏は一月一五日、久保喜代子氏は一月三日に誕生したという、ほとんど双子のような関係でもある。お座敷や巡業が多いために記録に残りにくかった過去の乙女文楽について知ることができる貴重な聞き取りの機会を得ることができた。

久保喜代子氏、そして、母の乙女文楽を間近に見てきた池田美保子氏（久保氏の実娘）への聞き取りを文字起こしし編集したものである。

乙女文楽一座へ

澤井万七美（以下、澤井）　今回は、谷京子さんの妹分、生まれも同じ年（昭和一二年（一九三七）、生まれ月も同じ一月ということで、ほんとに双子のように、ずっと仲よくなさっていた久保喜代子さんに、乙女文楽の活動の実態について色々教えて頂きたいと思います。今日はよろしくお願いいたします。まずは、喜代子さんと京子さんの出会いについて伺えますか。幼なじみだったのか、

それとも何かのきっかけでお知り合いになったのか、教えて頂けますか。

久保喜代子（以下、久保）　私の父（竹本一朝太夫[3]）がまだ生きてるときですけど、竹千代さんていう、（乙女）文楽の一座を持ってる人がいたんで、で、子役があんまりいなかった、二人しかいないもんですから、ちょっと手伝ってくれないかって、その人と知り合いで始まったんですね。

澤井　ではもともと、その桐竹、谷京子さんのほうがらっしゃって、（久保さんは）その後にスカウトされたっていう感じで入られたということですね。

久保　はい。

澤井　それはやっぱりこのお父さんつながりということだったんですね。で、お幾つぐらいのときか覚えてらっしゃいます？

久保　京子さんがね、一二ぐらいか一二ぐらい、私は一二ぐらい。

池田美保子（以下、池田）　同い年じゃない。

久保　そう、一年遅かったから。

池田　（一座に）入ったのがね。

久保　うん。

久保　まだ戦争終わったばっかりで。

澤井　時期的にそうだったんですね。じゃあもうそういった混乱期でもあって、それでもやっぱり乙女文楽は続けていきたいという情熱というのは、一座の方が持っていらして？

池田　おじいちゃんが紹介してくれたとこは娘文楽の一座で、その一座を持ってたのが、（東）可代子おばさんのお母さんでしょ。さっき言ってたあの金光さんの奥さんになられた方の、お母さんがその一座を持ってたんですよ。

久保　双子なんですよ。一人は大阪に行って結婚して。

もう一人のお姉さんのほうが、熱海の金光さまの奥さんに。

澤井　お名前はお分かりですか？　その金光教の神主さんのお嫁に行かれた方のお母様の。

久保　豊澤竹千代さんている。

池田　竹千代さんつうのは本名じゃないね、きっと。

後藤静夫（以下、後藤）　そうですね、あの、三味線のほうの……。

久保　三味線、そうです、はい。広助さんている人のお弟子さんだったんです。

後藤　そのときやったら、七代目広助さん[4]ですね。

澤井　そういういろんな繋がりがあって、ということだったんですね。

池田　だから、みんな大阪の芸妓ね。

澤井　そうだったんですね。大阪のときのお住まいって

いうのは、今でいうと何区になりますか。大阪のときのお住まいって大阪府じゃったん

久保　大阪、姉たちが住んでるときは大阪府じゃったん

池田　行かせてもらえなかったもんね。

久保　学校には……。

池田　学校にはね、行ってらっしゃいますよね。

澤井　で、喜代子さんのほうは一年遅れてぐらい、一二～一三歳ぐらいというときに、言われたから入ってみようかな、という感じだったと。どういった感じでお稽古されていたんでしょうか。まだ学校には行ってらっしゃ

ですけど、今大阪市になって、永和っていうとこ。

後藤　ああ永和、東大阪市ですね。

林公子（以下、林）　小阪の隣ですね。

久保　そうです。

林　私、勤め先の（近畿）大学は長瀬なので。

池田　もともとはそこで旅館をやってて。

久保　いいえ。

後藤　それはその竹千代さんっていう方？

久保　あ、それは江之子島。

池田　戦争で焼けちゃったらしいんですけどね。

久保　いいえ。

池田　うちのおじいちゃんとおばあちゃんがやってて。で、おじいちゃんはあっちこっち飛び回ってたみたい。で、焼けちゃって、それでそっち移ったんだよね、永和にね。

久保　そう、小阪にいたよ。

澤井　じゃ、焼ける前は……。

久保　新町にいたんです。そこの旅館だったんです。芸者屋をやってたんです。

池田　なので、役者さんとか芸者さんとか。おじいちゃんはもちろん義太夫やってたんで、そういうつながりで多分話が出たんだと思います。

澤井　そうだったんですね。小さい頃からそういうのよくご存じでいらっしゃった。

池田　ちいちゃいときはね。だから、踊りを習わされて、踊りを習いに行ってたときは、勝新さんのきょうだいと同じところで踊りを習ってたとか、というのを話には聞くんですけど、驚くばっかりで信じられないのが実際で。

澤井　ほんとにもう小さい頃から芸のことは自然に身に付いていらっしゃったから、特にその踊りを習って、素養もあって。やっぱり踊りができないと乙女文楽もできないですから、それもあってっていうことでしょうか。

池田　習わされたんだよね、女の子は学問より芸事でね（笑）。

久保　そう、古いから。

林　踊りのお師匠さんはどなたでいらしたんですか。

久保　踊りのはねえ、浜町の藤間何だっけ、一五〜一六だから忘れちゃう。

池田　葭町に行儀見習いに出されてたから。旅回り終わってからね。そんときに習わされて。

久保　東京へ来てたわ。

池田　習わされてたのね。

林　東京にいらっしゃったのは、お幾つぐらいのときですか。

久保　一五ぐらい。

池田　葭町にいたもんね、浜町？葭町？

久保　明治座の。

池田　明治座、浜町ですね。

林　何だっけ。行儀見習いに出されてたときって、誰の知り合いさんがやってる料亭だったんだっけ。

久保　明治座のね、社長。

池田　芸者さんだった方が出した料亭に行儀見習いに。やっぱり明治座の社長さんがやった料亭だから、結構その当時の役者さんはお見えになってたらしいですね。

澤井　その東京に来られているのは、お父さまも一緒に移られたという……。

池田　たぶんそうなんじゃないかな。

澤井　ああ、なるほど。それで、しばらく、喜代子さんは全国を回っていっていってらっしゃって。

久保　それは小さいとき。

池田　二年ぐらいだよね。小さいっていっても一三〜一四でしょ。

久保　一二ぐらい。

池田　二〜三年ぐらいよね。

久保　一五ぐらいまで。

澤井　一二〜一三歳ぐらいから一四〜一五歳ぐらいまで、京子さんと喜代子さんとで全国をずーっと回られて？

池田　と、あとはお姉さん方ね、その何とか一座、竹千代一座で回ってたんで。

久保　娘さん二人も一緒に。

池田　その双子さんのね。

後藤　舞台立つ方は、何人ぐらい総勢でおられました？

久保　やっぱり一〇人以上。

主な演目

林　出し物としては、どんなものをやられました？

久保　『太功記』とか、『阿波の鳴門』とか、十次郎と初菊のね。

林　ああ、『太功記』ですねえ。

久保　あと何だっけ、ほんとに古いから忘れちゃった。

池田　熱海の海上ホテルってあったんですよ。今何だっけ。リゾート？

池田　リゾーピア？

久保　うん。ホテルになってますけど。そこでちょっと

お昼頼まれたりして。

澤井　それと、この写真は、臨月のときも舞台に立ってたというお話も……。

久保　そう、九ヵ月、おなかがこんな大きくて動けないぐらい。

澤井　喜代子さんを多分遣ってた。

池田　頼まれたからって、舞台に……。顔が隠れてるほうが京子さんで。

久保　で、これ（別の写真を見せながら）がお人形ですね。

林　三勝……?

後藤　はい、三勝、これも三勝半七ですね。その家の外ですね。

久保　そうです。お通。お通を見に来たところ。

後藤　こっちが三勝ですね。

久保　そうです。で、これが半七。

後藤　半七ですね。で、この中にお園がいて、娘がいて、おじいさんたちがいるという、そういう設定ですね。もう段切りですね。

久保　最後です、はい。もう最後の……。

澤井　私たちが写真とか記録で見る乙女文楽は、舞台に立つ役が一人か、せいぜい二人までしかないです。今伺っていると、結構大人数が……。

池田　ただ一〇人全員が立つわけじゃないもんね。その幕によって、きっと分担してたんだと思います。一座でお人形さん遣う人が、だから一〇人いたっていうことだと思いますね。出し物によってね、人数はやっぱりあるんで。

澤井　立役とか女形とか、得意なものがあったと思うんですけど、喜代子さん自身は?

久保　おなごばっかりだったんです。

池田　おっきいお人形さんはちょっとね、ちっちゃいお人形さんを多分遣ってた。

澤井　喜代子さんが経験されたのは、だいたい子役と女役……?

久保　『鳴門』のお鶴ってちっちゃい子とか。

池田　旅で回っているときは子役専門でしょうけど。大人になってからは、こういうのも遣えたでしょうか。お人形さんが大きくなっちゃうから。

久保　いえいえ。やっぱりあの、光秀を遣う人だったり、

後藤　『先代萩』のね。

久保　ああ、鶴喜代、千松と。

久保　京ちゃん（谷氏）と二人でやったり。

澤井　谷京子さんのほうが立役が得意とか、そういうのはあったんですか。

久保　そうでもないですね。でも、女役ってあんまりしなかったですね。

澤井　さっき車の中でお話を聞いていたら、二人で写ってらっしゃるのを見て、こちら（久保氏）のほうは大人びてほんと静かで大和なでしこで、京子さんのほうがベレー帽かぶってらして。

池田　やんちゃでしたね。

澤井　お二人そろったらもてたでしょうねっていう話をしてたんです。そのご自身の個性が役の役柄にも反映するというのか、なんとなくそんなのはあったんですか。

久保　分かんないですね、小さくて。

池田　大人になって、あたしが生まれてから京ちゃんあばって谷さんなんですけど……聞くと、京ちゃんばあばは踊りは男踊りがやっぱり好きで、ちまちま、なよなよするのは性に合わんていう。で、美保子のお母さん（久保氏）はとっても色っぽい踊りをしてたよっていうふうには言ってましたね。で、京ちゃんばあばの義理のお姉さんは、やっぱり藤間流の踊りのお師匠さんだったんで、ずっと。

後藤　出し物が決まって、誰がどの役を遣うかっていうのは、その竹千代さんがお決めになったんですか、それとも皆さんで「私これやりたい」って。

久保　いえいえ。やっぱりあの、光秀を遣う人だったり、上のお姉さん方。

後藤　だいたいそれは、決まってきている?

久保　はい。

後藤　ご自身が一二～一三歳でお入りになったときに、取りあえずは子役からやれと。

久保　子役やったり、あと初菊の、二人で京ちゃんが、初菊のいいなずけやったり。

後藤　それは竹千代さんのほうから、最初はじゃあこんなもんおやりって言われた?

久保　竹千代さんはもう、一座持ってるだけで。

後藤　ああ、そうですか。じゃあ皆さん、中で、上の方たち、お姉さん方が、まあこんなもんやったらいけるやろうと、決めてくれたっていう。

久保　はい。

素人義太夫

澤井　ここで少し整理させて頂きます。子どものとき大阪で、その子役やらへんかっていうことで声が掛かって、一二から一四～一五歳ぐらいまで、全国を回ってらした。

そのときにどこを回って行く、お小さかったとは思うんですけども、どういった場所を、例えば誰かの個人のお宅でお座敷に呼ばれたのかといったことは、覚えておられますか。

久保　そこの土地土地の義太夫を語る人はいらっしゃる、そういう人に呼ばれて行ったような気がします。『合邦』というのがありましたよね。

後藤　はい、ございます。『合邦』もおやりになりましたよね。

久保　俊徳丸。大阪の布施に、俊徳何とかって……。

後藤　俊徳道ね。

林　永和の次ぐらいです。

後藤　あの辺の地名を、全部うまいこと人物の名前にしてますので。高安っていう名前も、そのまま高安左衛門ていうね、お父さんの名前にしてますから。

久保　ああ、そうですか。

廣井榮子（以下、廣井）　かつて、女流義太夫の雛朝（ひなちょう）さんていう人も、そこら辺に住んでたんですね、長いこと。息子さんいらっしゃいますけど、それは全然なさってなくて。いまだにそこら辺に、ぽつぽつとある。ここ二〇年ぐらいの間でもまだあるので、やっぱり大阪の中でもあの地域に、浄瑠璃文化みたいなのがあったんだなっていうことで。

久保　永和の大きいっていうちなんですけど、朝田卯一（あさだういち）さんっていう方が、素人義太夫だと思うんですけど、私たちの旅回りのときに一緒に来てくれたことありました。もう亡くなってます。

廣井　何々連とかいう名前は付いてました？

久保　いえいえ、付いてなかった。北浜かなんかのね、証券会社の社長なんです。

廣井　まさに旦那衆ですね。

久保　そうです。

後藤　趣味でやってたのが、きっとね。

久保　卯一さんはね、眼鏡似合って。

廣井　三味線語りも両方なさってたんですが。

久保　あ、語りも。

廣井　今お孫さんがいらっしゃるんですけど。

久保　あ、そうですか。

池田　素敵なおうちだったよね。私が中学生ぐらいのときにもう八〇近かったんだから。もう亡くなってらっしゃるでしょうね。

廣井　女の人の床の人って、太夫、三味線さんは付かなかったんですか。

久保　いや、付いてましたけどね。豊沢竹千代さんの。

廣井　竹千代さんのお弟子さん？

久保　お弟子さんじゃないんですけど、友達で。おうちがすぐ隣かなんかの人だったんですけど。

後藤　女性の義太夫語りや三味線弾きさんで、お人形を遣われたことはあります？

久保　あります。

後藤　それは大阪でしたか。

久保　大阪って、あの旅回りのとき一緒について。

後藤　ああ、くっついて、じゃあ大阪の人が一緒にずっと回られた？

久保　そうです。うちの父も一カ月ぐらい歌舞伎座座休んで、一緒に付いてきたぐらい。

池田　だから、手が足りないっていうと、できる人を寄せ集めというか。芯はあっても、あとはこう臨時でお願いしたっていうのが、あったみたいですね。

廣井　三蝶さんとかお名前聞かれたことありませんか？女の人で。

久保　あります。三味線弾きの。

廣井　三味線も語りも。

久保　あ、語りも。

廣井　今お孫さんがいらっしゃるんですけど。

久保　あ、そうですか。

廣井　三蝶さんは、歌舞伎なんかにもちょっと、宝塚や少女歌劇にも床に出られたりしたんですけども、聞かれたことありますよね。

久保　ないです。

廣井　新聞記事に、当時（三蝶の出演情報が）すごくたくさん出てるので。一緒になさったことは……。

久保　ないです。

澤井　そのほかにいわゆる公民館とかそういう、何かホールというか、公民館みたいな場所でというのはあったんでしょうか。

久保　そうですね。なんかあの、四国の舞台があるところへ行った。

久保　そうですね。

池田　神社とかお寺とか。

澤井　お祭りとかではなかったか。

久保　ありました。

澤井　そのときは、やはりお祭りだからにぎやかな感じで、三番叟などが……。

久保　三番叟は私と谷さんが交代で。小さいけど、みんな偉い人はそういうの遣わなかったです。

池田　あとは、そういう土地行って公演やったみたいに、お座敷で偉い人に呼ばれると、そこでもやったみたいですけどね。で、泊まるのはお寺とかが多かったみたいですけどね。

久保　旅館とか。

池田　旅館とかお寺。だから、皆さんが戦後で食べ物に不自由してても、結構食べてたよって谷さんは言ってましたね。頂けるんで、いろいろ差し入れがね。

久保　太夫さんがみんなね。

池田　そうそう。

久保　そこのうちの人。

巡業

澤井　回られた都道府県については、さっき四国の話をされていましたけども、具体的に何県とかは……。

久保　北海道はね、釧路行った。そのときはね、もうだいぶ大きくなってから、頼まれて行っただけなんですけど。

池田　一座として行ったんじゃなくて、個人でね。一座で行ったの？

久保　小さいときに北海道行ったのはどこだか分からないんですけど、大阪から汽車に乗って三〇何時間かかって。もう煙がいっぱい。

後藤　こないだ北海道の札幌から帰ってきたんですよね、全部陸路で帰ってきたんですよ。で、今はね、札幌から大阪着くまで一三時間でした。ずいぶん速くなりました。

久保　三四時間かけて行ったことあります。もう青函連絡船に乗って。

後藤　そうでしょうねえ。で、もう青函連絡船に乗って。

久保　あと、鳥取とか。

池田　四国、鳥取。岡山とか行かなかったの。メッカだもんね、お人形さんのね、岡山は。

久保　ほんと、どこか分からないんだよね。

池田　ただ付いてくだけだもんね。

澤井　でも今伺ってると、日本全国、もう本当に網羅してるという感じで。

久保　ほとんどね。広島にも行きましたよ。

澤井　大正とか昭和の初めぐらいで、結構日本全国とかによく行かれていましたが。

久保　満洲に行かれたのはね、京子さんのお母さん、お姉さんが行ってたよ。人形じゃなくて、踊りでね。

林　大阪でも公演されてたんですよね。どのぐらいされていましたか。

久保　大阪ではあんまり……。

林　あんまりされなかった？

久保　はい。

池田　大阪は、男の人の文楽があるから。

林　じゃあいろんなところに。

久保　そうですね。

林　ではひと月ぐらいずっと、いろいろ回っておられたみたいな。

林　北海道に行かれたときって、東北とかも回られたんでしょうか。

久保　覚えてないんですよねえ。私が行かなかったとき

にね、北海道でアイヌの格好した京子さんが写真送ってきたりってことですよね。

林　じゃあ、そういうとこにも行かれたってことですよねえ。

久保　はい。

澤井　一回当たりの公演で、何番ぐらい演じるものなんですか。三番ぐらい？

久保　お昼の部と、やっぱり夜の部とありましたから。お昼の部で、例えば最初は三番叟やって、あと一つとか二つとか？

久保　三つかなあ。三つか四つやってましたよ。

澤井　その方のリクエストがあってってっていう。

久保　向こうで語る人がほら、大勢だから。

澤井　結構たくさんされてたんですね。

久保　と思いますけど。

澤井　では、常に三番四番ぐらい、もう言われたらたちどころにできるぐらいの準備は整えて行かれてたってことで。

久保　そうですね、見てないと叱られるもんですから、見て覚えて。

池田　だから多分一〇人いたんじゃないかしらね。やっぱり演目によって得意不得意があるでしょうし、お姉さん方はね。

林　お姉さん方のお名前で、覚えておられる方はあります？

久保　そうですね。前に住吉に住んでた、テルコっていう、その人が光秀とかあんな大きいものを遣ったんで。それからフミコっていう人と、あとミツコさんっていう人。

後藤　遠いところに行かれるときに、だいたい人形ならこんなもんを持ってきてくれっていうような、向こうからの注文はないんですか。

久保　いや、ないです。

後藤　こちらでだいたい、こんなもんを持ってけばいいだろうと持っていく？

久保　はい。

後藤　はい。舞台を作る男の人が、ずっと持って歩いて、言ったらチッキっていうものがありましたよね。あれで一緒に？

久保　はい。

後藤　そうですか。それは、皆さんの乗る列車に、昔で……。やっぱり、行李か何かに詰めてましたか。

久保　先に送っていたんじゃないでしょうか。その舞台を作るおじさんは、何かリュックの大きいのでしょうか。

後藤　いろんな衣裳だとか舞台道具もありますもんねえ。小道具もいっぱいあるし。

久保　で、頭を結ったり、衣裳の直しをしたりするのは、京子さんのお母さんがやってました。

池田　京ちゃんばあばのお父さんは何だったっけか。

澤井　琵琶の先生。

久保　薩摩、筑前、どっちですか。

澤井　分かんない。

久保　分かんない。

池田　子どもだもんね。

久保　子どもだもんね。京ちゃんだって生まれたばっかりだから、分からないんだよね。

池田　亡くなっちゃったから。京ちゃんばあばいわく、「あたしが子どもの頃から一家をしょってたんだ」って

ね。まあ働きに出てるわけですから。でもね、二人ともとんちんかんなんだもんね。もらったお金全部浅草で使っちゃってね。大変だったんだもんね。

久保　なんか釧路でね、そのときは頼まれて行ったときだから、もう大きかったんですけど、私は市川の父と一緒にいたもんですから、ちょっと行ってくれないって言われて行って。で、釧路で喫茶店入って、帰ってきたらお財布がなくなっちゃって（笑）。

池田　もう弥次喜多道中なんです、方向音痴で。二人で放し飼いにすると、どこ行くか分かんない。

澤井　本当ですか。そういうポジティブというか、何とかなるさっていう楽天的な弥次喜多さんだったからこそ、ずっと全国回っていても頑張れるっていう感じだったんでしょうか。

池田　京ちゃんばあばなんて、熱海の席亭でも頼まれてやってたよね。夜、二人でちょっとの間ね。

久保　お客さんにね。

池田　いやいや、席亭さんに頼まれたって言ったじゃん。一時期、ちょっとの間やってたよね。

久保　ちょっとね。

澤井　それは、何歳ぐらい……。

池田　私が二〇代ぐらいのときでしょ。三〇年ぐらい前かな。多分席亭さんに聞けば、（桐竹）力也さんという名前で出てると思うんですよ。「力也」という芸者さんとして頼まれてるから。

後藤　そうですね。力也さんのことは、文楽の人形遣いで、その頃はたぶん紋弥さんだったと思うんですけど、吉田玉松[5]という人から良く伺ってはいたんです。ただお会いしたことはないんですけど。

久保　はい、玉松さん。その人は千葉のほうに住んでる人だった？

後藤　そうです。もう引っ込んで千葉、木更津、もっと南の方に。最後ちょっと脳梗塞やったりとかしたもんですから。

池田　そうです、だって片手が使えないんで、谷さんが助けに行ってたんです。お寺で毎年夏やってたんで。そうです。そいで亡くなってからも頼まれて、一人で一回やってたんです。二回かな。

後藤　そうですか。奥さん今でも住んでおられますんで。

池田　住んでます。だから谷さんのお葬式に来ましたよ。だから、柳家金語楼[6]さんとちょっと会ったんですよね。金語楼さんの奥さんと、ちょっと会ったんですよね。私、金語楼さんの娘さんと知り合いなんですよ。なんで、話は聞いてます。

人形・道具

林　（阪大所蔵の資料をスライドに投影し始める）人形のことを伺いたいんですけども。人形は胴金ですか、腕金ですか。

久保　腕金。

林　腕金ですか。

久保　はい。とにかく手なんかは、みんなね、偉い人の手をちゃんと作っとかないと。あれしとかないと叱られるんです。

池田　あと、こういうお人形さんの手とか、そういうのを作ってくれるとこが、日暮里？　西日暮里？

久保　駒込。

池田　駒込だっけ、なんか坂の上にあって、よく直してもらいに行ってたんですけどね。その人が駄目になっちゃったらどうしようって言ってて。手先の器用な人が、どこだ、小田原？　熱海？　なんかに。

久保　真鶴。

池田　真鶴か、にいて直してくれるから助かるって言ってたのを聞いたことある。

後藤　人形の、こういう胴に衣裳を付けてくっていうことは、ご自分でおやりになったことはある？

久保　いいえ。

後藤　ないですか。

久保　谷さんのおばさんが。

後藤　なるほど。みんなその完成まで作ってくれて、それを遣っておられた。そうですか。

池田　京ちゃんばあばはできたかもしれないね、もう一人になって行ってたからね。衣裳変えたりして。

久保　うん、お座敷のときはね。

池田　ただもうこういう完成形で多分ばらしてたんだと思いますけどね。時々私なんかも頼まれて浅草に、ちっちゃいかんざし買ってこいとかってのはよく言われましたけどね。子役用の。

林　（スライドで阪大所蔵の資料を映しながら）ここなんですけど、大阪娘文楽っていうふうに判子が押してあるんですね。柴田（亀次郎）さん[7]。

久保　そうそう。

林　あ、覚えておられる。

久保　柴田さんてね、竹千代さんが預かったときの人形を持ってた人。それで、息子さんが文楽に出て、義太夫の三味線弾きさんやってた。

林　柴田さんの息子さんが三味線弾きさん？

久保　そう。

林　預かられたっていうのは……？

久保　売ったんだか、よく知らないです。

林　竹千代さんがですか？

久保　ええ。竹千代さんが持ってました。柴田さんていうのはね、頭がつるつるで、タコ、タコってよく呼ばれてたんです。その人が一座を持ってたんですよ、最初は[8]。

林　そうなんですか。そしたら、竹千代さんがまだやってらした頃は……。

久保　竹千代さんが買ったんだか何だかよく分かんないんですけど。

後藤　その柴田さんとこから。

久保　ええ。

林　要するに譲り受けたわけだよね。つながったねえ。

池田　それで竹千代さんの一座が、柴田さんとこから買われていったあとは、柴田さんはどうされてたんですか。

久保　分かんない。

池田　多分息子さんが三味線……。

林　三味線弾きだから、もう人形とかは譲ったって感じってことなんですね。

池田　うん、うん。

林　それいつ頃のことですか、覚えておられます？　おいくつぐらいやったとか。

久保　やっぱり一一～一二のときです。

池田　もう少し下でしょうね。

林　あ、そうですね、そのときに入られたわけだから、その前ということで。

池田　一一～一三で行ってて。

久保　一回か二回、旅に一緒に行ったことありますよ。

林　柴田さんと。

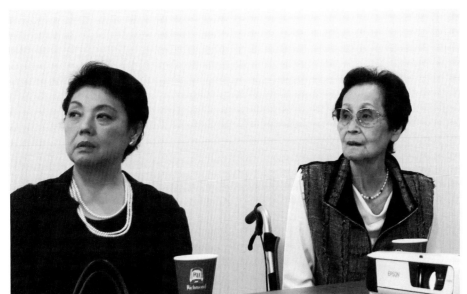

図1　久保喜代子氏（右）、池田美保子氏（左）

久保　ええ。

林　柴田さんは何をされてたんですか。どんなことを。

久保　何にもしない。

澤井　土地に知り合いなり、興行するからよろしくねっていう、人脈みたいなのはもともと持ってて、今度この子らよろしくねっていうのはあったんでしょう。

池田　そうだと思いますね。お母さんが一二歳で、京ちゃんのほうが一一歳だった、そんときにはもう一座はあったわけだから。

林　そうですね、そのもうちょっと前ってことですね。

池田　もうちょっと早いですね。八〜九歳[9]の頃だと思う。

後藤　この一連の中にですね、胴に光造と書いた胴があるんですね。これは文楽の人形遣いだったんですよ。

池田　光造さんって名前は記憶にない？

久保　ない。

後藤　まあどっちにしても戦前の話ですんでね。

林　（行李の写真を示しながら）この行李がこんなんですよ、阪大にあるのが。昔のこういう行李が、こういう状態で。

久保　縛ってね。

林　これは全部孤包みになってる形なんですけど、もう一つ別のタイプもありまして。

久保　木のね。

林　木の、やっぱりこんなんでしたか。

久保　ええ。

林　ちょっと見えにくいかも分からないですけど、名前が……。

池田　書いてありますね。

林　ここに。ちょっと大きくしますね（写真を拡大する）。

池田　大阪娘文楽。

久保　木のやつしか知らないわ。

後藤　これは徳島の、三好さんていうところがもっぱら作ってまして、今でも歌舞伎の人たちとか、それから大相撲の明荷もみんなここで作ってました。今でも文楽の人たちもそこに頼んでます。

池田　京ちゃんばあばは岡山のほうにも、学校のほうに頼まれて、部活のなんかに頼まれて、教えに行ってたような気がする、って言ってたと思うんだけどな。そういうところに古くなったお人形さんを寄付してたので、うちのもそこに行っちゃってんじゃないかと。もう遣わなくなるってことで。でも、人のをあげるようなことをしないっていうことで。

久保　あげるようなことはしない。で、返すねって言ってたから。

池田　それを信じてはるからね、もうね。きれいに一遍でもねえ、やっぱりどっか預けたまんま、その方が遣ってるのか、飾ってるのか。

林　差し上げてなくっても、その預かったままでいくから。

池田　そうそう。もうあたしが死んだらちゃんと分かるように、別にスーツケースに入れてあるからって言ってたから、それごときっと預けて。もう全部見たけど、ないって言ってたから、お人形さんの写真を三〜四枚送ってきてくれたけど、全部違うっていうんで、間違いないですよね。

久保　最初はね、お染の格好をしてたんですよ。買ったときはね。それがもうぼろぼろになっちゃって、今度は、子役に遣うお鶴の、お鶴さんに変わってね。きれいな。でも、（子どもの頃の池田氏が）怖い怖い、怖い怖いって言うんです。

池田　幼いときだったんだもの、あれは。こうやって下向いて。目が合うんですよ。寝てるとちょうど目が合う。

林　寝てると余計怖そうですね。

久保　よかったら、あったら使って。

林　もしかして運があったら、私たちが巡り合えたらいいんですけど。

池田　あたしも一度、ちゃんと大人になってから見たことないので、やっぱり手にしてみたいなっていう。おじいちゃんの形見なんでね。そう思います。

久保　あったら使ってもらって、飾ってもらえたら。飾るのは、こういう竹が。

池田　首だけだからね。だって、胴体も体ももう分かんないじゃない、どうなってるか。遣ってれば、お鶴になってるんだろうけど。

澤井　大阪大学で預かっているのは、首がなくて、胴とか、パーツしかないし。小道具も結構あって、阿古屋が使うようなお琴とか。

林　三味線はないんです。

久保　三味線はないんです？

林　三味線はないんです。

久保　「猿廻し」とか、ああいうので……。

後藤　お琴も「宿屋」で朝顔をやっていた可能性はありますね。

澤井　「宿屋」とか「猿廻し」はされた覚えはおありですね。

久保　「猿廻し」のほうは子役で出て、三味線習いに行くとこなんですけど。そういうのはやったけど。

澤井　ほんとにレパートリー広かったんですよねえ。

久保　いろいろねえ、やりましたけどねえ。

林　人形がもう、完全にどこかに行ってしまったと。

池田　そうなんですよ、紛失してるんです。うちのおじいちゃんが飾り人形を、人間国宝の人、今人間国宝になられた方に頼んで、作ってもらって。私が子どもで、寝るとこう上から見てるんですよ。それが嫌で泣くんで、京ちゃんばあばに預けたんですね。そしたら飾り人形より小さいので、子役にちょうどいいんで、しばらく使ってて。

久保　だから、熱海で頼まれて、あの老人の、あのときに、お通と、京ちゃんがお母さんになって、よく遣っていたんですけど。

池田　ただそのお人形さんが行方不明になった。

久保　文五郎さんの紹介だから……。

池田　なくなっちゃったから。今探してるんですけど……。

後藤　じゃあ実際には、箕助さんか文雀さんかどっちかがお作りになったのかな。

久保　文五郎さん。

池田　文五郎さん。

久保　文五郎さんが直接お作りになったって言ってました?

池田　うん、なんか知ってる人が。

後藤　なるほど。

池田　文五郎さんが間に入って。

久保　人間国宝なんですって、その作ってくれた人は。

後藤　文雀さんかと思います。

池田　首には名前が入ってるんですよ。京ちゃんばあばんなんですけど、「その人に子役なら使えると思うから、喜代ちゃんの人形遣わせていい?」っていう連絡があったんですって。で、「いいよ」って言ったんで、その人に聞いてみようとは思ってるんだけど。

澤井　その京子さんが教えておられた最後の世代の……。

池田　芸者衆ですね。

澤井　まだ熱海の組合に所属していらっしゃいます。でも、一人では遣えないよね、お人形はね。

久保　あれはねえ、ナツミちゃんとかいったんだけど。京ちゃんとこの娘さんたちが何にも知らないもんですから。

池田　あと増田さん? あの人はお弟子さんじゃないんですよ。お三味線で、語っていって。

久保　芸者時代にあれしてから見えた人なんです、由良助⑩。

池田　由良助さんね、義太夫語り。

澤井　ありがとうございます。それと、背景の幕とかは、吊って上演されました? それともなしで?

久保　いえ、あったと思いますけど。

林　（道具幕の写真を写しながら）山の風景のこういう道具ともなんかあるんです。『壺坂』かなって言ってたんですけど。

久保　観音様はやったことあるんだけど。

池田　昔の衣裳はもうきっと全部ないですね、多分。みんなの着物縫い直して作ったりしてたから。もうちょっと早く連絡が取れてれば。どうせ寄付しちゃったんだから、お人形さんね。もうね、こっちにいい田原? やっぱ厚木だったけど、なんか高校のクラブ活動にあるらしいですよ。小田原? どこ行ってたかな。松田? 小松田? そこに、寄付したらしいんで。谷さんから寄付されたお人形ありますかって言えば、教えてくれると思うんです。首が残ってれば、あ、あたしこれ使ったことあるって分かったかも。みんなおのおのの思い入れがあるから、ほら、胴体とかは後で作れるけど、首はみんな駄目になるの。持って行っちゃうんですよね。

結び

池田　なんで娘文楽が立ち上がったのかっていうのは、なんでなんですかね。やっぱり戦争で男の人が持ってかれちゃって、女の人たちがそういうので食べていくのにそうやって一座ができたんですね。それとも、宝塚じゃないけど、男の人の世界で女が入れなかったから、そういう一座ができたのか。ちょっと不思議ですよね。

後藤　これはまあ、必ずそうだと言えないんですよ。だいたいこの娘文楽、乙女文楽というのが作られるのが、まずものすごく盛んでして、毎晩大阪市中で、その素人義太夫がものすごく盛んなんですね。ちょうどその頃、素人義太夫の会が三つも四つもやってた頃だったと。で、やっぱり義太夫やる人たちっていうのは、最後は人形を入れ

52

ておやりになりたいんですよね。ところが、文楽座の人形遣いに頼むと、やっぱり一つを三人で遣わなきゃいけませんから、ちょっとしたもんでも、すぐ一〇人一五人になっちゃう。どうしてもやっぱり高くなりますし。

池田　じゃお座敷芸からやっぱり入ってるんですね。

後藤　そうですね。ですからこの、もともとこれを作った林二木さんという人も、ご自分でやりみたいっていうものをやらせたのが始まりみたいですから。ですから、素人義太夫の人たちが一緒にやりたいっていう気持ちがまずあった。もう一つは、文楽座も含めてその頃お芝居が割と低調になって客が入らなくなっちゃったんですね。太夫、三味線というのは結構その頃、素人義太夫を教えるだけでも商売になったんですけど、人形遣いはそんなにないので、それで門造さんたちも別のやり方として、そういうものを立ち上げて、それでいろんな素人義太夫の会に出るようになったなんじゃないかというのは、一つの考え方であると思います。

久保　それ、旅回りもありました、素人さんが語って。

後藤　はい、大阪だけじゃなくて、もう日本全国その頃は素人義太夫さんがおられましたから。

久保　好きな人がいましたからねえ。

後藤　ですからそういう人たちがちょっとみんな集まって大会やるときに、乙女文楽なら身軽に来てくれるからっていうんで呼ぶというようなことは、よくあっただろうと思いますね。

澤井　世の中の状況で、乙女文楽、人形浄瑠璃というものもずいぶん変わってきたということですね。今日はほんとうにありがとうございました。

（平成二九年（二〇一七）九月三〇日、於東京都墨田区）

注

(1) 「起雲閣で人形浄瑠璃　熱海　沼津在住、桐竹さん独演」『静岡新聞』（平成二四年（二〇一二）四月三日）「桐竹京子さん　起雲閣で最終公演　花柳界の人形浄瑠璃師」『熱海新聞』（平成二四年（二〇一二）四月三日）。

(2) 熱海の花柳界で活躍していた時期には「桐竹京子」、一旦引退してからの公演では「桐竹力也」を名乗っている。桐竹（谷）京子氏への聞き取り調査には、神田朝美による「乙女文楽とともに生きる」（『世間話研究』第二〇号、四五ー五七頁、二〇一一年三月）「女性人形遣いのライフヒストリー——乙女文楽の変遷をたどる——」（『口承文芸研究』三五号、一三一ー一四三頁、二〇一二年）がある。

(3) 竹本一朝太夫。『義太夫年表　大正篇』には、明治二四年（一八九一）七月二四日、松山生まれ、本名は白石信之、「后竹本一朝太夫とてチョボ」とある。大正三年（一九一三）一月一日、大阪文楽座にて三代目竹本津大夫に入門し、竹本津花大夫と名乗る。大正一〇年（一九二一）一月二日、二代目竹本文大夫を襲名し、大正一三年六月まで文楽座の番付に名が見える。正確な年は未詳だが、大正の末から昭和の初め頃に文楽の大夫から歌舞伎の竹本に転向したと推測される。昭和三五年五月二〇日没《歌舞伎音楽演奏家名鑑——長唄・鳴物・竹本》伝統歌舞伎保存会、二〇一〇年）。

(4) 七代目豊澤広助。明治一一年（一八七六）～昭和三三年

(5) 三代目吉田玉松。昭和八年（一九三三）～平成二三年（二〇一〇）。昭和二五年（一九五〇）、桐竹紋弥と改名。

(6) 柳家金語楼。落語家・喜劇俳優。明治三四年（一九〇一）～昭和四七年（一九七二）。

(7) 柴田亀次郎。明治二二年（一八八八）～昭和四五年（一九七〇）。乙女文楽との関係については、杉野橘太郎「特殊一人遣いとしての『乙女文楽』」（『早稲田商学』二一六号、五一ー六七頁、一九七〇年）に詳しい。

(8) インタビュー当時は未詳であったが、実際には竹千代の成竹座から柴田亀次郎に人形一式が引き継がれている。

(9) 吉田光造。幕末から三代あり、三代目はのちに二代目吉田栄三（本名は荻野光秋。大正・昭和期に活躍。明治三六年（一九〇三）～昭和四九年（一九七四）の二人で、熱海

(10) 桐竹力也・増田由良助（いずれも芸名）において乙女文楽を演じていた。

付記

このインタビューの実現に際し、起雲閣の館長・中島美江様、元館長・野口文子様、ならびに熱海新聞社の福島安世様を初め、関係各位にはひとかたならぬご尽力を賜りました。この場を借りて篤く御礼を申し上げます。

（編集　澤井　万七美）

2 ひとみ座に聞く
—— 桐竹智恵子師と
「ひとみ座乙女文楽」の活動

人形劇団ひとみ座は、昭和四一年（一九六六）より桐竹智恵子（大正一〇年（一九二一）～平成二〇年（二〇〇八）の指導を受けた女性座員によって、ひとみ座乙女文楽を設立。桐竹智恵子の芸系を継承し、乙女文楽を名乗ることを許された専門劇団として、ワークショップ、海外公演を行うなど、活発な活動を継続している。インタビューに応じていただいたのは、智恵子に直接師事を受けた団員の村上良子氏（昭和六年（一九三一）～令和四年（二〇二二）、河向淑子氏（昭和一〇年（一九三五）生）、伴通子氏（昭和一一年（一九三六）生）、智恵子師の晩年に師事した蓬田雅代氏、現代人形劇センター理事長の塚田千恵美氏。なお、桐竹智恵子は昭和二六年（一九五一）、茅ヶ崎に居を移し、茅ヶ崎高校、平塚高浜高校でも乙女文楽の指導にあたった。[1]

乙女文楽を習うきっかけ

林公子（以下、林）　本日は快くインタビューをお引き受けいただきまして、ありがとうございます。ひとみ座さんは、桐竹智恵子先生の芸を継承されて頑張っておられるので、ぜひお話を伺いたいと思っておりました次第なのです。本日はどうぞよろしくお願いいたします。

塚田千恵美（以下、塚田）　そうしましたら、こちらも本

目のメンバーを紹介いたします。私は、現代人形劇センターの塚田と申します。乙女文楽の企画制作、プロデュースをしております。ひとみ座は、ひとみ座が運営しているものを、関連団体の人形劇センターが運営しているという、そういう関係なのですが、その人形劇センターでプロデュースの仕事をしております。今日は昔のお話を聞いていただこうと思っています。乙女文楽の代表の村上良子でございます。

村上良子（以下、村上）　村上良子でございます。始めたのが今から、どれくらい前かね。

林　昭和四二年（一九六七）でお稽古を初めて、翌年、初公演とありますので…。

村上　桐竹智恵子先生という乙女文楽をやっていた方が茅ヶ崎にいらっしゃるということを、その当時、財団の理事長をやっていた宇野[2]がどこかで聞いてきまして、それなら古典だから教えてもらおうかということで、教わりに行ったんですよ。そうしたら、茅ヶ崎の乙女文楽はもう解散していて、智恵子師匠がお園（の人形）を持ってらして、呼ばれると公演に行くような感じだったんですよ。

ひとみ座で教えてくれないかとお願いしましたら、喜んで来てくださいました。ただ、その頃は、私は『ひょっこりひょうたん島』をやっておりましたから、つきっきりで教わることはできなかったのです。『ひょうたん島』が大体、月―火―水―木、火―水―木―土と、四日間あったんです。そうすると月曜日は空いているのでお願いしますという、そういう感じで来てもらっていました。その頃は私、すごく勇ましくって、ジーンズはいて、Tシャツ

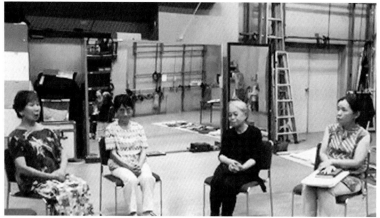

ひとみ座第1スタジオにて、左より、村上良子氏、河向淑子氏、伴通子氏、塚田千恵美氏

着て、先生を茅ヶ崎まで迎えに行ったんです、智恵子先生と、義太夫をなさっている、国森さん[3]という方を乗せて劇団まで来たんです。茅ヶ崎から一時間半ぐらいで迎えに行って、ここで教えてもらって、二時間ぐらいやって、また送り返すっていうようなことをしておりました。その頃に、齋藤徹という団員がいまして、齋藤が三番叟の首を作りました。衣裳は私たちで、智恵子先生がとてもすきな本を持っていましたので、それを見本にしたりして、作りました。衣裳の刺繍も全部やりました。それで一応『三番叟』を最初にやりました。『二人三番叟』ではなくて、『一人三番叟』を。

河向淑子（以下、河向）　河向淑子と申します。智恵子師匠に来ていただいた最初のほうからお付き合いさせていただき、面談をさせていただいていました。舞台で実際に動くようになってからは、もともと音楽を担当していたので、自然に附打などに回されていました。最初に私たちがやったのは『三番叟』なんですけども、その後、だんだん回を重ねていくうちに、音を担当するようになりました。先日の浄瑠璃でも鳴物をやっていましたが、衣裳をつくるときなどは、やっぱり仕立ててもらうだけの費用がないので（自分たちで作りました）。裕の着物など私は縫ったことがなかったので、彼女（村上さん）はお裁縫がすごく得意なので、彼女のお手伝いをしながら衣裳もいろいろ作りました。

村上　生まれは呉服屋でございますから。

伴通子（以下、伴）　（河向さんは）宇野小四郎さんの奥さんです。

後藤静夫（以下、後藤）　三〇年ほど前に宇野先生と齋藤さん、お訪ねして伺いましたけど。

村上　やっぱり宇野さんが立ち上げたから。それで、最初の頃は宇野さんにもう一人くらいでほそぼそとやっていたのが、だんだん（大きくなりました）。でも、今から四五年前くらいにも世界に行っていたのが、その時の後見が宇野小四郎さん、それから齋藤徹、それと誰だったかな。もう一人。あと伴さんと私。それで世界を回ったんですよ。すごいでしょ。一二五日間。ロシアからイギリス、フランス、イタリア全部行って、最後にフランスのシャルルヴィル＝メジエール[6]に行って、やらしてもらいました。

後藤　フェスティバルですね。

伴　乙女文楽は『三番叟』と『義経千本桜』の「道行」と『壷坂霊験記』と持って行って。あと、現代ものも持ってくるようにって言われて。

林　現代ものの演目はなんだったんですか。

村上　『お馬に化けた狐どん』っていうんですよね。

林　原作は？　原作は日本の原作ですか。

伴　民話です。

伴　私は伴通子です。智恵子師匠がプロでやってらしたので、（ご自分たちの）座がなくなった時に、私たちのようなプロの人形劇団が継いでくれると思ってすごく楽しみにしてらしたんです。でも、私たちの本業は現代人形劇でした。『ひょっこりひょうたん島』なんかやっている時には、わりと時間的に決められていたので、お稽古をする時間があったんですけれど、『ひょうたん島』がなくなって、それぞれ仕事が入ってしまって（お稽古が思うようにできなくなりました）。（智恵子師匠は）期待してたのと違う、あんまり思うようじゃないって。ちょっと鬱になられて、私はちょっと、義太夫を習いたくて、義太夫協会の教室に出ました。今も続けてはいます。素八師匠[7]に習ってしたりしておりました。そうしたら、綾太夫[8]さんから「やらないか」って言われて。それで智恵子師匠を引っ張り出したくて、智恵子師匠に出ていただいて、やったりしていただいて。協会[9]のときに智恵子師匠に出ていただいて、この場で教えていただいて。ぽちぽちと来ていただいて。そんな感じです。

塚田　こちらにおりますのは蓬田。今日はぜひお話を聞きたいということで。

蓬田雅代（以下、蓬田）　人形劇団ひとみ座の蓬田雅代と申します。私は、ひとみ座に入って二〇年余りなのですが、ちょうど研究生の頃から乙女文楽のお稽古をさせていただいています。ちょうど私がお稽古を始めた次の年か、次の次の年ぐらいから、お休みされていた智恵子師匠がまたひとみ座にお稽古に来てくださるようになったので、そこから最終的に四年、智恵子師匠が一番最後に稽古をしてくださった演目までお稽古に参加させていただきました。

塚田　こちらの紹介は以上です。

智恵子師匠について

林　さっき、村上さんが、智恵子師匠がどうしてひとみ座に来られるようになったかってことを少しお話してくださいましたが、今それを伺って、智恵子師匠はやっぱ

村上　川崎の公民館で見た。

伴　お姉さんの沢市を見た。

村上　だから『壷坂霊験記』は川崎で。もう一座としてはやってらっしゃらなかったと思います。でも人形はあったんですよね。

伴　お父さん、もうやってらっしゃらなくって。兄嫁さんの林[10]さんがやってらっしゃらなかったと思います。

村上　兄さんっていうのが、裏方で、これがもうよくやってくれて。

伴　お姉さん、亡くなってからもね。時々、国森鳴門さんの語りで、三越劇場でちょっとやったり。

村上　私は智恵子先生と、銀座松屋で『義経千本桜（吉野山』を十日ぐらいやりました。[11]

伴　松屋でね。

林　そういうときは、義太夫節は東京のお師匠さんが出られる？

伴　国森さんが語られるときもあったんですけど、亡くなられた後は、本牧[12]では義太夫協会のほうのお師匠さんが語られて。智恵子先生にお願いして、何回かやっているんですよ、義太夫協会の義太夫で。

村上　でも国森さんはわりあいに早くお亡くなりになったから。

林　何年くらいでしたか？

伴　国森さん、亡くなられたのはもうずいぶん前です。[13]

塚田　ついこの間までは師匠のお嬢さんが教えてらっしゃいました。

たでしょ。各県に、お金持ちの、いわゆる、旦那衆だったんです。だから国森さんが、なんかお座敷があると国森さんが語って、智恵子先生が人形だけ持ってお園をやるとか、道具としてはやっぱりうちが継いだんじゃないかな。そういう感じでやられてて。

伴　あと、うちの他に、茅ヶ崎高校とか、高浜高校とかでやっぱり教えてらっしゃって。でも、あんたたちはプロじゃないから、乙女文楽って言っちゃいけないって言われて、文楽研究会とか文楽部という名前でやっていたと思います。茅ヶ崎高校にはまだ残っていますし、高浜高校も今年から復活するかという話を聞いています。（智恵子師匠は）平塚の市役所でも三人遣いを教えてらっしゃいました。足柄のほうにもちょっといらしたことがあって。

後藤　確かに平塚の市役所の有志で三人遣いの、いわゆる文楽をやってるっていうのは私も聞いたことあります。

伴　そうです。助役さんやってた平野さん[14]っていう方が、やっぱり義太夫を語るようになって、智恵子師匠にいろいろ教えてもらって。

村上　平野さんが国森先生の後だな。

伴　平野さんが湘南座っていうのを作って、それがまだ残ってるんですよ。その湘南座が平塚の高浜高校を教えてる。智恵子先生がいらっしゃる間は、智恵子先生が教えていらしたんですけどね。

村上　乙女文楽を始めて三〜四年ぐらいしかいらっしゃらなかったのではないかしら。もうお年の方だった。つまり、茅ヶ崎の、言ってみりゃ有力者です。有力者で、義太夫を語られる方。昔はそういう方がいっぱいいらし

村上　茅ヶ崎高校のほうは、あづま先生[15]が教えて。

林　そういった高校のほうでお稽古されるときは、語りは、どなたかの演奏をテープに吹き込んでらしたんです

り、伝承できる方を探しておられたのかなと思いました。ひとみ座の方々は、乙女文楽のことは、智恵子師匠にお会いになられる前からご存じだったんでしょうか。

伴　知らなかった。

村上　ここが建ってからだよね。

後藤　何年ですか。

伴　ここに、智恵子先生来ていただいたのね。

村上　昭和三九年（一九六四）にこれが建ったの。

後藤　私が三〇年ほど前にお訪ねした時に、それがありました。私がお訪ねしたのが、昭和六〇年（一九八五）か昭和六一年（一九八六）。

村上　その頃と思います。昭和六三年（一九八八）が日本でウニマの大会があったから、その前でしょうね。ウニマの大会があった頃から、齋藤がここからちょっと離れ出したっていうようなところがあります。

伴　その頃に、狂言の和泉（流）の和泉元秀先生に来ていただいて、それから智恵子師匠に来ていただいて、勉強会のような形で始まったんです。それが初め。

澤井　茅ヶ崎にあった座がなくなってしまってから、こちらにお稽古に来られたということなんですが。茅ヶ崎にあった座のお話とか、何かお聞きになっていたりしませんか。

伴　一回か、二回は見に行ったことがあるかもしれません。智恵子師匠がやってらした、茅ヶ崎の大阪乙女文楽座。

村上　茅ヶ崎で、あれ、なんて言ってたんだろうな、茅ヶ崎乙女文楽じゃないよな。

伴　松田で見ましたよ。

か？　一回一回、生でいくわけにいかないでしょうから。

伴　茅ヶ崎高校は素八さんのお弟子さんに茅ヶ崎高校出身の子がいて、素八さんが三味線弾いて語るっていうこともあったんですけども、素八師匠が「私はちょっとやらない」って言われた時に、素八師匠が「私が代わりに教えます」って言ったこともあります。義太夫協会の教室でお稽古をしました。湘南座はちょっと、弾き語りでやらせてもらったこともあるんですけど。

後藤　実際に公演やるときに義太夫協会から誰か来てもらったこともあるんですけど。そういうことあります。

伴　茅ヶ崎には、仙吉見⑯さんという三味線と義太夫を教えるお師匠さんがいらしたんですよ。二～三年前に亡くなられたと思いましたけど、仙吉見さんのお弟子さんが語って。でも、その仙吉見さんが亡くなって、今は土佐子さん⑰になられて。

ひとみ座での智恵子師匠の稽古の様子

林　お稽古のとき、例えば、詞（セリフ）のところと地合のところの違いとか、そういうことは、智恵子先生はおっしゃっていたんですか。

伴　やはりそれはありましたよね。地合のところは遅れてもいいけど、そういう教え方はなさいませんでしたけれども。詞と地合の違いというのは、やっぱりおっしゃっていました。ここはセリフだから……とか。

林　だからこれでは駄目、みたいな形で直されるという感じですね。

村上　智恵子師匠が浴衣着て、例えばお園なら、今度はこっち、というような感じでやってたんです。

林　動きを見せていただくんですね。

村上　智恵子師匠のお稽古は、二時間ぐらいを月に四回ぐらいでしたよね。そんな感じでやっていました。

伴　かんぬきはこうだって言われたのを、かんぬきはこれかと思ってたら、勘十郎さん⑱が、「それはかんぬきとは言わない」とか言われたりしましたし、ねじで智恵子師匠が若い時に何回もやらされたとかいうことを言ってらっしゃったんですけども、それも、ねじがどういうねじかっていうのはよく分かってなかったです。

村上　たまに間違えていることもあったりして、それが人間的で私は好きでした。やっぱり役者をやっていらし……

林　師匠っていうのはこうこうだから、こうしな……

後藤　型付けを、型をノートにつけるっていうようなことはなかったんですね。

村上　そんなことはありません。今と違ってビデオもないし。智恵子師匠のお稽古は、二時間ぐらいを月に四回ぐらいでしたよね。そんな感じでやっていました。

蓬田　記録では、確か、『戻橋』。

伴　「戻橋」が先じゃないかな、それで『壷坂霊験記』。

林　智恵子先生に習われたものは他にはどんなものが。

伴　『壷坂霊験記』をやって、その後少し、『阿波の鳴門』をやって、「大井川」。「新口村」も、ずっと後ですけれど、やっていただきましたね。それから『安達原』。師匠が……

林　『奥州安達原』の三段目ですね。

……たから、そういう部分は。教育者ではないから。

後藤　こちらでのお稽古、例えば、「吉野山」だと、静と忠信と。それはどんなふうに教えられるんですか。

村上　だから、ピースがありますね、一本の作品を五つぐらいのピースに分けて、静やって忠信やって、狐も出るし、というように教えてくださいました。ずいぶんやってくださったわね。

後藤　静を全部通してやったんですか。

村上　通してっていうのはなくて、忠信を途中に入れたり、静の途中に忠信を一緒に入れて教えて下さったり。

後藤　通さない、それは。

村上　最初は、静から。

伴　最初は、静から。

河向　お元気だったからね。

林　先ほど、最初は『三番叟』でその次は『千本桜（吉野山）』の「道行（吉野山）」でとおっしゃいましたが、その次は。

伴　その次は、「戻橋」かな。『三番叟』やって「吉野山」。

蓬田　はそうだよね、その後が……『戻橋』。

伴　「戻橋」が先じゃないかな、それで『壷坂霊験記』。だから、『三番叟』、「吉野山」、「戻橋」、『壷坂霊験記』。

伴　『安達原』が最後。

後藤　『艶姿女舞衣』のお園も教えてくれたんですか。

伴　お園も教えていただきました。

河向　後でしょ。

後藤　それはだいぶ後ですか。

伴　本牧亭でやったと思います。

澤井　そういうお稽古の記録は、劇団に残ってるのでしょうか。いつ頃いらして、どういう曲をお稽古して、という記録は。

塚田　全部はないです、部分的には、あるものもあります。

林　それは、映像なんかで。

塚田　映像でも残っています。DVDでなくて、昔のビデオで。

村上　今は、自分でだいぶ工夫してやっているんですよ。ただ、私たちの時代はビデオとかそういうのはなかったから、なんとなく覚えていくほかしょうがなかった。

後見のやり方

後藤　後見のやり方も智恵子先生から教えていただきましたか。

伴　それは、やり方というよりも、その場その場でやることやらないといけませんから。

村上　それに、やっぱり文楽を見に行ったりして、自分たちで考えました。教えられたってことじゃなくて、自分で考えて、みんなが考えて、これのほうがやっぱりきれいだというようなことでやっていくんですよ。なんでも。

河向　人形を持っている人が動きやすいように。

伴　いろんなことが起こりますからね。

村上　それで、一観客として表から見たときに、後見がこんな（身振りで）格好して出て来るとみっともない。そうすると、それはみっともないよっていうようなことで注意して。やっぱり、ささささっと、何気なく、来るっていうのが難しいんですけど。

河向　智恵子師匠は飛び出してくることがあったね。

林　それ、どういうときですか。

村上　すごいのよ、うちで『三番叟』をやったときに、ちゃんと太鼓もいるんですよ、柝もいるんですよ。でも、智恵子師匠は人に任せられないの。それで、ちゃんと着物着てればいいんですけど、袴履いてないときだから、ここまでお腰が出てるんですよ。それでもどうしても、舞台袖に来ちゃうんです。河向がやろうとすると、びゃーって取って、どんどんどんとやってしまうんです。あれが芸人ですかね。中で演じてる人が気に入らないもんだから、だんだん、これやるんですよ。舞台の上見て、こう。あれはびっくりしました。わりあい、私の言うことは聞いてくれるから「先生、先生、駄目よ」って言って止めて。そういう、昔の芸人の狂気みたいなのがありましたね。

河向　客席から飛び出してきたもんね。

村上　本番になったらそういうところがあるんですね。ああいう狂気みたいなのですよ。見てる方は、腰巻のばあさんが出てきて、トントントントンやってたらなんだろうと思うし（笑）。あと、一番惜しかった⑲のが国立劇場で、地方の芸能をやったんですよ。いろん

な芸能が上演された中に、茅ヶ崎の姉さんたちが来て『乙女文楽』をやったんですけど、やっぱり緊張してたんでしょうね、『義経千本桜』だったんですよ。狐が出て来るでしょ。狐を誰かにやらせて、忠信をやればいいのに、自分が狐やっちゃったんです。

後藤　早変わりをしたかった？

村上　こうやって、忠信を付けるうちに、前に岩が、だーん。全部見えちゃった。智恵子先生の狂気の部分ですよね。もう本番になったら、ほんとにバカなことやります。だからやっぱりいいものが出るのかもしれないね。

後藤　舞台に徹してるという感じで。

村上　ほんとに舞台の芸人だったんです。

後藤　実際の舞台で、古い写真なんかを見ると、人形遣いさんと、人形が写ってる写真があるんですが、後見の人が写ってる古い写真があんまり見たことがないんです。後見の人、頭巾は被らないんですか、乙女文楽の場合。

伴　「新口村」のような内容のあるお芝居だと、頭巾被っているほうが多いんですけど。投げ頭巾と言って、前垂れをあげているときもあるんですけど。黒衣になっちゃうのは「新口村」とか『奥州安達原』とか。そう、わりとお芝居を見せなければいけないときは頭巾するようにしてます。

後藤　それは。

後藤　それは、これはこうするっていう決まりは、特にはないんですね。

伴　特にはないと思います。

後藤　あと、扱というか結び紐というか、赤いのは？

伴　あれはよく分からないんですけれども。乙女、智恵

河向　智恵子師匠のところから来た？

子師匠のお考えだったんですけど。ニューヨークの公演に行った時に、わざわざ黒衣っていうのは見えないから黒を着るのに、なんで赤いの？ってあちらの人に言われて、取りました。

後藤　文楽でも紋十郎さんとか、今の簑助さんとか、それから、亡くなった清十郎さんとかは、結構、ここをとめる紐というか、あれは赤だったり、紫だったりしてましたよね。

伴　結構、派手にやってらっしゃるので。

林　あれはお芝居によって変えるのではなく？

伴　変えることなく、全部やってます。

村上　確かにあのリボンって邪魔だね。

後藤　邪魔っていうか、目立つことは目立つ。

村上　だから私、それほど感じてなかったんだけど。

目見てて、あれ、やっぱりニューヨークで言われたことは一理ありかななんて思ったの。

河向　黒衣で見えない約束してるのに、何で目立つの付けるの？って、宮越さんに言われました。

河向　智恵子師匠は「女性だから赤いのを付ける」っておっしゃってました。

後藤　それはなんとなく、理解できる気がするんですよね。つまり、乙女文楽っていうのは、ちょっと語弊があるかもしれませんけども。人形の動きというか、芝居だけを見せるんではなくて、遣い手のほうを見せるっていうね。そうなると、介錯の人（後見）もやっぱり、それを見せるっていうんだ。

林　あれはお芝居によって変えるのではなく？

伴　苦労した。

後藤　どなたに教えてもらったってことですか？

伴　門造[29]さん。

村上　九歳ぐらいかね。

伴　最初は、吉田辰五郎[30]さん。九歳とかおっしゃってた。

後藤　辰五郎さん、そのころは王徳さん。

伴　それで引き抜かれて、門造師匠が乙女文楽の仕組みを考案なさって、一座をつくられた時に智恵子師匠とお姉さんと、それからお父さんと。

村上　お姉さんっていうのが座長だったの[31]。

伴　辰五郎で、宗さんのほうに話をつけて、「うちのほうにくれないか」という。

後藤　お父さんっていうのは林二木さん？

伴　違います。宗政太郎さん。

村上　福岡の人なんです。

伴　対馬です。

村上　対馬で、宗さんていって、お殿さまみたいですね。智恵子師匠のお父さんが対馬から博多に来て、やっぱり芸能に憧れて。子どもたちを、ずいぶん小さい時から入れたもんだね。

河向　八つか、九つかくらい。

村上　それで、姉妹でなさっていたんですよ。

伴　お姉さんのほうは立役でずっとやってらっしゃった。智恵子師匠は子役からやっているから、なんでもできるようになられて。結局、なんでも。

中尾　ラヂウム温泉のことは智恵子師匠から何か聞かれていますか。

伴　ラヂウム温泉はよく話は聞きましたけど。

蓬田　智恵子師匠がほんと子どもの頃に出てらした。以前、乙女の公演で東京、池袋だったのか、ここのスタジオ公演か忘れちゃったんですけど、昔、乙女文楽を子どもの頃に見たんだっておっしゃって。それですごい感動して、面白かったんで。

塚田　住大夫さんのご本[32]に、ラヂウム温泉、ありましたよね。ああいうふうな、みんなが、ああいう方たちが通うような場所だった？

後藤　結局、戦後の混乱期、それからしばらくすると、三和会と因会に分かれました。三和会は特に全部松竹系の劇場からは締め出されちゃいましたんで。やれるところならどこでもやってました。それこそ、街頭でトラックを舞台にしてやったり。ほんとにわれわれが今、常識では考えられへんようなところでもやってますね。

伴　智恵子師匠もだから新義座にも出て。喜左衛門さんが結構、厳しかった。

後藤　と思います。新義座、最初はだから八代目の綱太夫さんやらも一緒に行ってたんですけど、あの人は途中で抜けちゃいましたんですけど。結局、だから、新義座の残ったのが越路さん、南部さん、三味線弾きさんが喜左衛門さん、信三郎（叶太郎）さん、あの辺りかな。そういう人たちが残って数年続けたんですけど、結局、元に戻ったっていうことですね。

伴　だから、疑問に。若い方、あの時の若い方って、なんつったか分かんないんですけど。

村上　喜左衛門さんが、いないから、ちーちゃんのほうがそれは正しいとか言ったとか。

伴　三吉をやって、「重の井」[33]をやって、なんとかだって見えを切るんで。怒ると、「ちーちゃんが怒った」っていう。ちーちゃんのほうが、合っているって言っていう。結構、意地悪をしたらしい。私たちがぜんぜん知らない頃の話ですけど。文楽の人から「先に行くな」って言われたって。やっぱり、乙女文楽は華やかなので。

ひとみ座での工夫

廣井　ひとみ座で乙女文楽を長年伝承されていて、智恵子師匠の頃から、変えられたことって、工夫されたことって、何かありますか。

伴　胴金、道具はだいぶ変わりました。

村上　やっぱり時代は変わってるし、自分がやるためには考えなくちゃ。教わったとおりにはやりません。

廣井　もともと木製の胴金を智恵子師匠は使ってらっしゃいましたが。

伴　智恵子師匠が使っていらしたのは、結構、幅の広い胴金で、下に鉄の足が二本付いているものです。それで、

村上　その胴金は見せなかったです。それで、国立で上演した時に、楽屋で私がちらっと「智恵子先生、これは人形の体がよく動くんだけど」って言ったのね。そしたら「あれはね、ここでね、回って回るんですよ」って。背板が曲がって、回るようになってるんです。だから、こうやったら体がこう行くんですよ。乙女は真っ直ぐだから、こうしかいかないんですよ。そしたらお兄さんが、なんとかうちの美術の部長の片岡[34]に、「回ってんだって、なんとかならないかね」って言って。それで片岡が考えてくれて、

胴金を割りまして、回るようにしたので、回るものを使っていたらしいんです。ただ、ベテランの人たちしか回るものを使ってないかな。

蓬田　背板を実は半分にしてるんですけども。切った加工のものを持ってないと（人形が）起きないので。

村上　やっぱり五〜六年やった人が使っていると思います。足もずいぶん変わったよね。

伴　差し込んであるだけなので、足が浮いちゃうんですよ。上がってきて抜けちゃうときがあったりして、そういうの防ぐために、カン付けてやったりしています。そういうのありがたいです。

後藤　勘十郎さんも、「まだ改良の余地があるかもしれないんで、いろいろ考えてる」とおっしゃってました。

塚田　足の工夫は、勘十郎さんに教えていただくようになって、またちょっと変わったんでしょうかね。

塚田　それをさらに、メンバーの中で話し合って改良もしています。

林　最初のものは、文献とかでも背板を入れるところは、木で作ってってあって書いてありますし、背板も結構、幅が広くて。

伴　幅があって。足が付いていますよね。

林　たぶん、鉄の足です。かなり重たかったんじゃないでしょうか。胴金は見せていただけなかったって、おっしゃってましたけど。最初の頃は、そういうのでやっていらっしゃったんですか。

伴　お兄さんが鉄鋼の仕事をしてらして、そういうのを作られたって話を聞きました。

村上　だから、回るのもお兄さんが考えて。

林　実は勘十郎さんにお話を伺ったときに、勘十郎さんが預かっていらっしゃる胴金の装置を見せていただいたんですが、非常に軽くできていて、感心したんです。だから、ひとみ座さんの中で何遍も改良されて、材質とかも軽いものにされていったのかなって思ったんですが…。

後藤　それは最初っから、あんな感じでした。

村上　初期の頃、齋藤が作ってくれた首はやっぱりいいです。その代わり、劇団から勉強に行ったんだよね。どこだっけ? 宇野さんが、財団として。どこかに一カ月か二カ月、首の勉強にやらせたんです。

後藤　徳島ですか。（文楽）協会?

村上　協会かもしれません。

後藤　当時、協会では菱田宏治さんって人がまだやってましたんで。そこへ来られたのかもしれませんね。菱田宏治さんは、もともと由良亀[35]の弟子ですけども。由良亀が亡くなってからは、大江巳之助の弟子になってました。

後藤　文楽のことをやれるのはその辺でしたので。

ひとみ座のレパートリー

後藤　智恵子先生が義太夫ものを教えられるときは、「次、あんたたちこれやったら」っていうふうに、智恵子先生のほうからアドバイスいただいて、「じゃあ、やりましょう」っていう?

伴　最初のうちはずっとそうでした。

後藤　そのとき、いわゆる「飯炊き」[36]等。

伴　「飯炊き」まではいかなかったんですよ、私たち。人数もそろわなかったし、道具もつくれなかったんじゃないかと思うんですけど。

後藤　道具が要りますよね。子役が出て来るお芝居としては『傾城阿波の鳴門』。

伴　あと、『弥次喜多』（袖萩祭文カ）が。子どもが出てきます、あれはやりましたね。あと、「重の井」も師匠。

後藤　アルミから作りました? この前、見せていただいたのはどうもアルミみたいでした。

村上　そういうのも齋藤が考えてくれたんですよ。それがよくお話になってなんまりたくさんやってないんです。現代人形劇のほうと掛け持ちでやってたので。

林　一つの作品って大体、最後まで、上がるといいますか、最後まで教えていただくのって、どれぐらいの時間かけられるのでしょうか。

伴　最初のうちは、一年に一作ぐらいでやっていってたと。

後藤　『三番叟』の時代とか。

伴　『三番叟』終わって、次の『千本』の時は、ひとみ座の二〇周年記念で、浅草の松屋でやったんですけど。その時が一年ぐらいかけたと思います。その時に、「堀川」[37]のお猿の、何人かずらっと並んで、自分たちで人形つくってやりました。私はやってないんですけど。その時、『千本』のほうにいましたので。ずらっと並んで、お猿の、猿回し、そこだけをやった。

後藤　全部はもちろんなかなかできませんよね。

伴　こないだです、もちろん。与次郎やったの。去年か。

蓬田　去年の五月。

伴　師匠、亡くなられてから。勘十郎さんに見ていただいてつくったんです。

後藤　さっき、『安達』の話ありましたけど、あれも「袖萩」だけ？

伴　だけです、やったのは。

後藤　大体二〇～三〇分ぐらい。

蓬田　取りあえず、「袖萩祭文」までは。あれが一番最後の⑱です。

伴　最後、師匠に言っていただいて。

蓬田　教えていただいて。その後、貞任を持ち替えて使っていたというふうな話ですので、後半もやっていたらしい。なので、今後、私たちもちょっとお稽古してみようかなという計画はしてるんです。

後藤　大体、やっぱり三〇分程度ですか。『壺坂』なんかは、「山の段」辺りですか。

伴　『壺坂』は最初、「(沢市)内の段」をやって。茅ヶ崎高校なんかも「内の段」だけしかやってなかったんです。その後で山の段、二回に分けてやりました。

後藤　順礼歌なんか、全部やっても三〇分程度ですから、あれはそれでちょうどいいぐらいになりますね。

伴　それぐらいです、できるのは。

乙女文楽と、他の人形劇との違い

後藤　『ひょっこりひょうたん島』とか、そういう棒遣いの人形を普段使っておられる方たちにとって、女文楽っていうのを勉強されるときに、もちろん違和感はおおありだったと思いますけど。

村上　ないです。だって人形だもん。

後藤　結構、手くみ(蹴込み　手摺)の裏で、膝をついてやるのが多いですね。

村上　あひる歩きですね。

後藤　そうすると、女文楽のほうは立って、普通、使いますよね。

村上　でも人形に、やっぱり魂を入れるってことは同じです。だから、ただ形だけやっていたのでは、人形が生きてきません。それは同じです。だから、どこが違うかって言われると、私は困るんです。

後藤　切り替えっていうのは別に何にもなく。

村上　何にもないです。

村上・伴　切り替えようっていうんじゃなくて、やっぱり人形で表現しようっていう気持ちがあるだけ。

後藤　もちろん、人形劇の方たちはいろんな形式の人形をお作りになったりして、元の定型を崩されて、立って遣ったり、座って遣ったり、いろいろされてますから、確かに、そういう意味ではどんなものでもお遣いになるっていうことでしょうけど。

伴　人形の遣い方に関しては貪欲ですよね。現代人形劇は作品ごとに人形が違うんです。スタイルも違う、様式も違うし、遣い方も違う。お芝居を創るためにはどんな人形が一番いいかなっていうのをいつも考えているんですよね。そういうときに、なにか面白い遣い方がある、こんな遣い方がある、あんな遣い方がある、というのは面白かったです。

村上　それがやっぱり、ひとみ座の良いところだと思います。変革しても、いろんなことを考えても、それを駄目だっていう気持ちはないんですよ。それやってみようっていう、気持ちがあります。ひとみ座のそういうところが私はとても大好きなんです。だから、権威みたいなものはないんですよ。思い付けば、こうしたいって考えて、それをやって、成功すればいい、それだけです。だから、私はひとみ座大好きです。

伴　ただ、最初のころは、体に縛り付けて、人間の足が動いたら足が動いて、手を使って手が動いて、頭動かして頭が動くのは、やっぱり人形としても特殊だと思います。文楽はやっぱり人形から離れて遣える。そうすると相当、飛躍的な動きとかができる。なので、文楽は面白いけど、乙女文楽が体に人形を縛り付けて同じことをやるというのは、ちょっと面白くないと思ったんですよ。一人遣いはここにくっついてるでしょ。こう離しても一瞬ですよね。芝居としてはあんまりできない。こう離して、それはしょうがないですね。それで、なんか考えていかなくちゃ。結局(決まった遣い方は)ないんですよ。智恵子先生はもういらっしゃらない。それから、勘十郎さんはさっきおっしゃったみたいに、三人遣いだとどうだ、こうだとやっていく。それを、こうやれ、ああやれっていうのはありません。勘十郎さんのビデオを見ながら自分でやったんですよ。後ろ振りもちゃんと自分なりに考えてやってたし。

村上　三人遣いだったら後ろ振りができるんですよね。

蓬田　「奥庭」⑲の場合は、キツネが憑依したら飛ぶのが特徴的。後見を付けて工夫しました。介添えっていうものはよく現代人形劇であるものなので、後見に協力してもらい、そして女の人形は本来は足がないんですけれども、今回は付けて、それを最初は足金に付けておいて、飛ぶ場面のときに抜いて、後見の力を借りて正座したような形で浮かせるっていうのを一応、やってみました。今回は、そこがちょっと工夫してみたところなんです。

村上　あれ、良かったよね。ただ、呼吸もんですからね。だから、主遣いが「今だ」とかいうことはないんですよね。

呼吸もんだから、どの芝居だっておんなじよね、呼吸が合わなかったらどうしようもないってところはあるけど。

後藤　話すことができないようもないってところはあるけど。結局、自分が動かなきゃいけないですよね。

村上　だから、くるっと回るのも、人形遣いが自分を軸にして人形遣いが回らないと、人形遣いが回らないですよ。大回りになっちゃう。だから、そのために自分が、人形を軸にして自分が大回りしなくちゃいけないっていうことね。そういうのも大変だったよね。

河向　『戻橋』をやった時に、文楽の方だと三人付いてるから、立廻りの時にやっぱりスピード感とか、ちょっとドタバタってなるけど。一人遣いですから、立廻りはすごく派手にできて、得だなと思いました。

後藤　人形を遣うことは違和感がなかったっておっしゃいましたけど、義太夫節で一切が向こうの指定で動くという、そのことは違和感なかったですか。

伴　それはないね。

河向　ないです。普段は。テレビの現代ものでも、テレビも大体セリフが入っていて、それに合わせてやるものですから。『ひょうたん島』なんかも完全にできてるものに合わせて動くわけですし。自分でしゃべるものもやっていましたし、そうでないものもやりました。ですので、義太夫に合わせてやるのにも違和感は全然ありませんでした。

村上　間みたいなものはちゃんと自分の中で覚えておかないと、というようなところはありますよ。

伴　テレビはちゃんとした画面を作るために先に音を録るんです。切り替えなどもあるので、しゃべりながら人形遣うことはできませんので、先に音を録ります。セリフを言う前に息をとって動かすとか、そういうことはやらなければいけないので、セリフの後を付いて動いていたのではお芝居にならないんです。だから義太夫に合わせてやるっていうのはそんな違和感はないです。

後藤　文楽の場合には人形遣いの心得として、地合、つまり、説明文のところは遅れてもいいけども、セリフは遅れてはならない。やはりそれは同じですよね。

伴　同じです。文楽はやっぱり足遣い、片手遣い、左手遣い、主遣いと段階がありますよね。遣えるまでに時間がかかりますよね。乙女文楽では、それを一人でやっちゃうんです。だから、子どもたちもできる。

林　お聞きしたいことが尽きませんが、今日はこれで失礼いたします。お忙しいところ、本当にありがとうございました。

（平成二八年（二〇一六）八月二九日、於神奈川県川崎市「ひとみ座」）

注

（1）伴通子「乙女文楽」の継承を志して」（義太夫協会会報『義太夫』四九号、平成三年一月一日発行）。

（2）宇野小四郎。昭和四年（一九二九）～平成二七年（二〇一五）。公益財団法人現代人形劇センター及び、人形劇団ひとみ座の創立者のひとり。

（3）国森鳴門。社団法人義太夫協会特別会員。

（4）齋藤徹（昭和二〇年（一九四五）～）人形作家。人形劇団ひとみ座に入団し、人形制作を担当するほか、各地の伝統人形の座の人形修復も手掛ける。

（5）文楽協会監修『文楽の人形』婦人画報社、昭和五一年（一九七六）のこと。

（6）注（1）の文章では、『昭和四十八年には「戻り橋」を持ってフランスの国際人形劇祭に参加、昭和五十年には招かれてスペイン、バルセロナの人形劇祭で「三番叟」「道行初音旅」「壺阪霊験記」を披露した』とある。

（7）竹本素八。女義太夫。

（8）竹本綾太夫。歌舞伎竹本太夫。昭和八年（一九三三）～平成二三年（二〇一一）。

（9）義太夫協会の定期演奏会で、時折人形入りの企画があり、智恵子師のあと、伴氏やその次の世代のひとりの女文楽メンバーが出演した。伴氏の話は、主に上野の本牧亭でのことらしい。

（10）智恵子師の義姉にあたる林輝美子。注（1）参照。

（11）昭和五六年（一九八一）四月二四日～五月六日「生きている人形芝居展」。銀座松屋。このとき乙女文楽はじめ数座が上演を行った。

（12）本牧亭。東京上野広小路にあった寄席。平成二三年（二〇一一）九月二四日閉場。

（13）義太夫協会会報『義太夫』第二二号によれば、昭和五五年（一九八〇）三月二〇日没。

（14）平塚市収入役平野博（故人）。平成二年（一九九〇）に県立高浜高校で乙女文楽の指導をうけた卒業生の活動の場として「湘南座」を創立した。『神奈川新聞』令和二年（二〇二〇）一一月一六日「人形浄瑠璃「湘南座」30周年で記念公演　継承へ決意新た」参照。著書に『浄瑠璃への道──人形芝居とともに四十余年』（平成九年（一九九七、湘南座友の会発行）。

（15）桐竹あづま。桐竹千恵子の娘で、茅ヶ崎高校で乙女文楽の指導を続ける。現在は、あづま師の息子桐竹祥元が、乙女文楽初の男性継承者として活動をしている。

（16）豊竹仙吉見。伴氏によれば、伊勢原市から平成二年（一

九〇）に平塚市に転居。

(17) 竹本土佐子。子どもの頃に入門した土佐尾師より「土佐子」の名をもらう。後に二代目綾之助の預かり弟子、昭和六一年に土佐廣師に入門。義太夫協会会報『義太夫』第六七号（平成一〇年八月一五日発行）参照。

(18) 三代目桐竹勘十郎。昭和二八年（一九五三）〜。二代目桐竹勘十郎の息子。三代目吉田簑助門人・立役女形ともに優れた表現力を示すと共に新作や他ジャンルとの共演にも熱心に取り組む。人間国宝。ひとみ座乙女文楽の指導は平成二二年（二〇一〇）から始まった。

(19) 国立劇場小劇場、第一四回民俗芸能公演「古浄瑠璃系人形と特殊な一人遣い　日本の民俗劇と人形芝居の系譜」（昭和四七年（一九七二）六月一〇日〜一一日）か。人形劇団ひとみ座が人形を提供し、桐竹智恵子が狐忠信、桐竹美智子が静御前を演じる。

(20) 平成一二年（二〇〇〇）九月。主催：ジャパンソサエティ。

(21) 二代目桐竹紋十郎。明治三三年（一九〇〇）〜昭和四五年（一九七〇）。人形浄瑠璃文楽の人形遣い。

(22) 三代目吉田簑助（昭和八年（一九三三）〜）。人形浄瑠璃文楽の人形遣い。令和三年（二〇二一）四月引退。

(23) 四代目豊松清十郎（昭和五九年（一九八四）没）。人形浄瑠璃文楽の人形遣い。

(24) 宮越悦子。故人。日本ウニマ会員、人形劇団の企画会社エツコワールドの社長も務める。公演当時はニューヨークに在住。

(25) インタビュー1　注（9）参照。

(26) 吉田徳三郎。文楽の人形遣い。土井順一「乙女文楽の研究」（『龍谷大学論叢』第四四五号）には、吉田光子が指導を受けた女形遣いとある。

(27) この二人に師弟関係は確認できない。年代的には師匠の年代にはあたる。

(28) 徳三郎は明治一〇年代に澤の席に出演。その後どこにも出演歴が確認できない。フリーでいる時に乙女文楽の指導をしていたか。

(29) 五代目桐竹門造。文楽の人形遣い。明治二〇年（一八七九）〜昭和一三年（一九四八）。父は淡路の人形遣い。女性一人遣いによる「乙女文楽」（胴金式）考案者。

(30) 五代目吉田辰五郎。文楽の人形遣い。明治三〇年（一九〇七）〜昭和四八年（一九七三）。明治三九年（一九〇六）〜昭和二六年（一九五一）まで玉徳を名乗り、昭和二六年（一九五一）一二月より辰五郎を襲名。当時は、玉徳。伴氏によれば、智恵子師から買い取った人形の胴に、玉徳の名前あり。

(31) 桐竹信子。宗政太郎の次女。

(32) 竹本住大夫『人間、やっぱり情でんなぁ』（文藝春秋、平成二六年（二〇一四）。第四章「デンデンに行こう〜私が育った戦前の大阪」一四九〜一五〇頁。

(33) 『恋女房染分手綱』十段目。

(34) 片岡昌。昭和七年（一九三二）〜平成二五年（二〇一三）。劇人形作家。造型アート作家。ひとみ座団員。

(35) 三代目由良亀。本名藤本玉美（大正一一年（一九二二）〜平成九年（一九九七）。二代目の息子。始めマネキン製造業に従事したが、父の死後人形師となる。淡路人形座ほか広く活躍した。

(36) 『伽羅先代萩─御殿』。

(37) 『近頃河原達引─堀川猿廻しの段』。

(38) 『奥州安達原─袖萩祭文の段』。智恵子師に教わった最後の演目で当時は上演していない。没後、勘十郎師にもみていただいて、稽古。平成二九年（二〇一七）五月「袖萩祭文」前半のみ初演。同年に後半を習得し、翌年五月、九月に前半後半を通して上演。

(39) 『本朝廿四孝─奥庭狐火の段』。平成二七年（二〇一五）に勘十郎師の指導で稽古し、翌年五月初演。このとき

に、勘十郎師の指導とともに、一人遣いの機動性を生かした所作、演出を、メンバーで相談しながらつくった。

（編集　土田牧子・中尾　薫）

3　吉田小光氏に聞く 「乙女文楽」

このインタビューは、大阪の乙女文楽座所属の吉田小光氏[1]に行い、文字起こししたものである。乙女文楽座創設者であった相愛女子短期大学文学部助教授(当時)土井順一[2]と同座を指導した人形遣い吉田光子(大正四年(一九一五)~平成二八年(二〇一六))の歩みをたどるなかで、平成以降の座の歴史、人形の操法、人形と義太夫節、座の運営、国内外の公演などの広範にわたる話が中心となった。また、インタビュー後半では、生前の光子師の映像を解説つきで試聴するという貴重な機会にも恵まれた。

乙女文楽との出会い

廣井榮子(以下、廣井)　それでは、まず小光さんと相愛短期大学の文楽教室、そして吉田光子師匠との出会いのあたりからお話を聞かせてください。

吉田小光(以下、小光)　出会いといいますか、土井先生が新聞で一般公募されたんです。私はそれまでに一〇年ぐらい寝屋川市民大学に通っていて、先代の吉田玉男さんのお話を聞いて、私自身が踊ったりはできないけども人形に関われたらいいなって思ってました。平成四年のことです。

小光　まず平成元年(一九八九)[3]に相愛の学生さんだけの同好会がスタートして、毎年発表会をされてました。

そのとき土井先生は相愛の先生をされてたので、光子師匠を講師として招いて教えていらっしゃったんですが、学生さんは卒業してしまうと全然残らないのでもったいないということになり、平成四年(一九九二)に一般公募で人形の制作教室と乙女文楽教室という二つのコースが立ち上げられたんです。[4]　光子師匠が乙女のほうの指導、人形制作教室は由良亀師匠[5]が指導されました。

廣井　じゃあ重複してそれを受けることもできたんですね?

小光　隔週に開かれたので両立できたんです。一番最初の受講生は三〇人、もっといましたかね。最初私は第一抽選で漏れてますので、四月の時点で入りました。だから、入ってきたのは一般の方だけで、学生さんは土曜日でまだクラブなんかがあるので、別にされてたみたいです。

廣井　抽選ってすごいですね。

小光　それでも私が伺ったときは本当に、三〇人ではきませんでしたね。相愛大学の本町キャンパスの大きい教室に本当にもうすごい人数いましたから。

人形を遣うということ

小光　練習場所は本町キャンパスの会議室でしたけど、すごく人数多くて、師匠が前で模範演技されるのを全員が付いてするんですけども、あまりに人数多いから後ろのほうは見えないんですよね、前でやってることが。なかにはやっぱり踊りをされてたようなプロみたいな方たちもいて、また男性の方もたくさんいらっしゃいましたし。

林公子(以下、林)　乙女だけど、男性もいらっしゃるんですね。

小光　私のように全然踊りをしたことのない者から見ると、前のほうはすごいなって思ってました。師匠に付いて「素」で動きを身に付けるっていうことを習いました。それから人形「素」をまず会得して、それから人形を持った

廣井　「素」というのは、人形を持たないで。でも持ったつもりで体を動かすということでしょうか?

小光　自分の体で「素」をまず会得して、それから人形。当時人形の数がそんなになかったんです。理由のひとつには、数もなかったので、先生がお持ちになっているのや由良亀師匠のところからのをお借りしたぐらいで、教室が始まったんです。

後藤静夫(以下、後藤)　文楽の場合でも全く同じなんですけれども、結局三人で遣う場合に、主遣いが動きを的確に体に覚えこませてないと指示が出せませんので。ただ、ひとりで遣う乙女文楽の場合にはもっと直接的ですよね。

やっぱり授業科目、文楽劇場の研修生にも舞踊のコース、つまり授業科目があるので、やっぱりそれを見る(身につける)のが絶対人形を遣うことで必要って言われたんです。

小光　形はできても、それがスムーズにいくかどうかというのも。人形遣いが後ろで踊り過ぎても駄目って、いつも師匠が言われてました。踊りを習っている人は自分が踊ってしまうので、人形を持ったときに人形に伝える前に自分が踊ってるのでかぶさってしまうんですね。そしれをよく師匠はおっしゃってましたね。少し経ったら、

習ってない素人さんのほうが伝えやすいと。人形に自分の意思をね。

自分が先に踊ってしまうので。伝える前に体がかぶさってにこういってしまうんです。先に人形がこう動くと人形が小ちゃくなってしまうのが、最初の頃はそれをよく言われてましたね。そういうことが、最初の頃はそれをよく言われてましたね。私らは全然そういうことが分からず、今になってちょっと分かるようになりましたけど。最初は全然そういうことが分からなくて。本当の全くの素人で、義太夫も知らなければ何も知らなくて入ったもんですから、ただ興味本位だけで入ったもんですから、なんにも分からなくて、言われることのひとつずつが新鮮ですけど、自分のものとしてなかなか。

乙女文楽座の創設前後

小光　光子師匠は当時一人で教えておられました。（土井先生の異動にともなって）龍谷大学で練習するようになった半年後に、光子師匠が心臓を悪くされ一回か二回のお稽古でお休みされたんですね。半年ぐらい。その間に私たちは、龍谷大学のほうに毎週のように通って、師匠のビデオを見ながら素の踊りを師匠が治られるまでに会得しようというのでやってました。毎回行かれてたのは一〇人ぐらいですかね。龍谷大の学生さんも何人か、土井先生の男子の教え子たちが三〜四人はいたかな。今いる座員は全員女性です。ですから道具を立てるのも、いろんなことも、音響から何から何まで女性でしていただいて。義太夫もだから女性で、音源全部を綾春師匠[6]に入れていただいて。一時期、土井先生の下にいた韓国人留れていただいて。んだ期間があったってことなんですね。

廣井　今使っていらっしゃるCD音源のことですね。

小光　そうです。関君がお世話してくれて、立命館大学アート・リサーチセンターでも。土井先生亡くなられてから、音響が残ってなかったもんですから、それまでは土井先生が持ってこられてた光子師匠のお姉さんの喜代廣さん[7]という方の音源を使っていました。

廣井　出てきますね。土井先生の「乙女文楽の研究」という論文に。

小光　そうなんです。

喜代廣さんていう方が義太夫をされてたので、いつも大体ペアで。

廣井　つまりこの論文中の、幼いときの写真に写ってる三味線奏者が喜代廣さんというお姉さんなんですね。

小光　五歳からされてて。

廣井　写真では、お姉さんが三味線を弾き、左に座っている太夫が光子師匠[8]ですね。

小光　光子師匠は小さい頃は義太夫節を語っていらっしゃったんです。そのお姉さんが長いこと綾春お師匠さんの上にいらっしゃって、でも病気で倒れられて……。

廣井　小光さんはその喜代廣師匠にはお会いになったことはあるんですか？

小光　私が伺ったときにはもう病気で倒れられ長く寝てらっしゃったんで。

廣井　かなり光子師匠とは、そういう意味ではペアを組

小光　結婚されるまでと違うかなと思うんですけども。

結婚された後からそんなにグループを組んでどんどん出られてたわけじゃないので。だから、話聞いてたら、結婚されてから、呼ばれて何回かいろんなところに行かれてましたけど。

廣井　ちょっと話を戻しますが、座員の公募、それから光子師匠とどうやって始まったとい師匠の相愛短大のときの学生さん対象で始まったということですが、土井先生は光子師匠とどうやって知り合われたのでしょうか。

小光　土井先生が義太夫を綾春師匠に習ってらっしゃって、名前ももらってらっしゃるんですよ。

廣井　このプログラムの演者プロフィール欄[9]には土井先生には名前が付いてます。

小光　それは乙女のほうの名前違いますか。

廣井　これとはまた別ですか。

小光　別に名前をもらってらっしゃって、綾春師匠に頂いた名前と光子師匠の名前かなんかを引っ付けて、僕はなんかにするっておっしゃっていたと思うんです。

廣井　ということは、綾春師匠のお稽古場に通われていたということなんですね。

小光　多分そうだと思うんです。誰かいないか、なんかなっていうお話から、綾春師匠が光子師匠を紹介されたんです。

廣井　たしかに土井論文では、綾春師匠から光子師匠に紹介されたということになってます。

小光　そうですね。だから綾春師匠に義太夫を習ってたことから話が進んだ気がしますけども。そういう乙女文楽の関係資料がなかなかないねっていうふうに雛文さん

（大阪の女流義太夫の三味線弾き。綾春師匠の孫娘）もおっしゃってたんで。後年になったら、私のほうがよく綾春師匠のうちに月に二回とか三回とか、二時間、三時間行ってたんで。

廣井　小光さんは綾春師匠から習っていらっしゃったんですね？

小光　義太夫を最初ね。余談になりますけど、その乙女するのに、やっぱり感情が分からないとお人形遣ってても、その舞いが分からないよっていう綾春師匠から助言を頂いて、じゃあちょっとっということで綾春師匠に習い始めました。[10]

乙女文楽の義太夫節

小光　綾春師匠の稽古では、一時間お喋りして、一時間お稽古で、あと残りまた一時間お喋り。

廣井　お稽古の場所はどこですか？

小光　昭和町のご自宅です。

廣井　その頃の相三味線は雛代さんでしたか？

小光　生きてらっしゃるときは雛代師匠です。お手伝いに寛輔さんがツレで入られました。

小光　ツレが要るときだけ寛輔さん。

廣井　そして雛文さんが入るようになったってことなんですね？

小光　もう少し要るっていうときは雛文さんで、綾春師匠だけ来るときは雛文さんに来ていただいてたんですけど、雛文さんは雛代師匠のお弟子さんから許可が必要でした。

廣井　そのときは専ら綾春師匠は義太夫でしょうか。

小光　義太夫だけです。お稽古のときは三味線弾きながらお稽古していただくんですけど、公演とかは全部義太夫のみです。因会にいつも出演されてまして、楽しみに行ってたんですけど。因会も解散しました。

後藤　まだその頃は、大阪の近郊の人だけで五組ぐらい簡単に構成できたんです。ところがしばらくして寛八さんが亡くなったりいろんなことがあって、全く大阪方だけでは公演が組めなくなってしまったんです。

小光　なかなか、私は楽しみに行ってたんですけどね、あれを聞きに。

ロシアからの研修生・国内外の公演

小光　それから座員で言うとロシアから留学生クセーニヤさんが習いに来てまして。クセーニヤさんは国立（文楽劇場）[14]に行ったんですけど、女性は駄目って言われて探したら、ちょうど雑誌『大阪人』[15]に私たちの記事が載っててすぐ電話してきて、いきなり「国立で断られました」と話したんです。

後藤　座員になりたかったんでしょう。

小光　研究をしたいので、座に入って話を聞きたいっていうことでした。日本の古典芸能にすごく興味があったそうです。平成一七年（二〇〇五）にロシアのエルミタージュ劇場公演[16]とサンクトペテルブルグ芸術大学でのワークショップを彼女が段取りしてくれて公演をしました。師匠、私、光昇、クセーニヤの四人です。そのときが師匠の海外に行った最後です。[17]

後藤　すごいところでやりましたね。

小光　ロシアでは雑誌や新聞やラジオに出ましたが、日

本では新聞記事になっていません。演目は『二人三番叟』『新版歌祭文』『傾城阿波の鳴門』[18]の三つです。

すごい嵐の日でしたが、超満員のお客様で驚いてしまいました。途中で人形の調子が悪くなって、演技の途中で椅子をもってこさせて座って自分で演技しながら直されて、手の中で。相手役をつとめながら、ああ、直されてると思いながら見てました。

林　直されてたのは何を直されているんですか？

小光　胴串と背板の調子が悪くて首が動かなくなってので、演技しながら左手でこう入れて、ぎゅっぎゅっと

図１　「巡礼歌の段」の吉田光子（右）と吉田小光（左）
（平成17年（2005）、エルミタージュ劇場、個人蔵）

直されて。演技しながらも、こっちははらはらしてましたが、すごいなって。師匠は三つの演目のうち一つだけ、『鳴門』のお弓さんを遣い、私が相手役のお鶴を遣っていました。

廣井　ロシアでは「酒屋」はしなかったんですね。

小光　ロシアでは「酒屋」は筋が難しいだろうと言う事でした。親子の愛情と滑稽味のある『三番叟』と男女の愛の三つです。立命館大学アート・リサーチセンターでは自分たちで作った人形の展示会もしました。それから、この写真のワッハ上方（当時の正式名称は「大阪府立上方演芸資料館」）では師匠は「政岡」⑲を遣われました。

小光　光子師匠はこの頃は人形を、お園しか、持っておられませんでした。よそへ行くときは専門に全部、それこそ吉永先生⑳。

林　吉永先生ですか。

小光　とかに全部譲られたらしいんで。緞帳もあったんです。あの「喜代廣さんと光江さんへ」っていうのがあったんですけど、それを土井先生が買い取ってきて、それが龍谷大かなんかの雑誌に写っています。その幕が。その中には光子師匠の緞帳があったんですが、絹地に刺繍がされてましたが、いくら修理しても傷みがひどく触ると裂けてしまうほどでした。この（緞帳を指して）に光子師匠の姉の喜代廣さんの名前が見えます。

後藤　寸法（間口）は四間、立端（高さ）が十尺くらいかな。あっちこっち持って回るときに、できるだけ大きくしといて、小さいところはそれを真ん中だけ残して折りたためばいいから。だから名前と松が見えるようにして。

林　内子座㉒公演のときは、何を演りましたか。

小光　それから光子師匠は『太功記』の操も遣われました。光子師匠の持っていた怖い顔の婆の首は文楽劇場の誰かに貸し出されていました。戻ってきたときに見たことがあります。どこにあるかもうわからないですね。人形制作教室には生徒さんが多かったので、由良亀師匠のお宅で一週間に一回ほど、個人的に習っていました。

後藤　それまで進んだのを見ていただいて、手直しちょっとしてと。

小光　半分手直ししてもらって、半分自分で彫るという具合です。大阪くらしの今昔館㉓は、スタジオ内の薬屋が一番広いので、そこを使って演ります。ここでは体験とか人形の説明とかやっていう時間も取ってほしいという要望もあって、別の座敷を借りて、そこで体験とかもしてました。

乙女文楽座の再出発

小光　病気になられた土井先生が自分で乙女文楽座を主宰してこられたので解散を決意されました。そこで、光子師匠とともに継続できるようにお願いしたのです。人形制作は由良亀師匠が中心となり、師匠亡き後も自主的な活動を続けています。「乙女」の方は光子師匠が中心に活動することになりました。

廣井　現行の乙女文楽の演目はどのようにして決まるんですか？

小光　こちらからお願いして、こういうのがしたいんですけどどうですかって、光子師匠が覚えていらっしゃるかどうかというのがまずあって。私たちが国立（文楽劇場）で見させていただいて、その一段全部じゃなくても、「乙女」でできそうだなっていうものを光子師匠と相談し、また音入れていただけるかどうかを綾春師匠にもお尋ねしながらでした。

何日か前からテープ渡して思い出していただいていくのが一番重要なことでした。

廣井　光子師匠は何が一番お好きだったんでしょう。

小光　立役が好きでした。一番好きなのは、「すし屋」㉔の権太だとおっしゃっていました。「私は小さい（背が低い）

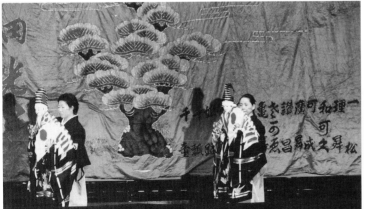

図2　『二人三番叟』吉田光希（左）と吉田小光（右）
（平成10年（1998）、内子座、個人蔵）

けど立役やった」って。そう言われると私にも、「あんたもそうやな」って言われて。

林　ご覧になったことはありますか？

小光　権太も明智光秀も実際に遣われているのを見たことがないです。でも、人形の振りをよくされているので。私たちは、首は彫れても衣裳作りが大変難しいので。まだ生きてらっしゃったら、そういうのもちょっと教えていただけたかも分かりませんけど。

林　教室では一番最初に習うのは決まっていますか？

小光　一番最初は、「酒屋」のお園[25]と『壺坂』の〽三つ違いの……」（詞章[26]）のところからのサワリですね。

廣井　つまり義太夫のなかでもみんながよく知っている部分、「サワリ」を取り上げるんですね。

小光　基本のところとして、みんなの耳にそれを聞きやすいところを。

廣井　人形を一人で、しかも女性が人形を遣う場合、緊張感も維持しつつ体力的にはどれぐらいの時間を演じられるのですか？

小光　大体一番長いので二五分ぐらいですね。それ以上のものはしたことないのでちょっと分からないんです。

後藤　一番たくさん登場人物が出るものは、今までどんな演目がありましたか？

小光　二人だけですね。うちは座員少ないですから。二人で済むようなものばかりを選んでましたから。『酒屋』もテープは入れていただいたんですけど、おじいさんとかおばあさんとか出てきたらみんながやりたがらないんです。

林　やっぱり。

小光　みんなお園がいい。

林　お園がいいって。

小光　みんなやっぱり女性の役でいいところをしたいですから。皆さんの同好会的な集まりなんで強制もできないし。人形も個人持ちなんで、本当は座から貸し出してこれをしてって言えばいいんですけど。

廣井　じゃあその役どころと人形がセットになっているから、その役に決まったら座員さんに人形を貸し出すこともあるんですか。

小光　貸し出しします。お互いに貸し出しします。

廣井　個人持ちであったとしても。

小光　個人持ちでも貸し出し。そこはもう「会則」で決めてちゃんとやるんです。

廣井　「会則」があるんですか。

小光　座の会則があります。会則を作っとかないと。私たちが土井先生から引き継いでから作りました。先生がいらっしゃるときは先生が会則になってたんです。じゃないと私たちは、座長が高齢やから座員を指導するというわけにはいかないので、それを作ってそれに基づいてしないと。女性ばっかりですからなかなか。

後藤　土井先生が元気でやっておられるときに、一番人数が出たのはどのくらいの人数が出ました？

小光　ですから二人ずつで『壺坂』の「沢市内の段」と「山の段」で、山の段で観音さんが出れば三人出るっていう。座員も少ないですから、（公演での）演目たくさんすると、二人ずつ出たらもうすぐ人形を取り換えて取り換えてになってきますので、それもちょっと人形の管理だとかが別であれば可能なんですけど、持ち運びも二回、三回出るとなったら三体ぐらい持って行かないと駄目っていうことになりますので。小道具とかも自分持ちで持って行くようになってくると、能勢の人形浄瑠璃みたいに制作方が別個になってて行くようにいって。首もみんなそこに置いてあって、自分の荷物だけだったらいいんですけど。一から一〇まで自分たちでしないといけませんので、打ち合わせから。いい面もたくさんありますけど、なかなか難しい問題がありますね。

廣井　この前（平成三〇年（二〇一八）の一一月の大阪くらしの今昔館を見せていただいて、舞台の奥行と幅はどうなんですか。

小光　もうちょっと天井が高くないと。『義経千本桜』の「道行」の桜の木が天井へ当たってできない。桜の枝をぶら下げて、何か雰囲気をつくるようにって苦労してます。

後藤　間口はあそこでも何とかかやれると思うんですけど、私が一番気になったのはやっぱり立端（たっぱ）ですね。これもう一メートルないと。

小光　扇子投げるのも天井当たるかなっていう感じです。あそこは前もちょっと下がっていますのでね。本当はもっと広い広間でしたら、この切羽詰まった感じが出るんじゃないかなと思うんですけど。

後藤　皆さんの場合は、文楽のように下駄を履くことがないんでまだいいんですけども、それでもやっぱり人形の足の高さが、やっぱり五〇センチぐらいのところですよね。ですからそこからやっぱり大体一二〇センチから一五〇センチですから、一メートルぐらい人形の頭はいると、そうなるとやっぱりもう一メートル上がないと。

小光　私らは大きい道具がないので、「山の段」なんかできませんし。

後藤　人形芝居の場合、最後は別に道具なくても十分表現できますから。それはむしろ上を気にしながら動くことのほうが逆に表現力は弱まってしまうんで、思い切り動きたいですもんね（それは天井などを気にすると小さな動きになってしまうので、それを気にせず思い切り動いて表現したい）。

小光　『三番叟』でも烏帽子（えぼし）の高さと天井が近いので、下から見上げているので天井がすぐ迫って見えるんですね、かえって。

後藤　ですから今の文楽もかなり試行錯誤を繰り返して、今の道具の寸法というのはできているわけなんですけども、床から二尺八寸で手すり。そこから内のり（手摺上端から鴨居まで）が四尺五寸というのが決まりです。そうするとそれは、人形の寸法から言うと一番大きい、さっき話に出た例えば権太ですから、それから光秀ですと、人間の寸法に直すと多分六尺五寸ぐらいの男ですよね。それが人形ですとちょうど四尺五寸ぐらいがちょうどぴったりなんです。だから下からですと、結局七尺ほどないと。ですから二メートル半。

小光　天井が高いと人形も大きく見えますしね。

後藤　やっぱりその条件としては、間口よりも後ろ（奥行き）、天井までの高さというか鴨居までの高さが非常に気になりますね。

小光　活動はボランティアがほとんどなんで、そういった（＝人形に適した）場所を選ぶことができないのです。

後藤　皆さんも当然それは、行って最初に見ればすぐに

こうしたらいいというのはお分かりなんでしょうけども。

小光　でも私たちは、本当に演技することだけしか考えてないと言ったら変ですけども、そういった制作だとか照明は得意じゃないんですよね。ここに本当に誰かこういうスタッフが一人でもいると全然違うんですけども。

後藤　昔の乙女文楽の活動をしてた頃には、必ずそういう世話方が付いてますんで。男性が大体、最低やっぱり三人、五人、一緒に付いて回っていますから。座員の年齢も年々高くなってますし。今年一年、今日までで、どのくらいの回数の公演をしていますか。

小光　ボランティアですか。

後藤　全てのことを含めて回数というか。

小光　今年一年、月にしたら三回、四回。夏場が一番少ないので、夏は自分たちの発表会、自分たちがしたいものをちょっと練習して、年に一回はね。今まで挑戦してないようなものをするんですけど。

廣井　普段はどこでお稽古されるんでしょうか。

小光　普段は区民センターを取ってるんです。できたら北区の区民センター、それがなかったら阿倍野の区民センターとか、みんな順番に座員が抽選に行くんです。あまり便利の悪いところですと、いろんなところから来てるので。

廣井　みんなが誰かに任せるというよりは、各自が主体的に動いていらっしゃるわけですね。

小光　皆さんの協力でやってるので。誰かが飛び抜けてというのにするとまたバランスが崩れて、こういうグループは本当に年々難しくなっていきます。

廣井　話を少し戻して、今年の大阪くらしの今昔館で見

せていただいた『千本桜』の「道行」のところをなさっておられた。他の人形も使われますよね。

小光　はい。

廣井　それぞれの中の仕掛けの違いはあるんでしょうか。

小光　仕掛けですか。

廣井　自分でちょっと工夫されたとか。

小光　それはないです。

基本的なのは、今は徳島の甘利先生[27]のところに習いに行っているんですけれども。だいたい国立（文楽劇場）の方と同じような作りで。国立でも勘十郎[28]さんとこの人とかはちょっと手の大きさが違うよとかいうのはあって、それぞれの見本を持って、自分で使いやすい大きさって言うのは、手の若干の違いはありますけども、仕掛けとかは、乙女から目は使われへんから目ははなしとかそういうのはないんです。お園やったらお園の遣い方、お染やったらお染の人形をそのまま作って、ただ乙女は一人遣いなので、目が使えないとか眉が使えないとかいうのはありますけども。四国のほうではそんなところもあるんです。

廣井　一人遣いでですか。

小光　一人とか二人遣いの方で。でも私のところは師匠にそれを習ってないので、いま開拓してそういうことをやるかどうかというのは、基礎を全部分かった上での変更というのはできるんですけど、全員が基礎がまだきっとできた状態をマスターしてからになるので、なかなか新しいことの挑戦は難しいです。今のところは目使ったりとか、ワークショップで見せてあげるのはできるんですけど。ワークショップで見せるのには、やっぱりきち

んとした正しい人形を作っとかないといけませんので。作るのはやっぱり、舞台では使わなくても眉は動く、目は動くような人形も作っています。

小光　使わない首も練習のところで彫ったりはしているんですけど、二十何体あるんです。結髪も名越先生[30]のところに習いに行って、「みの編み」[31]も自分たちでやって。

後藤　大変ですね。

小光　ですから、最初知らないから「みの編み」が分厚いんです。すると使うときに重過ぎて。やっぱりそこも考えてしないと。

後藤　バランスが崩れてしまうんですね。

小光　そうなんです。

光子師匠の映像「酒屋の段」を見る

小光　光子師匠のビデオ映像を変換してないのもたくさんあるので、DVDに落とした分だけを拾ってもってきました。

廣井　お稽古の分ですか。それとも公演の映像ですか。

小光　エルミタージュの師匠がされた映像とか。お稽古用のも少し撮ってるので。

後藤　実際に光子師匠が指導されながら稽古している風景っていうのはありますか。

小光　どうかな。「素」で教室で見本で踊られているのもあります。相愛教室がこれ。これは相愛教室のとワッハ上方の分、これはエルミタージュだから。これ(光子師匠の模範演技)に付いてみんなが後ろで踊ります。これ、綾春師匠

廣井　足袋の底になんか入れてるからか、パシパシ音が

林　こんなふうに「素」でされるのと、実際に人形を持ってされるのっていうのは、ほぼ同じもの?

小光　師匠は、人形にしなやかさが出ないんです。私らは全然そういうしなやかさが入るんです。次の演技にぱっぱっと機械的に移ってしまいます。

後藤　いわゆる「ため」っていうやつですね。

小光　そうです。

林　師匠は遣われているときも、こうやって「素」でされるときもほぼ同じような姿勢ですか?

小光　同じです。

後藤　足の使い方なんかも指導ありましたか。指摘は。つまり今これを見ると、足は人形を遣っているんですけど、足を見ると、上半身は人形の動きをやっている足(人形遣いの足の動きになる)なんですね。

小光　足はただ自分の足に付けて使うので、その足の動きになってしまうんです。音出し(足拍子)も自分の足ですので、そこら辺が。

後藤　姿勢はこの姿勢ですか。遣っているときも。もう少し腰を入れるとか。

小光　多分これだと思います。腰を入れるというのは、前に少しかがむということですか。

後藤　いや、むしろ人形を体に引き付ける。

小光　人形が低くなってしまうので、急ぐ感じになっちゃって。私らは特に、前にこうなってしまうので、顔がこうなって首が下がってしまうんですね。だから上げ坂」のときも、急でもいつも(光子師匠は)されてました。「壺坂」のときも、「覚えてるかな」っていいながらされてました。師匠は多分このままの姿勢でいいと思いますよ。

廣井　やり始めると自然に出てくる。

小光　すごい足が丈夫だったんです。

後藤　これは、こうやって一人遣いするんですね。一人遣いは損ですね。一人遣いでは「後ろ振り」はぜんぜんめだたなくなってしまいますから不利ですね。

廣井　映像を見てみると、光子師匠には音楽が体に入ってますね。確かに体の中に流れてるんですね。

小光　そうなの。

小光　一人遣いではできない動きが色々あるので。

小光　そうなんです。

土井先生は来られたとき急に、「きょうは何々のビデオ撮ってもらいます」ってぱっと言われますので、最初の頃。

図3　吉田光子による『艶容女舞衣』のお園の「素」…DVDスクリーンショット

小光　そうみたいです。

後藤　やっぱり浄瑠璃を聞けば多分自然に体が動くんだと思うんです。だから家で音なしでやるのは多分できないと思うんです。

小光　そうですね。

廣井　でも段切のところは、人形はどうなっているんでしょう。

小光　最後のほうは、これはばっかりだったら本当はもっとゆっくり見てからするとかいうのを最後にされてましたけど（ここから、光子師匠がお園人形入りで「酒屋」の〈今頃は……〉というサワリを演じる）。（図4参照）お稽古している段階でちょっとずつ変わっていくことも。これが師匠の人形で、ちょっと顔つきが昔の人形なのかほっそりしていますね。

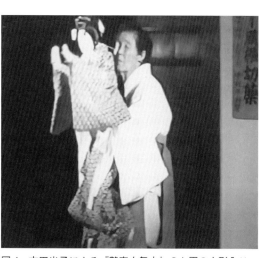

図4　吉田光子による『艶容女舞衣』のお園の人形入り…DVDスクリーンショット

後藤　やっぱりちょっと腰入れてますね。

小光　座るときとかにちょっと腰を入れたり。

後藤　はい。これは足の振り付け方がすごく微妙ですね。

小光　そうですね。

後藤　小光さんもこのお園の人形を遣われたことありますか？

小光　そうです。

後藤　師匠の分ですか。

小光　いや。私は自分の人形持ってきていうのをしているんですけど。師匠の人形は誰も遣ってないと思います。

後藤　はい。映像では足の振り付け方がすごく微妙です

大阪くらしの今昔館における光子師匠の映像を見る

小光　これ、一番最初の大阪くらしの今昔館のときですね。畳が滑るので。足袋がすごく滑って、ちょっと濡らしてもらったんですけど、でも滑ったりして。

後藤　この音源は綾春さんじゃないですか。

小光　そうです。これ綾春師匠です。

後藤　光子師匠は若いときに、文楽の人形遣いから指導受けたっておっしゃってましたか。

小光　習ってらっしゃいました。

後藤　玉徳[32]さんか光造[33]さんかな。

廣井　土井論文では、吉田玉徳の紹介で女形遣いの吉田徳三郎[34]や吉田栄三郎[35]の指導を受けたことになってますね。多分その段階で、桐竹姓から吉田姓になったんじゃないかと書かれています。さらに光子師匠は演目としてはいがみの権太や光秀が好きでした、とも書かれています。

人形と装具をつける

小光　そういえば、能勢の浄るりシアターでひとみ座さんと一緒に出たことがあります。長いこと人形フェスティバルってあったんです。淡路、能勢、佐渡や和知人形の方たちが来られて、徳島とかいろんなところのお人形遣いの方たちが来られて、一泊皆さん泊まってあくる日に一日やってっていうのをしていました。経費の面か何か、いつ頃からかなくなってしまいました。道具がみんなぼろぼろになっていて恥ずかしいですけど。使うための道具をみんな手作りなので、なかなか修理が追いつきません。

後藤　お園の衣裳は全く文楽と同じにしてますけども。

小光　決められたものは京都の宇野商店[36]で買って。世話物は大体自分たちの家にある着物だとか、『三番叟』の衣裳だとか、政岡、静だとか忠信なんていうのは、みんな宇野商店さん。人形によって胴串の長さが違うので、ここで調節できるように上下にして使うんです。昔のは背板が上下できなくて、そのままだったんで、胴串での調節しかないので、上が重いのに下が短くて、このゆらゆらしたりとかいうのがあったんですけど、今は胴串はみんな国立（文楽劇場）の方も使われているので、男性やと長かったりするので、その役によってちょっと長かったりするのと同じようにしているので、自分たちで調節できるように。

後藤　だいぶ寸法違いますからね、胴串の。

小光　違いますね。首の大きさによっても違うので。

林　それは乙女文楽座を立ち上げられた後でそういうふ

うに？

小光　調節は。

林　調節をする。じゃあ光子師匠がお持ちゃったものはないもの。

小光　固定です。

林　固定で。

小光　固定で。光子師匠はずっとそれで多分。

林　光子師匠のは人形限られてたんで。

小光　ということ。

林　特定のものでということ。

小光　なので。

廣井　いま小光さんは何のお人形を主に遣われるんですか。

小光　お里とか沢市とか、お弓さんとかお鶴さんとか、大概みんなしてます。

廣井　時々ボランティアで行かれるときに、向こうからリクエストとか来ます？

小光　あんまりないですね。デイサービスなんかまずはつかみに『鳴門』。皆さんご存じなので『鳴門』は。『鳴門』をして、『三人三番叟』のあの鮮やかなものと『門』をなるべくして。あと施設訪問が二回目、三回目になると『壺坂』をしたり。『壺坂』なんか、なかの文句が分かりますので。

廣井　特に関西の人には。

小光　大体関西にいらっしゃる方は。

廣井　大体関西にいらっしゃる方は、徳島出身とか淡路出身ですとかおっしゃる方が必ずどっかにいらっしゃるんです。小さい頃に見ましたっておっしゃるので。

後藤　「順礼歌」一番多いですよね。

小光　浄瑠璃も分かりやすいですよね。

（ここから廣井が小光氏の指導を受けながら装具を試験的につ

ける）

小光　留めを作ってるんですね。師匠のはここが、木製のカンヌキ状の止め具でセットするんです。本当はこれだけで固定できる。今はちょっと危ないので、ゴムとかひもで。長く使っていると、どうしても金具が緩んでくるんです。してる間にこれがずれて人形が沈んでしまうということもあるので、ちょっと留めて使ってるんです。

廣井　本日は、乙女文楽座の歴史、活動状況、人形操法など、さらには光子師匠の映像を使った詳細な説明までしていただき、まことに有り難うございました。色々興味深く、装具もつけさせていただき、まことに有り難うございました。感謝申し上げます。

（平成三〇年（二〇一八）二月一六日、於、大阪府寝屋川市

注

（1）　吉田小光（昭和二四年（一九四九）～）。

（2）　土井順一（昭和二二年（一九四七）～平成一三年（二〇〇一）。相愛女子短期大学部助教授時代に乙女文楽座を立ち上げ、その後龍谷大学文学部教授となる。仏教研究も行った。

（3）　土井順一著『仏教と芸能――親鸞聖人電気・妙好人伝・文楽』所収の「『文楽研究会』活動記録」によれば、平成元年（一九八九）に「文楽研究会」発足と記されている。

（4）　前掲記録によると、平成四年（一九九二）五月相愛文楽教室は「人形制作」の部、「乙女文楽」の部開始とある。

（5）　インタビュー2　注（35）参照。

（6）　竹本綾春（大正六年（一九一七）～平成二五年（二〇一三）。大阪の女流義太夫語り。

（7）　喜代廣については、土井順一「乙女文楽の研究」平成七年（一九九五）、龍谷学会『龍谷大学論集』第四五号に、光子師匠の姉が竹本喜代廣として紹介されている。また、幼い光子が太夫、喜代廣が三味線をつとめた写真も掲載されている。

（8）　前掲論文三二四頁、写真1を参照。

（9）　平成九年（一九九七）三月、旗揚げ公演（国立文楽劇場小ホール）の配布プログラム。

（10）　綾春師匠に習う乙女文楽座員。「乙女文楽修行中です」『朝日新聞』平成二年（一九九〇）一〇月二一日。相愛女子短期大学の国文学科学生二人が竹本綾春師匠に語りと三味線を習う写真つき。竹本綾春師匠は常に座員たちに義太夫節をより深く理解するようにと助言し稽古をつけていたことがわかる。

（11）　豊澤雛代（大正九年（一九二〇）～平成一九年（二〇〇七）、大阪の女流義太夫の三味線弾き。

（12）　鶴澤寛輔。大阪の女流義太夫の三味線弾き。

（13）　鶴澤寛八（大正六年（一九一七）～平成五年（一九九三）。大阪の女流義太夫の三味線弾き。

（14）　ゴロウィナ・クセーニヤ、東洋大学准教授（専門は文化人類学）。日本留学中の平成一五年（二〇〇三）から一年間、乙女文楽座で光子師匠に指導を受けた。研修の様子を「乙女文楽座研修生としての一年」『関西大学視聴覚教育』第二八号、平成一七年（二〇〇五）にまとめている。平成一八年（二〇〇六）以降も数年にわたって師事。芸名は吉田光結。

（15）　『大阪人』平成一五年（二〇〇三）五月号。

（16）　エルミタージュ公演は平成一七年（二〇〇五）一〇月二日。図1はゴロヴィナ・クセーニヤ氏提供。

（17）　戦前、光子師匠は上海・青島・釜山でも公演を行った。

（18）　『読売新聞』掲載年月日不詳。『大阪』「元気おおさか」掲載年月日不詳。『古都に脈々　和の心』『北海道新聞』にロシア公演についての経緯説明があるが、掲載年月日不詳。

（19）『伽羅先代萩』の主要登場人物である乳母政岡。

（20）吉永孝雄（明治四三年（一九一〇）～平成四年（一九九二））。文楽研究者。大阪府立大手前高等学校国語科教諭等を経て、羽衣学園短期大学教授、学長。文楽協会専門委員、国立文楽劇場専門委員を歴任。吉永孝雄氏の所蔵資料は、園田学園女子大学近松研究所に「吉永孝雄文庫」として寄贈されている。
小光氏のインタビューでは、光子師匠の人形の譲渡先が吉永先生と述べられているが、それ以前、誰かに売却されたのではないかと土井論文には記されている。最終的には吉永孝雄氏に渡り、大阪大学に寄贈された。

（21）舞台の床から鴨居、天井あるいは幕の下端から上端までの寸法をいう。

（22）平成一〇年（一九九八）一〇月一七日、内子座公演。図2は、野沢写真事務所　松永匡弘氏撮影。

（23）大阪市北区の大阪の住まいとくらしのミュージアム。

（24）『義経千本桜』の「すし屋の段」。

（25）『艶容女舞衣』の「酒屋の段」に登場する女性お園。

（26）『壺坂観音霊験記』のお里の聞かせどころ。

（27）甘利洋一郎。徳島在住の木偶細工師。昭和二〇年（一九四五）～。昭和四九年（一九七四）人形恒（故田村恒夫師）に入門。平成一八年（二〇〇六）徳島県卓越技能者「阿波の名工」認定。

（28）インタビュー2　注（18）　参照。

（29）ワークショップの際、文楽の三人遣いの人形の構造を「基本」として説明するという考えからの発言と思われる。

（30）名越昭司氏。人形浄瑠璃文楽の鬘師・床山。昭和五年（一九三〇）～平成二八年（二〇一六）国選定文化財保存技術保持者。

（31）人形の頭部の寸法に合わせてかたどった銅板に穴を開け、そこにみの編みにした髪の毛を縫い付ける作業。素材は人毛や動物のヤクの毛を用いる。熟練した技術を要する。

（32）インタビュー2　注（30）　参照。

（33）インタビュー1　注（9）　参照。

（34）インタビュー2　注（26）　参照。

（35）文楽の人形遣い。明治四三年（一九一〇）？～昭和二二年（一九四七）。吉田栄三の門。

（36）株式会社宇野商店（京都市北区小山下総町四二番地）。歌舞伎や文楽などの舞台衣裳を製作する。

（37）『傾城阿波の鳴門』の「巡礼歌の段」。

（編集　廣井　榮子）

4 吉田光栄氏に聞く「腕金式の操法」

滋賀を中心に「大阪乙女文楽座」として活動をする吉田光栄氏[1]へのインタビューを文字起こししたものである。吉田光栄氏は、インタビュー3の吉田小光氏と同様に、土井順一氏が起こした「乙女文楽」に参加し、吉田光子師匠[2]から、腕金式の操法を継承している。前半の乙女文楽座の話は、吉田小光氏からの聞き取りと重なることも多いが、人形制作講座など乙女文楽座関連講座をきっかけに、それぞれ工夫を重ねていることなど具体的な話がうかがえた。後半は腕金式の人形の操法について、実演を交えながら丁寧に解説いただいた。

乙女文楽座参加の経緯

林公子（以下、林）　まず、どういう経緯で乙女文楽を始めになったか、教えていただけますか。

吉田光栄（以下、光栄）　はい。乙女文楽座が旗揚げ公演をされたのが平成九年（一九九七）なんですけど、その旗揚げ公演をたまたまテレビで見たんですね。その時に画面のテロップで座員募集って書いてあって。それまではほんとに文楽なんて全然知らないって言っていいぐらいだったんですけど、取りあえず電話番号書いて。それから、一週間ほど考えまして、やっぱし取りあえず行ってみようと思ったっていう状況なんです。平成九年（一九

九七）の三月にそれを見て、私は秋ぐらいから座員として入らせてもらうことになって、私が入座して一年で、四国の内子座[3]の舞台に初めて出させていただいたことが、私の中で忘れられなくて、今まで続いております。光子師匠は、実は一昨年亡くなられてしまったんですけども、それまでは月に一度稽古に来てくださっていたんです。それまでは吉田光子師匠というか、その後はもう代表とか座長というか、そういうのを決めずに座員が同じ立場で同じ形で稽古を続けてるという状況なんですね。元々は、乙女文楽を復活させてくださったのが龍谷大学の土井先生だったんです。けど、先生もほんとに残念ながら若くして亡くなられてしまって、その後、光子師匠と私たち座員とでずっとお稽古をしてきてたんですけど。だんだんにボランティア活動とか、最初の頃は座員もみんなまだ若かったので、今残っている九名の中では、それだけです。

「自主公演の舞台しよう」とかやっていて。十周年公演とかしてたんですけど、それも今はだんだん難しくなってしまって。

林　今活動されている方は何人ぐらい？

光栄　全員で今九名です。

後藤静夫（以下、後藤）　光子師匠に直接教えを受けられた方は、今現在九人のうちの何人ですか。

光栄　直接受けたのは七名です。元々の始まりは一般公募で集まった者ばっかりで、平成四年（一九九二）にまず一回目の一般公募があって、その時から残ってる人が一人だけいます。その人もまだ短大生だったので、途中仕事があったり結婚があったり子育てがあったりとか、ちょっと休みの時期もあるんですけど。二期目で入った

人が三人います。平成六年（一九九四）に「乙女文楽」として発足して、九年の旗揚げで、その間に一人いらっしゃるかな。その旗揚げを見て入ったのが私一人。次に、一〇周年の舞台を見てくれた方が一人入って、今も残ってる人が一人っていう感じで、今になります。

中尾薫（以下、中尾）　立ち上げから参加されて、今も残っている方はどれぐらいいらっしゃいますか？

光栄（写真を示しながら、この松永さんと……

廣井　その方は、吉田姓は名乗ってらっしゃらない？

光栄　この時には、まだ。取りあえず座員として認められて、その後三年間、最低三年間きっちりお稽古に来て、光子師匠が「名前を」って言われてからになるんですね。彼女はまだこの時には入ったばっかりだったと思います。それから吉田光花、光葉、光乃、小光、今ここに載ってるので、今残っている九名の中では、それだけです。

廣井　松永さんは、今は吉田……

光栄　吉田光希。この光華さんは一人舞台で、独立されてやってられる方です。私が入って三カ月も一緒にいたかな。そのぐらいで独立されて活躍されてて。

廣井　皆さん、やっぱり大阪の相愛の本町キャンパスの時ですか。

光栄　そうです。土井先生が亡くなられた後は、もうそこを使うことができなくて。今は、半年先の教室をみんな座員がそれぞれ抽選で（笑）。北区民センターか、阿倍野区民センターか、どららかを。

後藤　光子師匠が来られて、相愛でお稽古されるのも、ひと月一度ぐらい？

光栄　そうです、はい。

後藤　それ以外の時に、皆さんだけで集まって自主的に稽古されるとかっていうことは？

光栄　もう一日、だから月二回ですね。もう一日は師匠は来られてなくて、自分たちで自主練習みたいに。今も月に二回全員集まって稽古してます。全員ではないですけれども、個人的に師匠のお宅に行って稽古つけてもらったりしてました。

後藤　その時は、光子師匠はどちらにお住まいでした？

光栄　東住吉です。

後藤　阪大が吉永先生[5]のところから頂いたもので、乙女文楽の人たちが作ったんじゃないかなと思うような道具幕があるんです。

光栄　多分そう、そうでしょうね。光子師匠のお父さまが仏壇屋さんで、仏具とかそういうのも作られていたそうで。光子師匠が使ってた見台とかそういうものもお父さまが作られたとかって聞いてます。この写真のこれは、光子師匠とお姉さん。

廣井　お姉さんですね。語りがお得意だったってことですかね。

光栄　一番最初は語りで習われたみたいですね。

廣井　お二人で稽古に行ってたって出てますもんね。お嬢さんはご健在なんですよね、光子師匠の。

光栄　はい、健在です。でも娘さんは全然ここにタッチしてないので。師匠が結婚された時に、乙女文楽座はもうやめるっていうのを条件で結婚されたと聞いています。

廣井　でも、それを考えると復活した時の年齢も七〇代の……

光栄　後半ぐらいの時？

吉田光子師匠の稽古の様子・レパートリー

後藤　光子師匠のお稽古は、どんな形でおやりになったんですか。

光栄　師匠が稽古の時に人形を持って指導することは、ほぼなかったですね。素で振りをやってくださって。みんな、それを見て覚えていく。

後藤　その動きというのは、人形を持った形の動きなんですか。それとも自分の体で、振りをやる？

光栄　自分の体で振りをされてますけど、師匠の中ではもう人形を持った状態だったと思います。

後藤　なるほど。全くそれまで経験ない皆さんがそれをご覧になって、すぐにその使い方っていうのが頭には浮かびませんよね。

光栄　浮かびません。もう、全然浮かびませんね。まずは、浄瑠璃を覚えることからですし。浄瑠璃自体そんな、自分の母親とかの年代の人はよく知ってるので口ずさんでたっていうのを聞いてたぐらいなもので。だから浄瑠璃を頭に入れるっていうのが、まずで。それから振りを覚える。振りを覚えても今度は、人形が全然動かせない。だから師匠も大変だったと思います。何も知らない者ばっかりが人形遣えるまでにしてくれたっていうのは、すごいことだと思います。

廣井　最初に浄瑠璃をみんなで勉強してると。それは光子師匠が語りをなさって教えるんですか。

光栄　いえ。カセットテープを頂いて。

廣井　それは誰の語りやったんですか。

光栄　綾春師匠[6]です。

廣井　旗揚げの時は、綾春師匠で、ずっと関わっておられたんですね。一番長いんですね。

光栄　そうです、はい。新しい曲を入れてもらう時も全部綾春師匠ですので。ただ、私たちは、今現在は語り三味線がいないので、綾春師匠の入れていただいたものをCDに起こして、それでしてます。

廣井　三味線は、雛代師匠[7]ですよね。

光栄　はい。その後、平成一三年（二〇〇一）に全曲の録音をし直して、その時から三味線は鶴澤寛輔[8]さん、豊澤雛文[9]さんです。

後藤　何曲ぐらい、今お持ちですか。

光栄　今一二演目ぐらいあります。

澤井万七美（以下、澤井）　その一二演目、一つ一つも、しよろしければ教えていただけますか。

光栄　『女三番叟』、『二人三番叟』、『壷坂観音霊験記』、それも「沢市内の段」と「山の段」から「奥」ですね。それから『傾城阿波の鳴門』の「順礼歌の段」、『義経千

本桜」「道行初音旅」。『生写朝顔日記』「宿屋の段」と「大井川別れの段」です。それから『恋女房染分手綱』は「重の井子別れの段」。『新版歌祭文』は「野崎村の段」、『艶容女舞衣』は「酒屋の段」。『絵本太功記』の「尼ケ崎の段」、それから『伽羅先代萩』『政岡忠義の段』。今、私たち座員ができるのは、これだけです。『壺坂』の「山の段」から「奥」までですと、だいたい二二三分ほどありますけども、よくするのは、だいたい中の三二~二三分のものが多くて。あと、ほんとに、さわり中のさわりみたいになってしまうものが、だいたい五分前後とかそんな感じになってます。

後藤　多分それは、女流義太夫の方たちがだいたい発表会される時の持ち時間が二〇分から二五分ぐらいなんです。ですから、それが中心になってるんだと思います。

光栄　光子師匠は立役が良かったらしいんです。けど、見たことはない、残念ながら。私たちの座長として来てくださったのが、もう七〇代の終わりぐらいかな。今やったら絶対、いろんな舞台の（映像）が残ってると思うんですけど残ってなくて。

後藤　『太功記』の十段目や、「すし屋」とか。この辺だったら、どうしても立役がないといかんですよね。

光栄　そうです。そこだけになるんです。

後藤　じゃあ、もう、ほとんど座ってるだけっていうことになりますね。

光栄　はい、そうですね。今になって考えればほんとに残念なことだなって思うんですけれども。

後藤　そうですね。「すし屋」の「すし屋」は？。

光栄　「すし屋」のお里のほんとにクドキのところだけですね、はい。

後藤　さわりのとこですね。

使用人形について

後藤　その腕金式の、装備そのものは最初はもちろん皆さんお持ちじゃないから、光子師匠のものを借りて？

光栄　最初は土井先生が始められた時に、座として、座の中で腕金、背板っていうのは何本か作られたんです。それを、みんな分けていただいてっていう形で。

後藤　一人に一つずつ渡りましたですか。

光栄　そうですね。私が入った時にはまだありましたね。

澤井　別の文献の中で、神田朝美さんという方が光華さんにされた聞き書き[10]の中で「人形については当時、吉田光子師匠の人形が一体あるだけで、受講生は師匠に振りだけ教わり、あとは見よう見まねで練習するだけで、なかなか人形に触ることはできなかった」。そこで光華さんは、乙女文楽講座と同時開講されていた人形制作講座というのがあったと書かれてます。人形制作講座の講師の方はどなたですか。

光栄　由良亀師匠です[11]。三代目由良亀さんですね。乙女文楽コースというのと人形制作コースの二つ作られて。両方をやってられる方もあったし、人形制作だけの方もいらっしゃいましたし。

澤井　その人形制作講座ってどれぐらいの人数がいらっしゃいましたか？

光栄　そこは、私はちょっと。私が入るって決めた時にはまだあったらしいんですけど、私が入った年の九月に由良亀師匠は亡くなってるんです。なので、私は全然お会いしたことがないんですね。ほんとは入る時に人形制作コースもあるっていうので、人形も作れるって思って入ったんですけど、入った時点では駄目でして。習ったらっしゃった方々も、そこを自分が受け継いでっていうのも、なかったので。でも三〇人位だったっていう

林　乙女文楽コースの方は、何人ぐらいいらっしゃったんですか？

光栄　私が入った時は一〇人ちょっとぐらいでしたかね。

後藤　由良亀さんはその頃、ご自宅で趣味的におやりになってた時代だと思うんですけれども。皆さん、お宅行ってやってたんでしょうか、それともどっかに。

澤井　光華さんへの聞き書きによれば、当時、神戸在住の方が一人いらっしゃって、阪神淡路大震災の後、島根県松江市で人形制作されてるらしいのですが。

光栄　そう、されてますね。今、座員の中でもその方が作られた人形を持ってる人も一人いますし。今現在はどうでしょうね。もしかしたら、吉田光華さんが、その方の人形かもしれない。その方は人形制作だけだったと思います。乙女にはいらっしゃらなかったですね。

廣井　光子師匠が亡くなられた時に、たった一つ昔からの人形があったということなんですけど。それは今は、

光栄　実は、光子師匠と娘さんのお気持ちで私が預かる

ことになってるんですね。ただ、私も他の座員もいることですし、ちょっと躊躇しているような状況で。光子師匠晩年の時に、ケアマネジャーさんとかそういう方が付いてらして、一応はその方が今、預かってはくれてるんです。で、その方ももう私に「早く何とかしてくれ」「早く私が引き取った方が良い」って言って下さってるんですけど（笑）。でも、ほんとは一度はもうなくなってしまう状況だったんですよ。自宅を出られて別のところで介護付きのところにっていう感じで入られた時に、自宅のほうを全部処分された時に、ほんとはもう捨てられるとこだったんですね。私、ちょっと気になったもんで、その方に連絡して「人形とかがまだあれば、それだけ置いといてください」言うて頼んで。「酒屋」のお園の衣装と、首。それから一つ、婆の首、おばあさんの首が一個あるんです。それは、首だけで。

廣井　そういえば、光子師匠の白黒写真を見ると、お園のちりめん風の紫地、多分カラーだと紫に。あれをよく使ってらっしゃるのは写ってますね。

光栄　そうですね、光子師匠も好きだったみたいです。お園が。

廣井　ただ、この土井先生の論文の中に、光子師匠が結婚された頃ですかね、光子師匠のお母さんが、お父さんがいろいろ取り仕切っていらっしゃった後、使わないから全部売っちゃったっていう話が出てくるんです。その時に、残ってたその一体がお園なんですか。

光栄　そうです。どういう経緯か分かりませんけれども、そのお園の一体が残ってて、東京の劇場とか池田の劇場とか[12]では、何回かは一人で出られたことはあるんです。その時もお園で。

廣井　じゃ、それはやっぱり確かに古いものなんですね。光子師匠の元に。

光栄　そうです。胴串に、この首ですね、そこに判があるかもしれないです。

廣井　貴重ですね。三味線弾きの方にセットで一万円とか何とか。それが流れ流れて、いくつかは吉永孝雄さんのところにっていう……。

光栄　みたいですね。

廣井　もう一つは別のところにあったと書いてあるので、その段階でやっぱり幾つか、分かるところに行ってたんでしょうかね。

光栄　と思うんですね。菱田先生ってご存じですか、菱田雅之さんって[13]、人形を作られてる方。あの先生のところにも乙女文楽の首があるって、先生からお聞きしています。

後藤　そうですか。ただ、彼の父親は由良亀の弟子で由良宏って言ってましたんですが、そこでは乙女文楽を扱ってたっていうことは聞いたことがない。もしかしたら由良亀さんの藤本さんのほうから……。修理とかそういうこともありますので、持ってるのかもしれません。彼も今もう独立しちゃったもんですから。

人形の衣裳

澤井　お衣裳とかは、どうされてました？

光栄　衣裳とかは実は私たち、全部人形、個人持ちなんですね。乙女文楽座としてのものじゃなくて、座員の個人持ちなんです。だから持って無い人もいれば、持ってる人もいるっていう感じで。衣裳は、例えば、静御前とか忠信とか三番叟とか、そういう衣裳はもう決められたものなので、京都の宇野商店さん[14]で。あとの、お弓さんとかお里さんとか、別に決まってないものは、古い着物をほどいてとか。私なんか親の着物や、私の子供の時の着物をほどいて作っています（笑）。

澤井　お扇子なんかは、人形だとちょっと大きくなりますよね。ああいう小道具類はどうされてましたか。

光栄　それもはっきりとは決めてないと思うんですけど、だいたいの寸法で作ってもらったり。

澤井　やっぱ特注みたいな感じで？

光栄　人間が使うよりもちょっと小さめで注文して作ってもらったりとか。ほとんどの道具類は、私が作りました。知り合いでそういうのが好きな人がいたので、一緒に。お琴も、たまたま歩いてたら市の福祉の会館があって、そこの人がごみ置き場にお琴を持って歩いてて。「えっ、ちょっとすいません。それ、ほかすんですか？」って言って、「もらえませんか」とか言って、もらって帰って。

澤井　それは糸とか外して？

光栄　外して寸法ちょっと詰めて切って。お琴ってだいたい全部同じ幅じゃないじゃないですか。できるだけ差の少ないところで間を切り抜いて貼って作ったりとか。静の鼓も買ってきたものはおっきいので、ジュースのアルミ缶、板等を利用して作ったり。大道具、山の段の崖とか、家の背景とか、桜とか松とかも作りました（笑）。元々、アートフラワーとかは好きは好きでやってたりとか、ものを作ることは、だいたい好きは好きでしたけれど。桜も、葉っぱ一枚一枚を切ってはつけてます。（人形の）結髪は名越先生[15]に習って。名越先生も亡く

なってしまって。平成二八年（二〇一六）ですかね。主人も、人形がある、衣裳があるっていうのは知ってはいるけど、そんなにお金がかかっているとは知らないと思います（笑）。

後藤　ほんとね、やっぱり衣裳だけはね、今京都でないと作れませんしね。

光栄　そうですね。他の別に決められてない衣裳は、座員の人で元々和裁を知ってる人がいたので、その人が由良亀師匠の奥さんに文楽人形の衣裳を習って。私はその人に教えてもらいながら作ってる。

後藤　こういうものを決まりで、誰が見ても静かになって分からないかんから。だから、地方の人形座から文楽によく「舞台で使わないのあったら下げ渡してくれ」っていうのが、ようあるんですよ。ところが文楽は、破けたら全部ほどいて、それをうまく隠れるとこに持っていって、ほんとにぼろぼろになるまで使うんですよね。だから、なかなか古くなったからどうぞっていうようなのがなくて。

光栄　もう、どんだけ骨董市に通ったやろう。結局何か、これは使えるん違う？って買ってくるけど結局そのままになって。

後藤　やっぱり寸法が微妙に違いますからね。

光栄　そうですね。ほんで、やっぱりもう使えない、柄が大きかったりするとあんまり使えないので。自分の七五三とかそういう時の着物でお古のを衣裳にしたりしてるんですね。そういうのを、持っていくと、施設というかお年寄りの方たちのとこなんかも、すごい喜んでくれはるんですよ「ああ懐かしい」って。

光子師匠の人形の付け方

廣井　光子師匠のお写真をみると、糸を耳のところからかけていくみたいな掛け方ですが、あの糸は昔のやり方とおんなじ掛け方ですか。

光栄　同じです。三味線の。

廣井　「一の糸」を使う？

光栄　それぞれ人によって、違うかもわかりませんが、これは二の糸です。

後藤　三味線さんから、アガリがあったらもらう。

光栄　そうなんですよ、切れたのもらったりする。

後藤　一は、なかなか切れないから。一番丈夫やしね、やっぱり。

光栄　そう、だからもうちょっと細いの使ってられる方も、多分いると思うんですよ。

後藤　でも、あんまり細いのだと痛いでしょう。

光栄　でも終わった後は若い人だったらすぐ跡が消えると思う。

林　でも、かなりの力ですよね。

光栄　そうですね、ここでね。

廣井　実際問題、どれぐらいの時間、この糸とカンを付けて、してられるんですか。

光栄　でも、まあ、やってる時には、全然そういうのが苦になってないので。本番の時やったら本番一回何十分ですけども、稽古してる時はやっぱし一日に何回もするから、結構やってます。

後藤　そうですよね。やっぱり、この角度だけでも覚えるの大変でしょ？なかなか慣れないとね、人形どっち向いてるか見てるかっていうのはね。

光栄　そうです。だから振り覚えて、人形使って動かせるようになって、そっからどんどん難しくなっていくみたいな。

廣井　光子師匠は、よく椅子に腰かけて教えてらっしゃる写真が残ってるんですけど。その時も口でおっしゃる？

光栄　そうです。口とかも。

廣井　上半身だけ動かして。

後藤　あとは、もう、そしたら皆さん工夫して？

光栄　そうです。最後の舞台が平成一八年（二〇〇六）なんですけど、でも私たち、舞台の時には結局私たちは見れないので。光子師匠が人形を持ってきて。それで師匠は稽古を人形を付けて動いてはるわけじゃなくそのまま舞台ですから、人形を付けて動いてはるというのは本当に。

廣井　ビデオも撮ってらっしゃらない？

光栄　あります、あります。でも、今になって、もうちょっとお若い時に、舞台に持って稽古用にビデオを撮らせてもらってって、今になって。

後藤　皆さんが人形を持って、例えば、あした本舞台やとか今日も午後舞台やという時に、最後のお稽古で人形を持って、それを師匠が前から見てくれてるっていう時はありましたか？

光栄　はい。

後藤　その時には、どんなことが一番よく注意されました？

光栄　師匠が言われることが、私たちが理解できないっていうのはあります。師匠が「首を振りなさい」って、「人形の首を振りなさい」。私たち言われると、つい、こ

うしてしまうんですけど、師匠が言われてるのは多分そうじゃないと思うんです。つい、こうして振ってしまうけど、最後の決めるまでの前の動作からここに行くまでの、この間のところでの人形の使い方とかが多分、師匠はもうそこを言ってはったんだと思うんですけど。

一番そこが難しいところで。師匠の舞台とか使ってってはるところを見ても、こんなんして首振ってるとことかないんですよね。それがもう毎回違うんだけれども、その間はきっちりあるんですよ。

腕金式の装着方法

後藤　腕金ですと特にそうですけど、腕の動ける可動範囲っていうのは非常に制約があるじゃないですか。ですから、あとはやっぱり自分の体をね、乙女文楽の方たちの使い方、自分の体を動かすことでそれをカバーするとこがないといけない部分があるんですよね。あと、それを強調すると、これがおろそかになっちゃうんですよね。

光栄　そこを強調してしまうと人形が傾いてしまう。

後藤　そうですね。だから手を上げる振りがあったら非常に大変だろうと思うんですよ。

光栄　そうですね。こう上げちゃうと、人形が自分が動いてしまうので、そこは動かさずに、ここはそのままでみたいな。

廣井　例えば、『千本桜』の鼓を打つところ、腕金式では人形遣いの手は上方に十分あがらないので、静御前の採り物である鼓を肩の位置まであげられないですよね。どうやって?

光栄　肩をもう抜いてしまうんですね。今舞台でやってるの私だけなんですけど、静は。これを、こうやって(図1)、ここまで上げ、もう抜くんですよ、こっち側。

廣井　外してしまう?

光栄　こっちだけで支えて、こっちに持ってきて、これで(図2)。ここまでだと絶対来ないんですよ。ここまで抜いて、この時に気を付けないといけないのは、人形が傾いてしまう。

廣井　ほんとに鏡を見て練習しないといけないですよね。

光栄　でも、鏡を見たらね。こうして鏡見よう思ったら、こう動くじゃないですか。私がこう動けば人形はもっとこう動いてしまうので、だから、ほんとに今はもう座員同士で見合って。

後藤　あとは、その向き方をいかにうまく、分からないようにやるかということですね。

林　「抜く」って、そういうことなんですね。文章で読んでいて「抜く」って出ていて、抜くって外すわけじゃないのにどうするのかなと思っていたのですが。

光栄　静の忠信に扇子を投げるところ、あの時も私はこれを抜く。

林　その時はもう、完全に抜いてしまわれるんですね。

図2　図1

廣井　この腕金は皆さんそういうふうに布を巻き付けて。

光栄　そうですね、これだけではちょっとしんどいので、自分の好きなように。

廣井　滑らないように自分の硬さとか巻き方もそれぞれ違う?

光栄　そうです、はい。今ちょっと夏バージョンなので白ですけど、これとか黒に、白と黒になってて。

廣井　演目によって違う?

光栄　季節でね。これも(背板)、自分たちで作るので。

廣井　背板をこの肩の、さっきのあの子にも付いてる。それで、これを、ここに(背板を縦にし、肩板の穴に通し。ネジで固定する)。

後藤　そこに通して固定するわけですね。

光栄　こうして、はい。これで止まりますね、背板は付きます。この背板と腕金を脇から通して(図3、4)、こういうふうになります。ここに首が付いて。(静の首を出して)これは、ここに、淡路の先生のところで作ってたから淡路系統の。

後藤　そうですね、ちょっとおでこが。目がちょっと大きいですね。

図3

図4

光栄　首を、ここ（肩の溝）にはめて、ここのウケに入れて（溝に続く丸い穴）、ここまで差し込んで回します。

ここで一応ストッパーが。これです。

後藤　はい、それしないと外れちゃう。

光栄　前にいっちゃうんで。

光栄　それで、これ（リボンを頭につけ）を、ここに後ろ（人形の耳にあたる付近）にカンを付けて。

後藤　ああ、カンを、はい。

光栄　これも最近は、ねじの一本のにしてる分はありますね。今この人形は、Uピンなんですけど、ねじの何ていうんですか、輪っかが付いていてねじになってる、一本の、それに変えてる人形もありますし、これ（リボンについている三味線糸）を、ここ（人形の首のカン）に。今、衣裳を着てないので。自分が下を向けば人形が下を向く。

林　この、わずかなんですね。

光栄　寸止めって、力抜いてしまうと、いきなりカクンって落ちてしまうので、それをゆっくりしながら止めたりとか。（自分が）横向けは、（人形も）横。

後藤　（人形も）横。

光栄　衣裳を付けてみましょう。

林　胴串に「静および深雪」って書いてありますけど、専用の？

光栄　はい。これもその日によって何か違う気がするんですけど、自分が使うのに、この背板と腕金の関係が合うとかっていうのがあるんです。人形のこの胴串と腕金の関係が合うとかっていうんですか、髪の形とかによっても重さが違ってきますし、それで自分なりにしてるものもあります。

後藤　この衣裳は、宇野さんですか。

光栄　そうです。

後藤　じゃ、最初からここ（腕金を通す切り込み）の大きさを指定して？

光栄　はい。

後藤　その前から乙女の分を作ってられたので、注文されてたので。それで、作ってくださってました。そちらは耳ひも、革で作ってるもんかな。

廣井　三味線の糸とセットで、耳ひもでもいいんですね。

光栄　はい。それも、人によってこれも違いますし、人形によってもこの糸の長さが違ってきたりします。だいたいこの三味線の糸の長さが変わってきます。結び目があったりするのは人形によって。

澤井　長さを調節してるんですね。

光栄　はい。その人の体つきによっても違いますし。足具の場合は、これでセットですね。男の足の付いてる人形の場合、最初は……。乙女の人は、例えば、お鶴ちゃんとか足の裏にこっちを付けて、これを付けて。私、自分がやってて、足にこういうのを付けるよりも、私はこっちを付けるほうがいいと思ってて。見えないところかもしれないけど、見えないじゃないですか。で、こっちを付け私は自分のお鶴ちゃんとかは逆バージョンで作ったんです。こっち、足具のほうをこれして、お鶴ちゃんの人形の足にこれを付けて。こう付けて、それでこう差し込んで使うのにしてます。その他は見えないので。

後藤　足をここに乗せる？

光栄　ここが足ですね。これは今、人形の足として、足にこれを付けて、こう差し込んでます。基本はこれでしたね。

後藤　ということは、そのお鶴の人形の足は、もう自分でまず用意しなきゃいけなくて、それにこの金具を付けてしまう？足そのものに？

光栄　はい。自分の人形なので。最初作った時に、これが足としたら、もう人形の足にこれを金具を付けました。そのほうが。

後藤　確かに、きれいにはきれいですね。そのほうが。

光栄　と思うんですよね。見えないところかもしれないけど、そのほうがきれいかなと思って。

後藤　そっか、そっか。そういうことまでも一回一回工夫しないといかんから。でも、そのためにわざわざ一人一人、人形って用意するって大変やな。

光栄　新しい人が例えば入ってこられても、これだけの物をそろえなきゃいけないとかってなったら、やっぱしね。私はたまたま、人形も好きだったので、人形が作れるっていうのと、それで自分が作った人形を動かしたい、遣いたいっていうのがあったので、そういうように思います。

後藤　この静なんかだったら決して安くないですもんね。刺繍もあって、大変ですよ、これをやると。

澤井　この足に付ける道具が、この紐と、紐付き板等がありますよね。

光栄　うーん。もう、これ全部で足具、

後藤　このお鶴の場合には、これも含めて足具になるわけですね。

光栄　そうです、はい。

後藤　立役の場合の足もそうする？

光栄　そうです。立役は今でも忠信と久松。あと沢市とか三吉。三吉はそういうふうに作り、これを足に付けて

作ってます。

後藤　忠信はどうしてます？

光栄　忠信もそれに付けてます。

後藤　足にちゃんとはり付けてます。

林　そうすると緩んできたりとかありますね。

光栄　これを深くすると結局、私、これを長くしてるんです。そうすると抜けにくいなと思って、それでこういう形にしてます。お鶴ちゃんとかでも、ちょっと下にならないといけないので、ちょっとこの辺で使うんですよね。そうすると今度、手を上げた時にひょっと抜けちゃったりするのね。でも見えないようにひもでくくったり、この長さを長くして取れないようにするとか。

後藤　お鶴の場合には、腕金自身をそんなに下ろすわけにいかないじゃないですか。ということは、人形を付ける位置を少し低くするんですか。

光栄　少し低くしたり、腕金も自分が下ろせる範囲で下ろして。

後藤　ぎりぎり下ろしていく。

光栄　あんまり下ろしてしまうと、今度起きにくいんですね。できる範囲で下ろして、耳ひももちょっと長めにしてとかして。

後藤　場合によったら、もうちょっとかがむような。

光栄　そうです、そうです。お母さんと絡む時はちょっと、どういうんですか、ほんとはこんな感じで絡んだりとか。どうしても低く使ってほしいんだけど。相手が大きいと、どうしても上で使ってしまう。今度は相手が伸びないといけなくなる、その辺がちょっとやっぱし難し

いですね。自分がやってて思ったのは、腕金式だと、動けない部分も出てきますけれど、人形として動いた場合には、まあまあいいのかな。

後藤　きちっと定まりますからね。

光栄　はい。それで、人形として手が動く。立役とか特におっきく動けるからすごくいいなと思うんですけども、今度は逆に動き過ぎる？人間の体で動いてしまうっていうとこあるのかなって。昔ひとみ座さんのを見て思ったんですよ。私達も制限があるけれども、それでもやっぱし動いてるって言われるんですけれども、それはあるのかなと思いますけれど。力強さとかを出すのはやっぱし、どれに力入れていいか（笑）。

林　腕金だとやっぱり肘は割と下がりますよね。あんまり上がらないんですか？

光栄　この腕金自体がきれいに自分の体に沿ってるかというと、なかなかなんですね。人形がおっきいと、腕で支えようとするから、脇を閉めてっていうのは難しい。でもできるだけ。まず脇が閉まってないと、変なところで人形の変な形ができちゃう。決めポーズとか、そういうのは、踊りをされてる方とかは頭では分かりはると思うんですよ。それを使えるのは別として、頭では分かりはると思いますよ。座の中に一人、子どもの頃日本舞踊やってらっしゃった方があって、大人になってからもちょっと乙女に入るまでしばらくやってられる方があるんですが、その方の言われることは、やっぱしすごい勉強になるんですよね。その方が、じゃあ人形使った時どうなるかっていうと、今度、自分が動いてしまうって本人も言わはるんですよ。

廣井　今、綾春さんの音とか使ってなさってるけれども、生だったらお互いの手、もうちょっと自然に行くかなみたいなのもやっぱりあると思うんですけど。それに合わせなきゃいけない大変さもあります。

光栄　ありますね。でも私たちは初めっから国立でしたので、何度かは国立で音に合わせてするっていうので来てるので、何度かは国立でしたり。ワッハ上方でしたりとか。そういう時はやっぱし人形に合わせてくださるんです。だから、例えば袖脱ぎがちょっと遅れても、そこは間をとってやってくださるんで、それは全然違うと思います。ただ、私たちはもう慣れてしまってるので。

乙女文楽の大道具・小道具

後藤　乙女文楽でこの人形使う時には、足元の手すりがありますよね？それは意識しない？

光栄　一応、足隠しというのはします。

後藤　高さは一尺？

光栄　何センチやったっけな、この辺ですね。それも、長さを二本作ってますね。持ち運びできるように下の台から受けを付けた部分と、ポールの部分ですね、塩ビのポールで作ったんですよ。そのポールをはめ込んで、今度、上にその塩ビのパイプをつなげる。

後藤　T字型の。

光栄　T字型とか。端っこはこういうふうになってると、全部が分解できるように作って。

後藤　なるほど。で、その足を隠すのは布？

光栄　布を掛けて。で、ポールをして、一メーター一メーター

で横のポールも付けて、黒布をかぶせて。お客さんが下に座って見られる場合と椅子に座って見られる場合。舞台のほうがぐっと高い時もありますので、その辺をその場その場で、どっちを使おうとか。

光栄　高さ二種の感じ。でも、だいたい一尺二寸。

後藤　だいたいこの辺ぐらいにしてますね。

光栄　一尺五寸か。じゃ、もう、会場行って初めての時なんかはやっぱり、お客さんがどこまで来て何人座るかって大変ですね、その舞台づくりがね。

後藤　はい。初めてのところは必ず、最初に打ち合わせを兼ねて場所を見させてもらって。

光栄　例えば急にその日、誰か出られなくなって代役で出るとかっていうような時は、腕金とか足具は自分のものをやっぱりしなきゃいけない。人形だけ、例えばその人のを借りるとやっぱり、どっか違うんでしょうね。

後藤　そうですね。役はできるけれども人形は持ってないっていう人もいるので、それはもうお互い貸し借りでやって。だから、急に本番だけ借りるっていうよりも、前の稽古の時からちょっとしばらく借りて、その人形自体に慣れるというのはしてます。

後藤　そうすると、やっぱり、出し物によって、だいたいもう配役が決まっちゃうんですよね。

光栄　できるだけ、みんながみんなできるように稽古はしてくんですけど、舞台に出て身に付くことって、やっぱし、いっぱいあるので。

後藤　一座がいつも一緒に動けるかどうかっていうのは大きいですね。いっぺんに舞台で使える人形、一番多く人形が舞台に出るのは何体出ます？

光栄　一演目ですか。一演目では、二人です。二体。二体だけ。じゃあ、例えば「宿屋」から「大井川」は。

後藤　二体だけ。じゃあ、例えば徳右衛門も何も出ない？

光栄　一人だけです。

後藤　ああ、もう、じゃあ、徳右衛門も何も出ない？

光栄　出ないです。

後藤　もう、ぱーっと走りだして行ってっていう、もう最後のとこ？

光栄　はい、そうです。

後藤　で、あとは行って。

光栄　いや、「宿屋」の時には……。

後藤　次郎左衛門？

光栄　もう、そういう男の人とかは全然出ずに。

後藤　じゃあ、女中さん。

光栄　お福さんだけで。お琴をセットするまでは、お福さんが。

後藤　手引きして出てきて。もういる体で、お琴弾いて。

光栄　そうです。

後藤　で、それ、だーっと「大井川」へと。

光栄　はい。「大井川」の小道具も、お琴もそうですけど、「大井川」って書いてるあれとか、川の布とかそういうのも全部、そろえて。

大阪乙女文楽座の今後について

光栄　私たちも年代が一番若い人で四〇代。六〇代、七

〇代、八〇代。特に最近になって「もうこれ私たちの代で動けなくなったら、もうできなくなったら、そこで終わる」ってすごく思いまして。だからほんとに少しでも多くの人に知ってもらって、存続できればとは思ってるんですけどね。一番難しいですね家庭がとか、そこがね。

澤井　女の人はどうしても家庭がとか、いろいろなところがあって。

光栄　そうですね。だから座に残ってるのも結局は、子育てが一段落して「さあ、何か自分のこと」って思ってから入る人とか、定年になって何かをしようとした時にたまたま乙女を知ったとか、そういう形がほとんどなので。座として残ってるっていうのはほんとに私たちが今やってる乙女文楽座だけなんですよね。なので、こういうものがあったというのを残せたらいいなっていうのは、すごく思いますし。

廣井　九人いらっしゃるので、力強いのではないですか？

光栄　そうですね。短いですけども、一つの物語を見てもらえることができるっていうのはありますし、それぞれに残った九人が、和裁をしてくれたりとか。

廣井　それぞれの持ち分ができるんで、いいですよ。

光栄　それがね、うん、いいなと思って。それはもう、ほんとに頑張れるかなというふうに思います。

（平成三〇年（二〇一八）八月二三日、於滋賀県大津市）

注

（1）吉田光栄。昭和二四年（一九四九）～。

（2）大正四年（一九一五）～平成二八年（二〇一六）。

（3）愛媛県喜多郡内子町にある芝居小屋。一九一六年（大正五年）創建。木造二階建て瓦葺き入母屋作りで、回り舞台、花道、升席など当時の姿をとどめる。改修を経て、昭和三〇年（一九五五）より様々な公演を行っている。

（4）吉田光華。光華座主宰。https://otomebunraku.jimdofree.com/

（5）インタビュー3 注（20）参照。

（6）インタビュー3 注（6）参照。

（7）インタビュー3 注（11）参照。

（8）インタビュー3 注（12）参照。

（9）大阪の女流義太夫の三味線弾き。

（10）インタビュー1 注（2）神田朝美「女性人形遣いのライフヒストリー—乙女文楽の変遷をたどる—」参照。

（11）インタビュー2 注（35）参照。

（12）東京の劇場は国立劇場。池田の劇場は大阪府池田市の池田文化会館。

（13）文楽人形細工師。昭和三七年（一九六二）文楽座付人形細工師菱田宏治（由良宏）の長男として生まれる。高校三年の時に四世大江巳之助の内弟子として入門。大阪芸術大学舞台芸術学科卒業。昭和六一年（一九八六）より国立文楽劇場の座付人形細工師を務めたあと、平成八年（一九九六）独立。『朝日新聞』平成一三年（二〇〇一）九月四日、朝刊）。

（14）インタビュー3 注（36）参照。

（15）インタビュー3 注（30）参照。

（編集 中尾 薫）

84

論考編

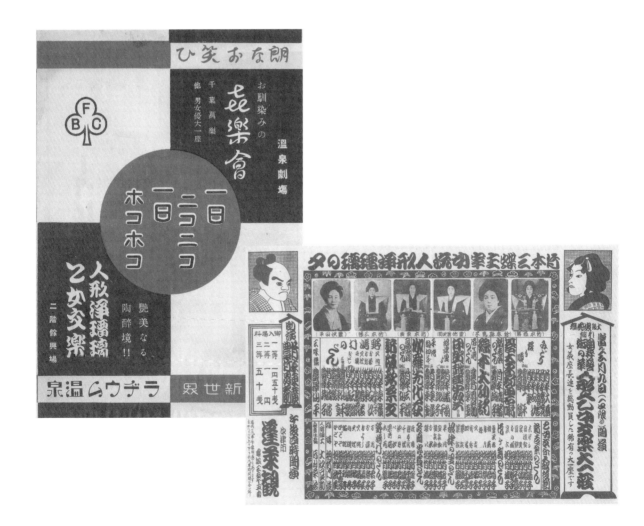

昭和初期の温泉レジャー施設における乙女文楽——新世界「ラヂウム温泉」を中心に

土田牧子

はじめに

女性による一人遣いの人形浄瑠璃「乙女文楽」は、昭和戦前期に全盛期を迎えたとされるが、具体的にどこでどのような形で上演されていたのか、その実態の全貌を把握することはなかなか困難である。しかし、断片的な記録を繋ぎ合わせてみると、大阪を中心に活躍する乙女文楽には複数の座（劇団）があって、それぞれが関西地方を中心に様々な場で活躍していたことが浮かび上がってくる。

乙女文楽の現在の伝承団体のひとつである「人形劇団 ひとみ座」の団員で、人形劇研究家としても多くの業績を残した宇野小四郎の文章に、以下のような記述がある。

大阪の素人義太夫の旦那の一人、林二輝（二木）は、大正末期に三人で遣う従来の文楽人形を一人で遣う構造に工夫し、大正十五年には発表試演を行い、少女たちによる一座を編成して、大阪近郊から山陽・北陸に巡演を行った。そのころ、大阪における新しい繁華街として、目覚ましく発展していた楽天地に、ラヂウム温泉があった。林のグループは昭和三年から、この余興場の専属となって、ここで、年間ほとんど連日上演するようになり、世間にもその存在が知られるようになった。[1]

乙女文楽の考案者である林二輝（二木）の一座が興行を行っていたというラヂウム温泉は、正しくは楽天地ではなく新世界にあったものだが、ここでの興行はある程度の期間にわたって継続的に行われていたものとして着目することができる。ラヂウム温泉の乙女文楽については『浄瑠璃雑誌』にも記されるところから（後述）、比較的知られた存在であったと見てよいだろう。

本稿では、林二輝が率いる乙女文楽の一座が昭和初期の大阪における温泉レジャー施設に活躍していた事例をとりあげ、そこで行われていた他の芸能と併せて乙女文楽の実態の一端を明らかにしてみたい。

なお、本稿で挙げる記録は『大阪朝日新聞』（以下、『大朝』）の広告欄からの情報を中心としている。調査対象としたのは、昭和三（一九二八）年から昭和一二（一九三七）年までの一〇年間における、週末の『大朝』広告欄である（文中に〔西暦・月・日〕で示したのは『大朝』の発行年月日）。温泉レジャー施設の情報が掲載される「遊覧・参詣」や「演芸」の広告は、週末に充実する傾向があったこと、また一週間のうちに広告内容が変わることは稀であったことから、今回は原則として土曜日または日曜日の広告を抽出して調査を行った。網羅的な調査ではないことをお断りしておきたい。

大阪新世界「ラヂウム温泉」

大阪の新世界は、第五回内国勧業博覧会の跡地を利用し、明治四五年（一九一二）に「模範的娯楽場」を目指して建設が始まった街区を指す。新世界については、橋爪紳也の研究にすでに詳しいので、本稿では詳細を述べない。そのランドマークが通天閣であること、当初は通天閣の北側には西欧風の街並みが作られたこと、南側には「ルナパーク」と名付けられた遊園地を中心に劇場など様々な娯楽施設が集められたこと、しかし「模範的娯楽場」としての計画は思うようには進まず、経営は困難の連続であったことを押さえておけばよいであろう。

「ラヂウム温泉」は、正式名称を「噴泉浴場」といい、ルナパークの南東に位置していた。図1「新世界平面図」を見ると、左上（南東）の「旅館・料理店建設地」の一角に「噴泉浴場」がある。ラヂウム温泉こと噴泉浴場は、新世界建設工事の第二期事業として大正二（一九一三）年六月に完成したものである。[2] なお、「旅館・料理店建設

地」には噴泉浴場株式会社の経営する「電気旅館」が建設され、名前の印象とは裏腹の和風割烹旅館として親しまれた。

噴泉浴場は「第二期工期にふりわけられた施設のなかで、もっとも大規模かつ異色の施設」とされる。敷地が七〇〇坪（東京ドームの約半分）というから、かなりの大きさだったことが分かる。図2に見られるような立派な西欧風の二階建ての建物に複数の浴場があり、大休憩場や演舞場も入った「我國未曽有の大浴場」だった。建設当初の浴槽は、「大人の游泳に適する底の廣さと深さを保ち、其中央に立てる大理石美人像

の頂上よりは湯の瀧を噴出して像下の一帯には常に沛然たる聚雨を注ぎ来るの壮観を呈」していたという。これが「噴泉浴場」の名になっているわけだが、他にも浴室があって当時珍しかったラジウムを用いた温泉も作られた。そこから、この施設は次第に「ラヂウム温泉」の名で親しまれるようになり（建物壁面にも「ラヂウム温泉」のロゴが見られる（図2）、安定した人気を博した。新世界北側の西欧風街区の整備は思惑どおりには運ばず、南側の遊園地「ルナパーク」の経営も暗礁に乗り上げるのだが、ラヂウム温泉は「大正年間を通じて、一日の入場者は平均一万人をくだらなかった」

図1　「新世界平面図」　橋爪紳也監修『大阪新名所 新世界・通天閣写真帖 復刻版』より

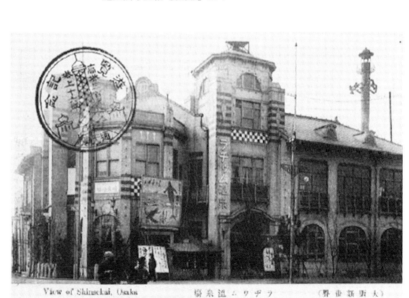

図2　（大阪新世界）ラヂウム温泉場（大阪市立中央図書館蔵 c1519001）

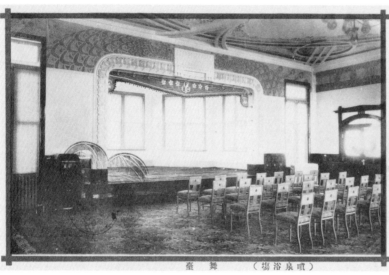

という記述も残る。(6)

昭和三年（一九二八）、ラヂウム温泉は複合大施設として増改築され、「面目を一新」して再開場する。昭和三年一月初旬には、『大朝』の広告にも、男女別の温水大プール（のちに男子プールのみになる）、直営の大食堂、「入浴料二十銭デ」無料観覧できる大演芸場が次々と宣伝される。食堂については、三〇名の女給が募集されているので、かなりの大きさだったことが窺える。はっきりとはしないが、おそらくその後次々と様々な施設がオープンしたと思われ、大演芸場とは別に中演芸場ができ（のちに温泉劇場と

図3　噴泉浴場（ラジウム温泉）内の「舞台」（個人蔵）

階上余興場と呼ばれるようになるものと同じか）（図3）(7)、昭和四年（一九二九）には「大遊戯室、搗球場、写真室、美容室、読書室等文化的最新設備」を備える、複合レジャー施設として紹介されるに至る。現代のスーパー銭湯さながらである。この増改築の後、『大朝』にはラヂウム温泉での芸能が広告に載るようになる。

ラヂウム温泉における芸能

『大朝』紙上のラヂウム温泉の芸能広告としては最も早いのは、管見では、昭和三年（一九二八）一月六日付の「田宮米峰の大熱演　落成　温泉大演芸場」という記載である。田宮米峰とは、京都を中心に関西で活躍していた喜劇役者、田宮貞楽率いる喜楽会一派の役者で、ラヂウム温泉ではこの年の八月まで出演が確認できる。

同年六月に温水の大プールが落成してからしばらくの間は、「水泳会の大福音　年中泳げる理想的大設備　日本一男女温水大プール水泳練習場・民衆娯楽場　新世界ラヂウム温泉（一九二八・五・五）」といった具合に、プールの広告が中心となるが、八月になると田宮米峰は「温泉劇場　染血乱れ飛ぶ　壮絶！痛絶！雨中大立廻り　本水使用納涼劇　田宮米峰の考案　映画舞台劇（一九二八・八・五）」を上演したり、盆踊りを考案して見せたり（一九二八・八・二一）、「特別公演　呪ひの怪火・魔の家…幽霊現はる　アッ‼トテモ物凄い呪ひ劇　田宮米峰三役早替」り（一九二八・八・二五）といった具合に夏らしい芝居を上演したりしている。本水の使用もあり、かなり大がかりな演出が可能な劇場だったことが窺える。

この年には、昭和天皇の即位の礼や大嘗祭などの一連の行事が行われたため、各地でそれを記念する様々な行事が催された。ラヂウム温泉でも、同年の秋から冬にかけては「御大礼記念」として「武者人形電気照明パノラマ」(8)を見せたり、「大礼奉祝交通電気博覧会」とタイアップをしたりして客を呼んでいる。後述するように昭和三年（一九二八）の末からは、こうした芝居や催しと並行して人形浄瑠璃が上演されるようになったらしく、五年の夏になると「乙女文楽」の文字が『大朝』の広告に現れる（次

節参照）。

その後も、ラヂウム温泉では「新興喜劇笑王會」一派（昭和六年（一九三一）一月－二月）、「高木新平生野初子と其一党（同年四月）」、「武村新一座の温泉娯楽劇（同年八月）」、「世界的剣劇士・筒井徳二郎劇（昭和七年（一九三二）一月－二月）」、「喜劇と剣戟・時田一瓢・森肇合同劇（同年四月－五月）」、「新光座（同年六月）」など様々な劇団が様々な芝居を上演する（図4）。昭和七年（一九三二）八月から一〇月にかけてはレヴューが続き、中根龍太郎、町田金嶺らが名を連ねている。中根龍太郎（一九〇一－一

図4　ラヂウム温泉チラシ（武村新の一座が出演・左側に「人形浄瑠璃乙女文楽」と見える）（1931年8月か）（個人蔵）

九四四）は浅草オペラで経験を積んだ後、マキノ・プロダクションに所属して映画界に身を投じた人物として知られる。町田金嶺（?－一九八二）も浅草オペラで活躍し、後に池袋フランス座や浅草ロック座の支配人を務めた。昭和八年（一九三三）に入ってからは曾我廼家亀鶴（曾我廼家亀鶴）が出演（一月－四月）。七月から八月には関西の喜劇役者、宮村五貞楽が「優しいお芝居　五貞楽劇」と称して上演をしている。ちなみに、五貞楽は翌年の七月にも上演が見られ、巡業地のひとつとしてラヂウム温泉があったことが窺える。その後再び曾我廼家亀鶴の温泉娯楽劇（九月－一〇月）、翌昭和九年（一九三四）一月から二月にかけては「諸口十九愉快劇」、三月から五月は曾我廼家太郎の「温泉家族劇」、六月や一〇月には剣戟の「新星座」の上演があり、七月の「五貞楽劇」を挟んで、九月には田村楽太の「喜劇楽笑會」と志賀廼家弁慶の「コミックレヴュー道化座」が共演している。昭和一〇年（一九三五）になると、ラヂウム温泉の広告自体が減るものの、七月から一一月まで「ライトレヴュー・FBCショー」が上演され、これと並行して「可笑劇団」という喜劇団が公演していることが多い。

広告自体は断続的なので、これらの様々な興行が常設的に行われていたのか、あるいは広告が出ている期間のみ興行を打っていたのか、その詳細は窺い知れない。しかし、断続的であったにせよ、かなりの数の劇団がこの一〇年の間に出入りしていたことは明らかである。ジャンルとしては喜劇が多く、剣戟、レヴューなど、気軽に見られるものが多い。温泉にやってくる客の副次的な娯楽として親しまれていたのだろう。

ラヂウム温泉における乙女文楽

『大朝』紙上のラヂウム温泉の広告に初めて「人形浄瑠璃」の表記が見られるのは、管見では昭和三年（一九二八）一二月のことである。すでに述べたように、昭和三年（一九二八）はラヂウム温泉が大増築をして大食堂や大演芸場、温水プールなどを作って落成した年である。『大朝』によれば、人形浄瑠璃はこの年の一二月に姿を現したことになる。温泉大演芸場で喜楽会第二党による「年越忘年劇」を、温泉中演芸場で「人

また、紙面の都合上詳しくは触れられないが、同じく大阪に合った一大アミューズメントパーク、市岡パラダイスでも、昭和五年（一九三〇）には「乙女文楽浪速素義大会」を一六日間にわたって開催している（一九三〇・四・一／七／一四）。

この時期のラヂウム温泉について詳しい状況を伝えるのは、『浄瑠璃雑誌』昭和六年（一九三二）三月号である。昭和六年一月一四日から二月九日まで、二四日間にわたって、毎日「新世界温泉場人形素義」が開催され、一月一四日は春吉会、一五日は玉勝会というように、毎日異なる義太夫節の愛好会が演奏をし、それに乙女文楽が人形をつけるといった形だったようだ。例えば、初日の一月四日の春吉会のプログラムを箇条書きにすると、

△安達三 『奥州安達原』 三段目・三太夫
△忠六 『仮名手本忠臣蔵』 六段目・若島
△柳 『卅三間堂棟木由来』・寿栄三
△合邦下 『摂州合邦辻』下段（合邦庵室の段）・雛鶴
△先代御殿 『伽羅先代萩』 御殿の場・豆三
△鳴戸八 『傾城阿波の鳴戸』 八段目・松鳳

の六演目である（カッコ内は筆者の注記）。三太夫、若島…というのが太夫、すなわち素人義太夫である。乙女文楽は素人義太夫にとって、自分たちの演奏に合わせて文楽のように人形が動いてくれたらいい、という欲求を安価で満たすものだっただろう。こうした数演目の上演が毎日のように繰り広げられるほどに、素人義太夫が隆盛し、乙女文楽の人気も高かったということになる。

同年の夏以降は『大朝』広告に「美女競艶の乙女文楽」と書かれることになる。乙女文楽が容姿の点でも観客を呼んでいたことが窺える。昭和七年（一九三二）一二月までは、広告に乙女文楽の名を盛んに見ることができ、この三年余りがラヂウム温泉で乙女文楽が最も盛んに活動していた時期のようにも思われる。

形浄瑠璃会」を催している（昭和三年一二月一日）。すぐに「毎日開演人形浄瑠璃大会」と広告するようになり（同年一二月七日・一五日）、翌年には「温泉名物人形浄瑠璃」と銘打たれるようになる（昭和四年（一九二九）三月九日）。

『大朝』の広告上では、昭和五年（一九三〇）夏に至って「人形浄瑠璃」、「温泉名物人形浄瑠璃」の記載が「乙女文楽」に変わる。いつから乙女文楽が出演していたのかは定かではないが、この時すでに「温泉名物乙女文楽人形浄瑠璃」（一九三〇・七・二七）と書かれているので、この時よりも遡るのであろう。冒頭に掲げた宇野の記述では「林のグループは昭和三年から、この余興場の専属となって」とされているので[9]、それによると『大朝』広告で「人形浄瑠璃」と書かれていた時期から乙女文楽の一座が専属となっていたことになる。『浄瑠璃雑誌』昭和三年九月号に、心斎橋の三幸館で行われた浄瑠璃の会について「林二木氏発明の独使ひの人形入り、これが呼物となつて随分来て居た」とあり、配役も添えられていることから、昭和三年秋に既に知られる存在であったことは確からしい[10]。ただ、昭和五年（一九三〇）五月二二日にラヂウム温泉で行われた「浄進会第一七回」の義太夫大会には乙女文楽の記述はなく、人形が付いたのかどうかは定かではない（『浄瑠璃雑誌』昭和五年六月号）。

その後、ラヂウム温泉では「満員温泉劇場・元祖乙女文楽!!」（一九三〇・九・六）と宣伝され、温泉劇場や大プールと並んで乙女文楽の人気も高かったことが分かる。「元祖」と謳っているところに、他でも乙女文楽の上演が盛んに行われていた様子を見ることもできよう。昭和五年（一九三〇）以降の広告欄は断続的に乙女文楽が掲載され、ラヂウム温泉常設の一座としてすっかり定着した様子が窺える。この時期、『浄瑠璃雑誌』にも、様々な素人義太夫の会に出演する乙女文楽の記事がたびたび掲載される。昭和五年（一九三〇）九月には『浄心会第一八回』、翌六年（一九三一）三月には『浄心会一九回』がラヂウム温泉で上演され、一七回の時には明記されていなかった「乙女文楽」の出演がはっきりと確認できる。なお、第一九回の折には喜劇「笑の王将」が温泉劇場で上演され、「浄心会」は階上余興場で開催されていた（『大朝』一九三一・三・一五）。

昭和一〇年（一九三五）頃になると『大朝』では乙女文楽の広告が減るが、『浄瑠璃雑誌』には、時折ラヂウム温泉における乙女文楽を伴う素義の会の芸評が載る。また、林の一座から分離独立した桐竹門造の一座も、「御影の浄瑠璃人形入り：文楽の太夫連が桐竹門造指導の人形を率い公会堂に乗込んだ」（『浄瑠璃雑誌』昭和一〇年一月号）、「播州清水寺：峰尾義勝氏の二十六夜月待奉納浄瑠璃人形入り（桐竹門造指導）八月二十三四両夜開催」（『浄瑠璃雑誌』昭和一〇年九月号）というように、様々な場で活躍している。

昭和一一年（一九三六）になると、『大朝』にも『浄瑠璃雑誌』にもラヂウム温泉での乙女文楽についての記載は見られない。昭和一三年（一九三八）以降の調査については今後の課題としたい。

おわりに

宇野は、乙女文楽を考案した林二輝（二木）には、チンコ芝居（子供が人形の代わりにセリフなしで演技をする首振り芝居）のイメージがあり、娘義太夫の人気にも着目しただろうと指摘する。また、「宝塚遊園地に結成された、宝塚少女歌劇団の成功にも刺激を受けただろう」とも述べている。宝塚少女歌劇は遊園地における芸能として見ることもできるが、宝塚温泉と言う温泉地における芸能として見ることもできる。温泉地や浴場を含む複合レジャー施設において種々の芸能が行われてきたことは、つとに指摘のあるところである。今日でも大衆演劇の巡業先として温泉施設が使われることは一般的であり、スーパー銭湯のアイドル「純烈」[12]に代表される歌謡ショーや漫才などの温泉施設との相性がいい。葛西周が論じるように、温泉施設には温泉を目的とする観光客が、自分の好みに拠らずそこにある音楽や芸能を享受する実態がある。ラヂウム温泉における乙女文楽にも、温泉客の余興のひとつとして親しまれた側面が認められた。また、宝塚少女歌劇と乙女文楽には、少女の芸能であるところにさらなる関連性を見出すことができる。ただ、当時は、おそらく宝塚の影響を受けたものだろうと思われる少女歌劇や若い女性による芸能が方々で行われており、乙女文楽が特別な存在というわけではない。

試みに昭和四年（一九二九）年七月二十七日の広告欄から「遊覧」の項を見てみると（宝塚少女歌劇は「演芸」の項）、新世界ラヂウム温泉の乙女文楽人形浄瑠璃以外に、堺の大浜潮湯の少女歌劇、築港大潮湯のオリエンタル歌劇団、あやめ池温泉の河村ヒロシ舞踏団の名が見られる。いずれもが温泉レジャー施設であることは注目に値する。中でも大浜潮湯の少女歌劇は数年にわたって行われており、常設の団員を抱えていた中、築港大潮湯やあやめ池温泉は旅回りの一座が入れ代わり立ち代わり興行を行っていた。一方、新聞広告を追っていくと、花火や手品など芝居以外の見世物を見せたり、映画を上演したりして客を呼ぶレジャー施設も多く、雑多な芸能と温泉、遊園地などのレジャー、食事（外食文化）などが一緒くたに楽しまれていた様子がよく分かる。

既に見てきたように、ラヂウム温泉では温泉やプールを集客の主軸としながらも、常設の少女劇団ともいえる乙女文楽と旅回りの芝居とが同居する形で興行が行われており、時に博覧会とタイアップをするなど見世物的な要素も見られた。大勢の女給を配した大食堂も備えていた。実に多様な娯楽が混然一体となった場所であると言える。そこで行われる乙女文楽は、江戸時代まで遡る温泉施設と芸能の結びつきの系譜に位置づけられるとともに、少女の芸能という特徴をも併せ持つものでもある。そして、このようないくつかの特徴を共有する芸能が、この時期の大阪では他にも複数認められるのである。こうした状況の中に、素人義太夫の隆盛の波に乗る形で儚い花を咲かせたのが、ラヂウム温泉における乙女文楽の興行であると言えるだろう。

注

（1）宇野小四郎「乙女文楽の歴史と操法」、平塚市教育委員会編集・発行『平塚市文化財調査報告書　第三十一集』平成八年（一九九六）、一二三頁。

（2）橋爪紳也監修・解説『大阪新名所新世界・通天閣写真帖（復刻版）』創元社、平成二四年（二〇一二）。橋爪紳也著『なにわの新名所（都市えはがきⅠ）』東方出版、平成九年（一九九七）。

（3）橋爪紳也『大阪モダン——通天閣と新世界——』NTT出版、平成八年（一九九六）、一一三頁。

（4）橋爪『大阪新名所新世界・通天閣写真帖（復刻版）』（前掲）。

（5）同上。

（6）橋爪『大阪モダン——通天閣と新世界——』、一一六—一一七頁。

（7）夕刊大阪新聞社『大阪商工大観　昭和四年版』夕刊大阪新聞社、昭和四年（一九二九）、二二八—二二九頁。

（8）奉祝交通電気博覧会とは大阪市によって主催された行事で、昭和三年（一九二八）一〇月から一一月にかけて、天王寺勧業館を第一会場、市民博物館を第二会場、茶臼山住友邸址を第三会場として開催された。なお、この博覧会の第一会場には電気旅館の出張食堂が開かれたらしい（昭和四年（一九二九）一〇月二八日）。

（9）宇野、一二二頁。

（10）配役は（壺阪…豊・合邦…児春・安達三…つき子・長局…乙女・揚屋…いづ、・志度寺…登玉）。

（11）宇野、一二二—一二三頁。

（12）葛西周「旅するオーディエンス——温泉地の聴取環境考」、細川周平編著『音と耳から考える——歴史・身体・テクノロジー』、アルテスパブリッシング、令和三年（二〇二一）、二四二—二五三頁。

付記

本稿の執筆にあたり、貴重な資料の閲覧・掲載をご許可いただきました林公子氏、大阪府立中之島図書館に、この場をお借りして厚く御礼申し上げます。

2　乙女文楽へのまなざし

澤井万七美

大正末期から昭和初期は、人形への関心が高まった時期であった。民芸運動によって、郷土の文物に目が向けられるようになったこともひとつの要因であろう。各地の人形劇に関する調査が行われ、昭和三年（一九二八）創刊の雑誌『民俗芸術』は、その年早々に人形を特集した。人形浄瑠璃界においては、昭和三年（一九二八）には、「移動小文楽の豆人形」、昭和六年（一九三一）には「小型人形」など、一人で遣うことのできる人形が話題となった。乙女文楽もまた、一人で遣える人形として創案された。

その乙女文楽を人々がどのような目で見ていたのか、本稿では主に戦前の様相を辿っていく。

昭和五年（一九三〇）六月二一日の大阪朝日新聞〔大阪版〕に、一人の少女の写真が掲載されている（図1）。おそらくは淡い色と思われる肩衣をつけた体を少し前に倒し、視線だけがこちらを向いている。斜交いにした体の前には、誰かの手に支えられた男の人形が、真横を向いた状態で写っている。少女の胸元をよく見ると、帯のあたりから二本の棒が上向きに突き出ている。写真のキャプションは、「乙女文楽のスター照子さん」。「大阪の新名物」という「乙女文楽」の紹介記事に添えられたものである。記事本文によれば、少女は座頭の桐竹照子、このとき一四歳である。この一座は、少女一〇人が桐竹姓を名乗って人形を遣っていた。周囲の反応はどのようなものであったのか。

大阪の新名物──文楽座の人形遣ひ桐竹門造が稽古をつけた『乙女文楽一座』は二十日正午から東区の文具倶楽部で初お目見得の「鏡山草履打」ほか数狂言を見

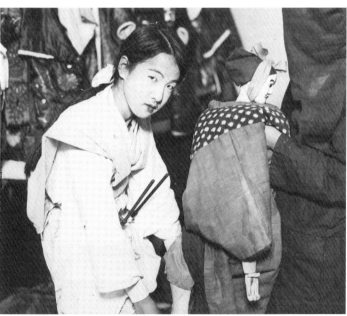

図1　「師匠も喜んだ見事な出来栄／きのふ初お目見得の／大阪新名物「乙女文楽」」大阪朝日新聞〔大阪版〕　昭和5年（1930）6月21日　9面（朝日新聞社提供）

事に演つた、こんな幼い娘たちばかりで文楽流の人形をつかふのは日本で最初といふので大喝采

（「師匠も喜んだ見事な出来栄／きのふ初お目見得の／大阪新名物「乙女文楽」」

大阪朝日新聞〔大阪版〕　昭和五年（一九三〇）六月二一日　九面）

この記事では「文楽流」とあるが、実際は三人遣いではなく、一人が一体の人形を遣う方式であることは、桐竹照子の帯からのびる二本の棒と、人形の位置関係からも分かる。

大正末期に考案された乙女文楽（文献によっては「少女人形」「娘文楽」「女文楽」などともいう）は、若い女性が一人で人形一体を遣う形態が特徴である。だが、この新聞

記事ではその新しい形態には一切触れられていない。写真も人形を遣っている場面ではなく、人形を取り外したところの少女自身に焦点が当てられている。少女たちによる芸能の多くに見られるように、乙女文楽の創設当時に注目されたのは、一人人形遣いという形態によってではなく、「幼い娘たちばかり」で演ずることによってであった。創案した側もそれを意識していたことは、常に出遣いであったことからも裏付けられるのではないか。

この乙女文楽については、『浄瑠璃雑誌』等の関西で発行されていた雑誌はもちろんのこと、東京で昭和三年（一九二八）六月に創刊された雑誌『太棹』（編集兼発行人 富取壽鹿）でも度々取り上げられている。『太棹』は、東京の女義太夫や大阪以外の人形座（淡路人形、恵那文楽、義太夫人形座、南北座）に関する記事も多く、乙女文楽が最初に紙面に登場したのも、昭和四年（一九二九）五月の地方情報欄「徳島より」（第一四号）においてである。「阿波と云はゞ浄瑠璃の本場」と言いながら、近年の不況で人形浄瑠璃の衰退も著しい中、林二木（記事では「林二輝」）率いる「少女人形一人使」の一座が大阪より乗り込み、地元の女義太夫との初共演を果たして、「殊に婦女子連の一座なれば好人気を得」と報じられている。

昭和六年（一九三一）には、『太棹』誌上に乙女文楽に関する比較的長文の記事が立て続けに掲載される。仙台八雲による「人形の再興と大衆化」（昭和六年（一九三一）八月、第二七・二八号合本）では、昭和初期の人形劇勃興の機運の中で、特に乙女文楽が「感服させられた」ものとして取り上げられている。小石川電通会館で七月一五日から三日間行われた興行の演者は、いずれも「十三四の、髪をおさげに結つた可愛らしい小娘連」で、桐竹門造の一座であった。「芸の巧拙は兎も角」として、

宝塚の少女歌劇の様に実によく考へられたもので、竹澤龍造の身振り芝居と同様、慷かに斯界に一新紀元を画するものと云つてよい

と称賛する。仙台は一人遣い人形としての新しい工夫、すなわち人形のカシラや両手

が人形遣いと連動するようになっていることに注目し、後ろ姿を見せる演技などはできないものの、三人遣いの息がなかなか合わないこと、人形遣いの身体によって人形の演技や背景が隠れてしまうことなどがなくなるメリットを挙げ、一人遣いの人形芝居として大いに期待すると記している。この時の芸評が、同号の「女文楽人形芝居（小石川電通会館）」である。同記事を読むと、明らかに演者が幼い少女たちであることに注目が集まっている。

遣ひ手は孰れも十二三から十四五の可愛い小娘さん達であるから、女文楽といふよりは、宝塚少女歌劇と同じ様に、少女文楽人形芝居と云った方が、通りがよからう。大体に於て期待したよりはよく、あんな髪をお下げに結つた小娘が、よくもあれ丈け遣ひコナしたものだと感心する

この記者は、「女の人形遣ひを見るのは始めてゞあり、殊に一人遣ひに就ては兼ねて考へる処もあったので少からず興味」を持っていたと言うが、その一人遣いの形態についてはそれ以上触れられず、もっぱら演者が幼く可愛らしい少女達であり、女義太夫との共演で男性が一切加わらなかったために「特殊の人気」を引き立てたことに目を向けている。同日に明治座で文楽座が開演される中、この乙

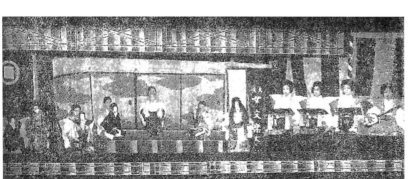

図2 「女文楽人形芝居（小石川電通会館）」写真『太棹』第27・28号、合本、38頁（三康図書館所蔵）

女文楽が初日で八分の入りであったのは、それだけ東京で関心が高かったためと見てよいだろう。なお、同記事では人形の大きさを「二尺五寸位《約七五センチか》」の中形で、文楽座のよりは小さい」と記している（図2）。この大きさの人形が手にする扇子が通常の大きさのものであったのは「不釣合だ」と非難されている。

同じ昭和六年（一九三一）九月の第二九号では、桐竹門造と林二木の「一人遣人形の本家争ひ」（小泉八雲）という長文の記事も掲載されている。

昭和一一年（一九三六）二月の『太棹』第七三号〔大阪版〕「乙女文楽の三名物」（吾空労生）では、乙女文楽の二系統（林二木・桐竹門造）を紹介し、

此少女の操りは巧練さを加へて、語られる人の音曲に合致し妙味は一段に冴え写さる、から、乙女文楽の名は已に世にはやされている

としながらも、その少女たちが結婚すれば座を退くため、次々に座員を養成しなければならない苦心があることも示している。創設当時は一〇代前半ばかりだった人形遣いも、昭和一〇年（一九三五）頃には平均年齢が二〇歳前後と、大人の女性と言ってよい年齢層となっているためであろう。その技量については、

二十歳前後の女性としては、相当のものであると、文三や玉三郎を観た眼でも左様に思はれますが、何んと云ふても政岡とか、弁慶上使のおわさ、壷坂のお里等は相当に使へるが、男性の人形は無理があつて気の毒であるのも無理の無い事である

と、大きな立役の人形の演技には女性人形遣いは身体的に厳しいという見方を示している。詳細に分析はしていないが、乙女文楽の演目には女方の役が主体となるものが多いように思われる。ただ、戦前の上演記録を見ると、たとえば『絵本太功記』や『伊勢音頭恋寝刃』油屋の段といった、立役が活躍する演目も散見される。大阪大学所蔵

の大阪娘文楽座の衣裳の中にも、明らかに立役に用いられたものが少なくない。また、立役をよくした演者も実際にはいたという。

乙女文楽独自の一人遣いという形態については、次の記事のような指摘がなされることもあった。

人形から申しますと大阪では三人係りの処を、御承知の通り足は両膝で働かせ、首は人形の耳から自分の両耳へ糸で操つて巧みに使つて居りますが、眼障りは人形の首も人形使の顔の動きが一致して、自分の顔の影が人形の首と成つて居る様であるが、之れは致方も無い、ツマリ一人で三人前の仕事をして居るのだから

（「東廣を聴く」高田　北仙　『太棹』第七六号　昭和一一年（一九三六）七月）

昭和一一年時点で、乙女文楽の操法が「御承知の通り」と馴染み深いものになってきていることが分かるが、人形と人形遣いの顔の連動がはっきり見えることが「眼障り」という見方をする者もいたのである。但し、乙女文楽が出遣いであることに異を唱える向きはなかったようである。

昭和一四年（一九三九）の新義座の東京公演に、桐竹門造指導の乙女文楽座が参加した時には、初めて観るという記者が次のような感想を記している。

美しい少女連の一人遣ひの人形を巧みにこなして、三人遣ひの如く微細に亘つての、動きには多少の不備の点もあるが、寧ろ黒衣の数が目に立たず結構であった。

（「乙女文楽人形入りの新義座見聞記」『浄瑠璃時報』第二三二号　昭和一四年五月一五日）

この記事でも、演者が「美しい少女連」であることがまず挙げられている。一人遣いであることについては、三人遣いの人形ほどの微細な演技には「多少の不備」があるとしながらも、舞台上に黒衣がいないことが良いと評価している。

だが、昭和一〇年（一九三五）頃より大阪新世界のラヂウム温泉での乙女文楽公演は次第に低調となり、一時は中止の危機もささやかれた。昭和一一年（一九三六）一二月の雑誌『文楽』（一九三六）一巻四号「大阪名物／ラヂウム温泉／女乙女文楽の更正」によれば、大阪の素人義太夫とラヂウム温泉経営会社との協議によって梃入れがなされることになったという。会社側は「吾国粋芸術保存復興の大乗的見地に立ち、多少の犠牲は覚悟して」、素人義太夫側は「名実共に素義修練の名物道場として、各地の素義人に呼びかけ、ドシ〳〵出演を勧誘」する活動をおこなっていくこととしたのである。なお同記事では、「人形内部の改良に着手する筈」ともあるが、この件に関する続報は今のところ確認できていない。

同じ女性芸能である女義太夫との関連では、若い女性に義太夫と一人遣いの人形を同時に仕込み、どちらか一方の道に進ませて、経済的な巡業体制を整えるべしという提案が『浄瑠璃雑誌』に投稿されたこともあった。はっきりと名指しはされていないが、この一人遣いの人形は、乙女文楽を想定しているのではないかと推察される。この案の投稿者は、昨今の素人義太夫会では高齢化が著しいこと、玄人の人形浄瑠璃公演では人形が主で浄瑠璃が従になり、まともな聴き手が減っていることを嘆き、これを立て直すには、

是非とも娘義太夫界を皆で助けて復興させ、其娘達の持つ美しき声や綺麗な舞台姿などより当世の新人にも受ける様に案を練り迫り義太夫趣味を注ぎ込み、すなわち初歩の義太夫学を修めしめ其から続きて文楽座の高等？の方に誘ふ事に運ぶ

（「浄瑠璃復興に就て」高見旭『浄瑠璃雑誌』第三八三号　昭和一四年（一九三九）一〇月）

という策をとるべしというのである。これが掲載されたということは、女性芸能者をこのように見る向きが決して少数派ではなかったことを示しているとも解釈しうる。創案当初は、人形遣い自身が少女であることがまず注目され、「芸の巧拙は兎も角」

という見られ方をしていたのは事実である。だが芸能として熟していくにつれ、人形遣い自身の可愛らしさだけで受けるのではない、女性ならではの演技が評価されるようになっていったのではないか。

昭和一六年（一九四二）、竹本佳照会春季大会のために、大阪から乙女文楽一座が上京して共演したときの芸評を見てみよう。同人である内田三千三は、まず「女義の芸とて女文楽の芸脈は渾然相貫流する共通点」があると述べ、女性ならではの味わいがあるという自身の感覚を示している。同記事を読み進めると、個々の人形遣いの芸においてもその感覚が垣間見える。

《『本朝廿四孝』で》梅子の勝頼が重厚に秀演する。べたつかず優美な気品と艶があって愉しめた。／稍や鋭角性はあっても、凛質の真正な芸調を発揮した。／「御そさうるな」……のキッパリと突放す中に艶麗さを失はぬ味。「ハテ減相な勝頼呼ばはり……の鋭い甘美さ、芸のカハリが俊敏に鮮現されて女性にしては珍しく良骨のある芸である。

（「佳照会の乙女文楽」内田三千三『浄瑠璃雑誌』第三九八号　昭和一六年（一九四一）四月）

「重厚に秀演」「凛質の真正な芸調」という評価は、演者の性差にとらわれない中立性を感じさせるが、同じ文脈で「女性にしては珍しく良骨のある芸」ともある。では、当時の一般的な女性人形遣いの演技はどのように受け止められていたのか。この文の続きには、

貴美子の八重垣姫は、描線が「ふつくり」と柔らかく、素直だ。円味と潤ひがあつて小手が利く。／なんだりと繊細な芸韻の麗美さが、如何にも女性の人形遣ひらしい

とあり、「繊細」「麗美さ」というものが女性の人形遣いの芸の特長であると内田は感じていたようである。だがこの続きでは、

奥庭の狐火になると形の流麗さはあつても気魄が足りない／形の美しさを繊細に描き出す長所はあつても、人形に魂が躍動しない瑕瑾を現示して了ふ

とある。形の「流麗さ」「美しさ」という言葉は前出の文にも示されており、女性の人形遣いの特長であるという評価にぶれはない。ただ、この八重垣姫の演技に対しては、「気魄が足りない」「人形に魂が躍動しない」と手厳しい評価も下し、女性だからといって決して甘い扱いはしないという姿勢も反見える。同記事において、内田はこの乙女文楽一座の「芸を売らずに芸に溶け込もうとする真摯さが全座員に漲つてゐる」と称揚し、「文五郎張りの派手な行き方」「堅実で嫌味が無い。客に媚び無いスッキリした手堅さに好感」「栄三の女形を充分に研究すると花実兼備のよき人形遣ひになれよう」などと、好意的に評している。

ただ、同記事には次のような記述も見られる。

女義や女人形遣ひが矢鱈芸を売りたがつたら、それこそ邪道で鼻持もならない。この熾烈真剣な心構へがあつてこそ、芸道は進歩し、芸格は深味を加へて行くのである。

「矢鱈芸を売り」たがる芸能者は、おそらく男女問わず居たであろう。それでも、「女」を冠する芸能者が「芸を売り」たがると、男性の芸能者よりも一層厳しい目が向けられていたことが窺える。

なお、右の記事では「一人遣い」であることには一切触れられていない。一人遣いであることが物珍しくなくなり、三人遣いと完全に等質ではないにせよ、ひとつの完成した芸能として鑑賞しうると考える評者、そしてそれに違和感を持つことなく芸評

を読む観客層が定着しつつあったことを示唆していると見ることもできるのではないだろうか。

『人形浄瑠璃史研究　人形浄瑠璃三百年史』（新月社、昭和一六年（一九四一）などを著した若月保治が、乙女文楽の操法を詳しく綴った「女文楽の人形の遣ひ方」という文章を、自身が編集兼発行人を務めた雑誌『不死鳥』（新月社）の昭和一一年（一九三六）一〇月号に掲載している。人形遣いと人形が連動する機構の「女文楽の人形は甚だ自由なもの」とし、三つの部位それぞれの修業段階も必要なく、経済的でもあると称賛する。もちろん、三人遣いの人形と単純に比較することは難しいことも念頭に、無理に張り合うことはないとしながらも、「女文楽には発達の余地が尚幾らもある」と、可能性の広さに目を向ける。乙女文楽そのものについて、若月は次のように述べる。

浅ましい、物質主義、営利一遍主義、おっちょこちょい主義のみが天下を風靡する今日、女文楽人形の存在は颱風の前に、可愛い女郎花か露草でも見るやうな心地がして、涙ぐましい気持をそへられぬでもなかった。が兎に角折角現れた一種の可愛い女芸術である。敢て文楽と競争なんかする必要もなければ、出来ないといつて悲観する必要もない。それよりかむしろほかの浄瑠璃にでも応用して、変つた面白味、ゆかしみ、やさしみといふやうなものを出すやうにして貰ひたいと思つてゐるのだが、その後女文楽はどうなつたであらうか、私は桐竹門造氏の苦心と其功果を思ふて敢て盛んな発達を祈らないではゐられない。

（「女文楽の人形の遣ひ方」若月保治　『不死鳥』昭和一一年（一九三六）一〇月）

一人遣いとするための様々な工夫をよく観察し、詳述しながら、若月が乙女文楽の存在を表す言葉として選んだのは、「一種の可愛い女芸術」であった。颱風の前の可憐な花にたとえられていることから、この「可愛」さは、人形遣いの生身の身体に対してはなく、それを含む乙女文楽という芸能の全体像に対するものと考えられる。乙女文楽に対する若月のまなざしは、冷静な観察から愛玩へと、急に飛躍しているようにも

感じられる。それだけ乙女文楽の印象が強く残っていたということであろうか。

右の記事で若月は、他の芸能への応用を示唆している。実際、戦後に乙女文楽の一人遣いの機構に光が当てられ、他の芸能に影響を与えた例がある。昭和五六年（一九八一）、東京八王子において創案された「新車人形（くるま）[9]」である。伝統的な車人形は、人形遣いの左手でカシラと人形の左を遣うが、狐の手・琴手・「団子売」の立役・洋舞などの場合には、乙女文楽の操法を取り入れた操法を用いるという。すなわち胴串を人形遣いが装着する肩金に固定させ、カシラは紐で人形遣いの頭に、人形遣い自身の両手に取り付けた器具に固定させ、カシラは紐で人形遣いの頭に、両手をそれぞれ人形遣い自身の両手に連動させる形態である。車人形の伝統的な操法に加えて、乙女文楽の操法を巧みに摂取し、芸の幅を広げた好例と言えよう。

人形遣い自身の身体との連動性の高さという乙女文楽ならではの魅力は、こうした発展的な形でも活かされていく可能性を秘めているのではないだろうか。

＊引用文中の傍線および《 》内の記述は、すべて澤井による。

注

（1）たとえば、大正一四年（一九二五）には『沖縄の人形芝居』（宮良当壮、郷土研究社、昭和二年（一九二七））には『淡路ト西宮ニ於ケル人形操ノ調査』（吉井太郎、出版社不明）などがある。昭和三年（一九二八）には、『人形劇の研究』（南江二郎、原始社）も刊行されている。

（2）「松山延年氏の別邸に於ける移動小文楽の豆人形」『浄瑠璃雑誌』第二六六号　昭和三年（一九二八）。

（3）「小型人形浄瑠璃」『浄瑠璃世界』第三一一号　昭和六年（一九三一）一月。

（4）乙女文楽の設立の背景については、本書第Ⅰ章　後藤静夫「近代の人形浄瑠璃―乙女文楽誕生の一背景」参照。

（5）女性による一人遣い人形の呼称については、本書第Ⅰ章　横田洋「乙女文楽の一世紀～その誕生から現在まで～」参照。

（6）同号の「女文楽人形芝居（小石川電通会館）」によれば、素浄瑠璃「新口村」「三番叟」の後に、乙女文楽人形入りで「先代萩御殿」とある。この時は、最年長の一五歳の桐竹照子が政岡を、最年少の一二歳の政子が八汐を演じている。

（7）本書第Ⅲ章　久保喜代子氏のインタビューにおいても、谷京子氏は「女役ってあんまりしなかった」という発言がある。

（8）若月保治は、乙女文楽については『不死鳥』の前身にあたる『文藝創造』の昭和六年（一九三二）一〇月号で書いたとするが、現時点でこの『文藝創造』を確認できていない。

（9）「新車人形」については、『八王子車人形調査報告書』（八王子市教育委員会　令和二年（二〇二〇）三月）所収の「第二章　八王子車人形のあゆみ／第三節　戦後の車人形～八王子車人形の誕生／（二）新車人形の創案」（四五－四六頁）において、佐藤広が乙女文楽との関わりをまとめている。操法の実態については、「第三章　八王子車人形の現況、記録／第一節　八王子車人形の操法／六　八王子車人形の新車人形の操法」（六五頁）に解説・写真あり。

付記

本稿の作成にあたり、公益財団法人三康文化研究所附属三康図書館、独立行政法人日本芸術文化振興会　国立劇場図書室ならびに文楽劇場図書館、早稲田大学演劇博物館図書室、大阪大学附属図書館には貴重な資料の閲覧を御許可頂きました。篤く御礼を申し上げます。

3　乙女文楽の義太夫節を考える

廣井榮子

はじめに

かつて大阪の人は人形浄瑠璃芝居を「文楽をみにいく」とはいわず、「浄瑠璃をききにいく」といった。義太夫節と人形が出会ったことで人形浄瑠璃芝居が成立したにもかかわらず、義太夫節がどれほど愛好されていたかをこの言葉が教えてくれる。明治・大正の娘義太夫（女義太夫。女義と略記することもある）の流行がやや沈静化した大正末頃、視覚と聴覚の両方で人々を楽しませる芸能として女性による一人遣いの乙女文楽が登場した。

この芸能を考案したのは、大阪の素人義太夫（素義と略記）であった林二木（二輝）[1]。のちに林一座は分派したが、門造系の命脈は戦後まで保たれた。

文楽の人形遣い・桐竹門造考案の乙女文楽も昭和三年（一九二八）に始まった。のちに、近所の少女たちに浄瑠璃や人形操法を教えるようになった。やがて一座を組み、昭和三年（一九二八）からは新世界のラヂウム温泉余興場で定期的な公演を行うようになった。

従来の乙女文楽研究は人形遣いとその機構がおもで、人形を操るために欠かすことのできない義太夫節についてはほとんど触れていない。その理由は定かではないが、聴覚より視覚が重視されていることは確かであろう。

本稿では、乙女文楽と義太夫節の関係を見直すために、義太夫節について記載された乙女文楽資料を洗い出すところから始めてみたい。

ちなみに、現在使われている「乙女文楽」という用語は当時から統一されておらず、乙女人形、少女人形、女文楽、娘文楽などと表記されてきた。そこで、本稿では「乙女文楽」を総称とし、資料中の表記はそのまま用いることにした。

一、乙女文楽の先行研究

主たる論文の義太夫節に関する部分を発行年順に概観してみる。

【資料一】杉野橘太郎「特殊一人遣いとしての『乙女文楽』」昭和四五年（一九七〇）。
素義・林二木、井上政次郎、柴田亀次郎の旅興行では、多くは女義を用いた。

【資料二】清水可子「乙女文楽考」昭和五三年（一九七八）。
林二木はプロなみの素義。義太夫仲間の井上政次郎は、腕金式の「娘文楽」に自分の娘四人を入れ、一人は娘義太夫（後に人形遣い吉田光子となった）に、他は人形遣いにした。

【資料三】土井順一「乙女文楽の研究」平成七年（一九九五）。
土井は、平成元年（一九八九）に竹本綾春の紹介で人形遣い吉田光子と出会う。光子の父井上政次郎は竹本鶴次郎に義太夫と三味線を習った。光子も五歳から義太夫を習い、次姉は女義の竹本喜代廣[3]。昭和八年（一九三三）、ときわ会主催の女流義太夫の会に出演。昭和二一年（一九四六）には道具方の加藤・山下の斡旋で文楽の三味線方に人形を売却、後にそれは柴田亀次郎に義太夫と三味線を渡り「大阪娘文楽」と座称する。

【資料四】宇野小四郎「乙女文楽の歴史と操法」平成八年（一九九六）。
乙女文楽誕生以前の豊竹呂昇に代表される娘義太夫人気や大阪では義太夫節を習う少女が大勢いたことに注目。「新義座」[2]と組んだ乙女文楽の人気についても触れている。

【資料五】神田朝美「女性人形遣いのライフヒストリー——乙女文楽の変遷をたどる」平成二四年（二〇一二）[4]。
桐竹京子は、昭和二〇～三〇年頃に興行していた豊澤竹千代（女義）の成竹座で学んだ。京子は、弾き語りの由良之助（竹本登久松の弟子・女義）と大阪から熱海に移住。

由良之助没後はテープ音源で人形を遣う。

以上の先行論文の内、清水が「音曲として発達し愛好された素人義太夫に人形を附随させた林二木と、人形遣いの受けついてきた精神の上にたった桐竹門造の、根本的な意志の相違なのである。前者はいわば道楽の発展であり、後者は人形を使って収入をともない、生活の基礎となる興行をするための着想からプロの娘義太夫に協力を求めた」と二座の違いを指摘している点は大変に興味深い。

二、義太夫関係雑誌にみる乙女文楽記事（戦前編）

先の情報を下敷きに、『浪花名物　浄瑠璃雑誌（以下、『浄瑠璃雑誌』と略記）』（明治三三年（一八九九）～昭和二〇年（一九四五）と『文楽』（昭和五年（一九三〇）～昭和一六年（一九四一）?）の二誌を中心に、乙女文楽情報を追ってみる。（雑誌名、号数、発行年、記事名、記事の概要の順）

- 『浄瑠璃雑誌』二六二号（昭和二年（一九二七）七月）「新松連の人形入」
天王寺倶楽部の豊澤新松連という素義会。林が発明した人形の説明。素義名と演目のみ。

- 『浄瑠璃雑誌』二六三号（昭和二年（一九二七）九月）「東雲席の人形浄瑠璃」
豊澤錦糸連の素義会。「合邦」を語った素義が絶句した場面で人形が窮地を救ったというエピソードを紹介。人形の技術向上を褒め、「何とかしてモ一ツ奮発し市の中央で大に腕を振はして見せたい」。

- 『浄瑠璃雑誌』二九一号（昭和五年（一九三〇）五月）「諸会」
ラヂウム温泉は乙女文楽以外にも素義会場として利用可。「五月一日　ラヂウム温泉人形入竹千代連」は素義。

- 『浄瑠璃雑誌』二九五号（昭和五年（一九三〇）九月）広告「人形をおすゝめ」

- 『浄瑠璃雑誌』二九六号（昭和五年（一九三〇）一〇月）「浄進会十八回」[5]
桐竹門造養成の乙女文楽一座連名、全員桐竹姓の八名。

- 『浄瑠璃雑誌』二九六号（昭和五年（一九三〇）一〇月）「浄進会十八回」[6]
ラヂウム温泉での素義会。素義会には厳しい時間制限があるが、今回は制限を緩和。また、浄瑠璃の内容が難解なために、「愛好者を他の演技（筆者注：芸能）に奪われたり」とし、「大衆吸引の一方便として人形を配し其目先を喜ばしめ知らず識らずの裡に融化せしむるの手段を執りたるは時節柄当を得たるもの」と人形の効果絶大と述べる。

- 『浄瑠璃雑誌』二九九号（昭和六年（一九三一）一月）「新世界温泉場の素義」
「少女独り遣人形入り」。また、素義会「竹千代会」の七演目の三味線は竹千代。

- 『浄瑠璃雑誌』三〇九号（昭和七年（一九三二）二月）口絵写真「林二輝の統率せる少女一人使人形一座」（図1）
発明者林二輝。座長林八重子を含む一〇名連記。[7]舞台監督、囃し連中、後見も含む。

- 『浄瑠璃雑誌』三一七号（昭和七年（一九三二）一一月）「乙女文楽後援会」
「幸に乙女文楽は現代の思潮に添ふことを一つの念願として新作をも次々に上演致してゐます」。十月一日新世界ラヂウム温泉階上で竹本源福（男）が高杉晋作を演じ、非常に歓迎された」。「乙女文楽の価値　庄野昇」「乙女文楽と大阪　白石清子」「乙女文楽の由来に就て　杉野」等の講演つき。

- 『浄瑠璃雑誌』三四六号（昭和一一年（一九三六）三月）「新義座の成績」
大垣市日吉座における公演「桐竹門造指導人形入」。

- 『浄瑠璃雑誌』三五三号（昭和一一年（一九三六）一〇月）「乙女文楽人形浄曲会」
祇園乙部女紅場における後藤丸天主催の素義会。『文楽』昭和一一年（一九三六）九月号にも同様の記事。

- 『文楽』昭和一二年（一九三七）四月号「美育教談　三つの柵」
作詞・作曲林二輝。小学校の生徒対象の新作。公共団体等からの申し込みがあれば、無報酬で人形を引き連れて公演すると発表。

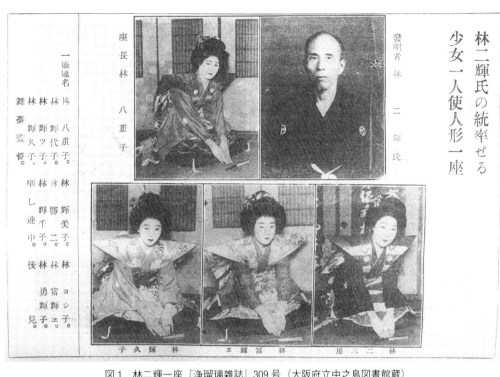

図1　林二輝一座『浄瑠璃雑誌』309号（大阪府立中之島図書館蔵）

●『浄瑠璃雑誌』三六四号（昭和一二年（一九三七）九月）「新義座の台湾巡業」
七月一九日からの台湾巡業。「桐竹門造指導清子、梅于、静子、千恵子、貴美子他数名」参加。

●番付「大阪乙女文楽人形芝居」（昭和一二年（一九三七）～一五年（一九四〇）か）（図2）
竹本東廣・豊竹昇之助（女義）大一座。九演目で、豊竹昇登、竹本清勝、竹本東廣、豊竹昇之助、豊竹昇千代の写真入り。少女人形遣連名一一名。桐竹文子・桐竹清子・桐竹政子の写真入り。指導者桐竹門造、人形細工人大江巳之助、責任者片山。

●『浄瑠璃雑誌』三六七号（昭和一三年（一九三八）一月）「寿榮三幸丸等の催」
二月一〇日より五日間、道頓堀倶楽部で吉田光子の人形入りで開催。大入り満員で警察も出動。素義と女義三味線の組み合わせ。

●『浄瑠璃雑誌』三六八号（昭和一三年（一九三八）三月）「乙女文楽の活動」
「桐竹門造差配の政子一派三田公会堂、姫路遠征」。

●『文楽』昭和一三年（一九三八）三月号、「温泉乙女人形十週年紀年会」（ママ）
林二木の一座。二月二七日堀江演舞場。西区出征軍人遺家族の慰安会も兼ねる。夜の部は有料で太夫・三味線とも女義で雛三、源花、組春など。人形遣いは、輝美子、輝子、千代子、富子、春子、八重子、定子、登輝子。

●『文楽』昭和一三年（一九三八）四月号「本社創業二週年紀年　人形浄瑠璃会」（ママ）
会場は堀江演舞場。「文楽座人形の元老桐竹門造指導の乙女文楽座一行により花々しき開演」。政子・梅子・清子などの人形が参加。

●『浄曲新報』五九号（昭和一三年（一九三八）六月一日）「新義座東京公演を終る」
乙女文楽入りの新義座東京公演の最終日の写真つき。新義座以外に数名の乙女文楽座員とおぼしき女性が写る。

●『浄瑠璃雑誌』三七一号（昭和一三年（一九三八）八月）「新義座の景況」
六月二三日からの朝鮮巡業。七月八日釜山太平館で乙女人形入浄瑠璃会、軍人家族、女学校生徒招待。新義座とは別に、六月上旬より朝鮮在住の戸津川美松氏が、乙女

人形吉田光子一座を引き連れ、京城・大連・旅順で素義連とともに巡業。

• 番付「人形入乙女文楽大一座」(昭和一四年(一九三九)三月九日一回限り)(図3)
大分県中津の蓬莱観(ママ)における公演。「女義座長連を総動員した希有の大一座です」。
竹本三蝶(語り)・豊澤仙平(三味線)ら女義六名の写真入り。人形は桐竹清子、桐
竹梅子、桐竹政子ら。指導竹本門造、人形細工大江巳之助、人形責任者片山栄治。

• 『浄瑠璃雑誌』三七八号(昭和一四年(一九三九)四月)「新義座の番組」
「五月一日より三日間乙女人形入丸の内仁壽講堂にて開演」。

• 『文楽』昭和一五年(一九四〇)一一月号「京城素義連合会協会創立拾週年記念」(ママ)
一〇月二三日より五日間、本町朝日座において、「皇紀」二千六百年、始政第三十週年
記念の人形浄瑠璃協会」を開催。「桐竹門造指導政子一座を迎え、頗る盛況」。

• 『浄瑠璃雑誌』三九八号(昭和一六年(一九四一)四月)「乙女文楽再演の佳照(女義)[8]
会評」

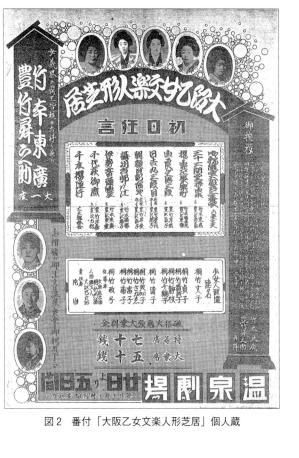

図2　番付「大阪乙女文楽人形芝居」個人蔵

『碁太平記白石噺』の染登(女義)の語り、猿幸(女義)の三味線、貴美子の信夫の
「三者が渾然溶合する情愁美」と高評価。

図3　番付「人形入乙女文楽大一座」個人蔵

三、プログラム等にみる乙女文楽（戦後編）

- パンフレット「女流義太夫連盟第一回公演」昭和二五年（一九五〇）六月二八日
隅田劇場（浅草松屋七階）。「妹背山婦女庭訓」お三輪林輝美子、求女桐竹静子、橘姫
桐竹智恵子。演奏は、竹本素昇・竹本素女・竹本土佐廣、豊澤猿幸・鶴澤三生ほか
東京の女義。

- 番組「大阪文楽 娘人形芝居一座」昭和二八年（一九五三）九月九日
魚津市オリオン座。素義会。桐竹智恵子を含む一座一〇名に、林輝美子、林喜代子
が参加。

- 番組「朝重会第二回公演　義太夫大会」昭和二九年（一九五四）三月二六日
日本橋白木劇場。「道行初音の旅」。桐竹きみ子、桐竹ちえ子。演奏は、竹本朝重、
竹本土佐廣、豊澤猿幸、竹本素昇、鶴澤勝八（女義）。

- 番組「大阪乙女文楽人形浄瑠璃」昭和三三年（一九五八）三月二〇日
西小山温泉大広間。太夫は素義。桐竹智恵子一座に林美智子、林喜代子が参加。三
味線はプロの女義。

- 『神奈川読売新聞』「人形使いの親子に春」昭和三四年（一九五九）一月二二日
桐竹智恵子と父宗政太郎の活動支援のために結成された後援会の紹介記事。

- 番組「乙女文楽人形浄瑠璃大会」昭和三六年（一九六一）六月二日
千駄ヶ谷区民講堂。桐竹千恵子一座。語りは素義。三味線は、鶴澤三生・竹本重之
助・豊澤猿幸など（女義）。

- 「追善法要　女文楽人形入浄瑠璃会」五代桐竹門造一七回忌。昭和三八年（一九六三）
一〇月二日
三越劇場。三味線は、豊澤緋沙子（女義）・野澤勝之輔（男）・野澤喜左
衛門（男）。門弟連名は、桐竹政子含む乙女文楽九名。

- 『日本の人形劇』人形劇団プーク第四〇回公演パンフレット、昭和四〇年（一九六五）
九月～一〇月

人形は桐竹貴美子・桐竹智恵子、義太夫節は竹本綾之助、豊沢猿幸、鶴澤津賀昇（女
義）。

以後、ひとみ座乙女文楽研修講座が開始され（昭和四二年（一九六
七））、平成元年（一九八九）には相愛女子短期大学において「文楽研究会」発足。平成
九年（一九九七）、国立文楽劇場小ホールにて「乙女文楽座」旗揚公演が行われるなど
の動きがみられる。義太夫は戦前に比して、素義が減少、女義が増加した。

四、むすびにかえて

雑誌の乙女文楽記事の多くが座の特定ができない。座名の不統一、指導者名や座長
名が明記されない例も少なくない。それでも、乙女文楽の義太夫節情報も断片的では
あるが、資料を丹念にみることでいくつかの特色が浮かび上がる。

（一）清水可子の指摘によると、林一座は「道楽の発展」であり、桐竹門造一座は収
入を得るための「興行」であったというが、それは雑誌記事にもうかがえる。番付類
に、指導者桐竹門造の横には、「文楽座」「文楽座出勤」と併記された例もあり、文楽
座との関係を示すことが一種のステータスであったことがわかる。

（二）門造の乙女文楽座は、新義座の旗揚げ公演（昭和一一年（一九三六）二月）に始
まり、のちの朝鮮・台湾・中国巡業にも同行したのは、特筆すべき活動であった。

（三）新義座に同行した乙女文楽座員の言説はきわめて少ないが竹本綱大夫は、「桐
竹政子という腕達者な娘さん」[9]がいて、巡業では人受けしたと述べている。五代竹本
南部大夫も、立役が桐竹梅子、女方が桐竹政子であったと記憶している。[10]

（四）人形遣いの必須技能として、桐竹智恵子・吉田光子は義太夫節の習得に励み、
弟子たちにもそれを勧めていた。[11]

（五）乙女文楽を支えたのは、何といっても素義の力であろう。素義にとって、観客

の前で人形と共演できることは、自ら経費を負担してもなお余りある名誉であった。

とはいえ、舞台で人形に演技をさせるには、三味線を弾いていたのであった。多くは女義が三味線を弾くには、三味線は専門家でないとつとまらなかった

なお、現在は、ひとみ座乙女文楽では太夫・三味線ともに義太夫協会の女義が共演するようになっている。また、乙女文楽座でも義太夫節はプロの女義によって分業されている。

筆者は、乙女文楽の吉田小光氏インタビューの聞き手をつとめたが、最後に乙女文楽座の吉田光子の「酒屋の段」の映像を視聴した。後日、映像の音量を消して再生してみて、光子の所作の一つひとつがとても「音楽的」であることに気づいた。光子の身体の隅々に三味線が鳴り響き、太夫の語る詞章によって所作が導かれるようにみえた。冒頭で述べた乙女文楽は聴覚と視覚の両方を楽しませる芸能だということを実感した瞬間であった。積み残した課題は多いが、今後も研究を積み重ねていきたいと思っている。

注

（1）桐竹門造指導による乙女文楽の始まりは、杉野橘太郎「特殊一人遣としての『乙女文楽』」および高木浩志「激動の昭和文楽」『義太夫年表 昭和篇』『義太夫年表 昭和篇』第一巻において、昭和三年（一九二八）と記されている。

（2）新義座について、本稿では『義太夫年表 昭和篇』第一巻・第二巻を参考にしたが、すでに『文楽興行記録 昭和篇』（高木浩志調、昭和五五年（一九八〇）において巡業情報が挙げられている。

（3）『浄瑠璃雑誌』三二七号（昭和七年（一九三二）一一月号）「日本因会女子研究会」記事に「朝顔浜松」で三味線を弾く竹本喜代廣とある。同誌三四四号（昭和一〇年（一九三五）一二月号）「日本因会女子研究会」に「二ツ玉の段」の勘平を語る竹本喜代廣の名がみえる。

（4）神田朝美「乙女文楽とともに生きる」『世間話研究』第二〇号でも乙女文楽が扱われている。

（5）「大阪人形乙女文楽一座連名」として、輝子、梅子、昌子、静子、勝子、光子、芳子、定子。この光子は後の吉田光子と思われる。

（6）「浄進会第一九回」にも「乙女文楽一座人形入り」でラヂウム温泉階上で「毎日大賑わひ」とある。

（7）全員林姓。林二輝および座員四名の顔写真が掲載され、八重子、輝代子、輝久子、輝美子、勝二、輝千子、富輝子、勇輝子の名がみえる。

（8）東京の女義。昭和一六年（一九四一）当時は佳照と名乗っていたが、翌年二代竹本綾之助を襲名。

（9）竹本綱太夫『でんでん虫』布井書房、昭和三九年（一九六四）。

（10）五代竹本南部大夫は「新義座の頃」『文楽に親しむ』高木浩志、和泉書院、平成二七年（二〇一五）において、乙女文楽の人形役割について述べている。また、豊澤龍市（男）は同書「新世界の竹本座」のなかで、本公演以外では経済的な理由から桐竹門造の乙女人形と一緒だったと述べている。

（11）吉田小光による竹本綾春談にも人形遣いにとっての義太夫節習得の重要性が述べられている。桐竹智恵子は『清流』六月号、平成一一年（一九九九）において、義太夫・三味線・日本舞踊を習得したと述べている。

付記

執筆にあたり、女流義太夫研究家水野悠子氏、現代人形劇センター理事長塚田千恵美氏、帝京大学細田明宏氏には資料提供・情報提供などで大変お世話になりました。また、国立文楽劇場図書室・大阪府立中之島図書館のご好意で大変お世話になりました。記してお礼を申し上げます。

参考文献

■書籍

宮良当壮『沖縄の人形芝居』郷土研究社、大正一四年（一九二五）

夕刊大阪新聞社『大阪商工大観昭和四年版』夕刊大阪新聞社、昭和四年（一九二九）

義太夫年表編纂会編『義太夫年表明治篇』義太夫年表刊行会、昭和三一年（一九五六）

竹本綱太夫『でんでん虫』布井書房、昭和三九年（一九六四）

文楽協会編『義太夫年表大正篇』（大正篇）刊行会、昭和四五年（一九七〇）

文楽協会監修『文楽の人形』婦人画報社、昭和五一年（一九七六）

祐田善雄稿　義太夫年表近世篇刊行会編纂『義太夫年表近世篇』八木書店、昭和五四年（一九七九）、昭和五五年（一九八〇）、昭和五六年（一九八一）、昭和五七年（一九八二）、平成二年（一九九〇）

高木浩志「文楽興行　昭和篇」謄写版、昭和五五年（一九八〇）

内田澄子『文楽人形師　大江巳之助』近代文芸社、昭和六二年（一九八七）

大江巳之助『木偶や　巳之助拾遺』私家版、平成六年（一九九四）

橋爪紳也『大阪モダン──通天閣と新世界──』NTT出版、平成八年（一九九六）

『無形民俗文化財地域伝承活動事業報告書　能勢の浄瑠璃史』能勢町教育委員会、平成八年（一九九六）

倉田喜弘・岡田則夫監修『大正期SP盤レコード　芸能・歌詞・ことば全記録』第七巻、大空社、平成九年（一九九七）

鳥越文蔵、内山美樹子、渡辺保編集『岩波講座歌舞伎・文楽　今日の文楽』、岩波書店、平成九年（一九九七）

橋爪紳也著『なにわの新名所（都市えはがきⅠ）』東方出版、平成九年（一九九七）

平野博『浄瑠璃への道──人形芝居とともに四十余年』（湘南座友の会、平成九年（一九九七）

水野悠子『知られざる芸能史娘義太夫　スキャンダルと文化のあいだ』中央公論社、平成一〇年（一九九八）

水野悠子『江戸東京娘義太夫の歴史』法政大学出版局、平成一五年（二〇〇三）

国立文楽劇場事業推進課編『古典芸能入門シリーズⅣ　文楽の衣裳』（改訂版）日本芸術文化振興会、平成二一年（二〇〇九）

『歌舞伎音楽演奏家名鑑──昭和二十年から現代まで──長唄・鳴物・竹本』伝統歌舞伎保存会、平成二二年（二〇一〇）

橋爪紳也監修・解説『大阪新名所新世界・通天閣写真帖（復刻版）』創元社、平成二四年（二〇一二）

竹本住大夫『人間、やっぱり情でんなぁ』文藝春秋、平成一六年（二〇〇四）

高木浩志『文楽に親しむ』和泉書院、平成二七年（二〇一五）

日本芸術文化振興会国立文楽劇場事業推進課義太夫年表昭和篇刊行委員会編『義太夫年表昭和篇』和泉書院、令和三年（二〇二一）・平成二三年（二〇一一）・平成二五年（二〇一三）・平成二七年（二〇一五）・平成二九年（二〇一七）・令和一（二〇一九）

■新聞・雑誌

『朝日新聞』

『読売新聞』

『静岡新聞』

『熱海新聞』

『神奈川新聞』

『北海道新聞』

『台湾日日新報』

『浄瑠璃雑誌』浄瑠璃雑誌社、明治三二年（一八九九）～昭和二〇年（一九四五）

『浄瑠璃時報』浄瑠璃時報社、昭和四年（一九二九）一月～

『浄瑠璃世界』浄瑠璃世界社、大正九年（一九二〇）～

『太棹』太棹社、昭和三年（一九二八）～昭和一八年（一九四三）

『文楽』文楽社、昭和五年（一九三〇）～昭和一四年（一九三九）

『文楽人』古典藝能研究会　誠光社、昭和二一年（一九四六）～

『大阪人』大阪都市協会、昭和二二年（一九四七）三月～

義太夫協会会報『義太夫』義太夫協会、昭和四六年（一九七一）五月～

『不死鳥』新月社、昭和二四年（一九四九）～

『イグザミナ』イグザミナ、昭和六二年（一九八七）～平成二五年（二〇一三）

『清流』清流出版株式会社、平成三〇年（二〇一八）

■公演プログラム

『乙女文楽人形浄瑠璃芝居』新橋演舞場、昭和二五年（一九五〇）

人形劇団プーク第四〇回公演・65『日本の人形劇　伝統と現代』人形劇団プーク、昭和四〇

年（一九六五）

『国立劇場第十四回民俗芸能公演 日本の民俗劇と人形芝居の系譜 古浄瑠璃系人形と特殊な一人遣い』国立劇場事業部、昭和四七年（一九七二）

『国立劇場第三十二回民俗芸能公演 一人遣い人形のさまざま』国立劇場事業部 昭和五四年（一九七九）

■参考論文

水谷武雄「大阪に生れた乙女文楽」『上方』一〇一号、昭和一四年（一九三九）

杉野橘太郎「特殊一人遣としての『乙女文楽』」『早稲田商学』二一六号、昭和四五（一九七〇）

清水可子「乙女文楽考」『神奈川県史研究』三五号、昭和五三年（一九七八）

伴通子「『乙女文楽』の継承を志して」義太夫協会会報『義太夫』四九号、平成三年（一九九一）

土井順一「乙女文楽の研究」『龍谷大学論集』四四五号、平成七年（一九九五）、土井順一著、林智康・西野由紀編『仏教と芸能──親鸞聖人伝・妙好人伝・文楽──』永田文昌堂、二〇〇三年所収

宇野小四郎「乙女文楽の歴史と操法」、平塚市教育委員会編集・発行『平塚市文化財調査報告書第三十一集』、平成八年（一九九六）

斉藤徹「平塚市乙女文楽かしら調査」、平塚市教育委員会編集・発行『平塚市文化財調査報告書第三十一集』、平成八年（一九九六）

大谷津早苗・安蔵裕子「矢崎家浄瑠璃人形のかしら・衣裳について」『研究紀要』七、東京都港区教育委員会（港区立郷土歴史館）、平成一五年（二〇〇三）

ガラヴィナ・クセーニャ「乙女文楽考──乙女文楽座研修生としての一年」『関西大学視聴覚教育』第二八号、平成一七年（二〇〇五）

Ashmore, Darren-Jon (2005) "Kiritake Masako's Maiden's Bunraku", *electronic journal of contemporary japanese studies.* (http://www.japanesestudies.org.uk/articles/2005/Ashmore.html)

神田朝美「乙女文楽とともに生きる」『世間話研究』二〇号、平成二三年（二〇一一）

神田朝実「女性人形遣いのライフストーリー──乙女文楽の変遷をたどる──」『口承文芸研究』三五号、平成二四年（二〇一二）

八王子市教育委員会編『八王子車人形調査報告書』八王子市教育委員会、令和二年（二〇二一）三月

葛西周「旅するオーディエンス──温泉地の聴取環境考」細川周平編著『音と耳から考える──歴史・身体・テクノロジー』、アルテスパブリッシング、令和三年（二〇二一）

■参考データベース（二〇二三年二月二八日、最終アクセス）

独立行政法人工業所有権・研修館『特許情報プラットフォーム J−PlatPat https://www.j-platpat.inpit.go.jp/

独立行政法人日本芸術文化振興会『文化デジタルライブラリー』「公演記録を調べる」https://www2.ntjjac.go.jp/dglib/plays/

朝日新聞クロスリサーチ・フォーライブラリー https://xsearch-asahi-com.osaka-u.idm.oclc.org/

人形劇団ひとみ座 https://hitomiza.com/

乙女文楽 桐竹繭紗也 https://otome-bunraku.jp/

乙女文楽 吉田光華 https://otomebunraku.jimdofree.com/

乙女文楽 桐竹祥元 https://www.facebook.com/otomebunraku

謝辞

本書の作成および、それに先立つ「第一五回特別展『乙女文楽――開花から現在まで――』」の開催は協力者一覧に記載の多くの方々、機関のひとかたならぬ御協力を得て実現できました。厚く御礼申し上げます。

二〇二〇年から世界中に蔓延した新型コロナウイルス感染症（COVID-19）に対する厳しい感染防止対策が実施される中、無事展覧会を開催できたこと、また、芸能をテーマとした展覧会として是非実現したかった実演を伴う関連イベントをすべて滞りなく盛況のうちに行えたことは誠にありがたいことでした。

最後に本書の出版を支えて戴いた大阪大学出版会の板東詩おり氏、栗原佐智子氏に深く謝意を表します。

二〇二三年三月三一日

乙女文楽研究会（林公子（代表）・後藤静夫・澤井万七美・
土田牧子・中尾薫・廣井榮子・横田洋）

協力者一覧（団体・個人、五十音順）

朝日新聞社　大阪大学附属図書館　大阪府立中之島図書館　乙女文楽劇場
（株）関西舞台　起雲閣　（公財）現代人形劇センター　国立文楽劇場
島田人形浄瑠璃芝居保存会　（独）日本芸術文化振興会国立劇場図書室
文楽劇場図書室　能勢人形浄るりシアター　ひとみ座乙女文楽
（公財）文楽協会　（公財）三康文化研究所附属三康図書館
早稲田大学坪内博士記念演劇博物館

池上公子　池田美保子　石川ひかる　市川留菜　井上真実　岡本あづま
奥河内久雄　垣沼絢子　金丸杏樹　亀野直美　河向淑子　岸田芽衣　金潤貞
桐竹勘十郎　久保喜代子（故人）　ゴロヴィナ・クセーニヤ　権藤芳一（故人）
佐々木美里　清水晧祐　瀧尻浩士　武澤里映　小亀しほ　大城奈都
塚田千恵美　寺田航　豊澤雛文　豊田由記子　中島美江　野口文子
長谷川貞信　馬場朱里　原田真澄　伴通子　東可代子　広瀬依子　福島安世
藤本百々子　細田明宏　増田玲子　松田正弘　松本幸子　水上亜矢子
水野悠子　南出亮　宮田充規　村上茉斗香　村上良子（故人）　八木智生
吉田小光　吉田光栄　吉田光希　吉田光百　蓬田雅代

本書の研究は、JSPS科研費16K02349, 19K00235の助成をうけたものです。

執筆者紹介（執筆・編集順）

後藤静夫（ごとう しずお）

京都市立芸術大学名誉教授。専門は近世芸能、近世文化、人形浄瑠璃・文楽の演者、芸の伝承、公演の実態等の現状の調査、研究。文楽協会、国立劇場、国立文楽劇場で34年に渡って文楽公演の制作担当後、京都市立芸術大学日本伝統音楽研究センター教授。同センター所長、大学理事。

横田洋（よこた ひろし）

大阪大学総合学術博物館助教。専門は演劇史・映画史。大阪大学大学院文学研究科博士後期課程修了（博士（文学））。

林公子（はやし きみこ）

近畿大学文芸学部教授。専門は近世芸能史。大阪大学大学院文学研究科博士後期課程単位取得退学。大阪大学文学部助手、近畿大学文芸学部講師、准教授を経て現職。

澤井万七美（さわい まなみ）

国立沖縄工業専門学校准教授。専門は日本芸能史。大阪大学大学院文学研究科博士後期課程修了（博士（文学））。東亜大学総合人間学部准教授を経て現職。

中尾薫（なかお かおる）

大阪大学大学院人文学研究科准教授。専門は演劇学、日本芸能史。大阪大学大学院文学研究科博士後期課程修了（博士（文学））。早稲田大学坪内博士記念演劇博物館助手、大阪大学大学院文学研究科専任講師、同准教授を経て現職。

土田牧子（つちだ まきこ）

共立女子大学文芸学部准教授。専門は日本音楽史。東京藝術大学大学院音楽研究科博士課程修了（博士（音楽学））。日本学術振興会特別研究員、金沢大学、東京藝術大学ほか非常勤講師を経て現職。

廣井榮子（ひろい えいこ）

大阪教育大学非常勤講師。専門は音楽学（語り物・娘義太夫・花街）・近代日本文化論。大阪大学大学院文学研究科博士後期課程単位取得退学。大阪音楽大学助手、神戸女学院大学非常勤講師ほかを経て現職。

大阪大学総合学術博物館叢書　19

乙女文楽　—開花から現在まで—

2023年3月31日　　初版第1刷発行	［検印廃止］

編著者　　乙女文楽研究会

発行所　　大阪大学出版会
　　　　　代表者　三成賢次

〒565-0871 大阪府吹田市山田丘2-7
　　　　　　大阪大学ウエストフロント
電話　06-6877-1614
FAX　06-6877-1617
URL：https://www.osaka-up.or.jp

装　丁：丸岡加奈（関西舞台株式会社）
印刷所：㈱遊文舎

© Otome-bunraku kenkyukai 2023　　　　　　　　　　Printed in Japan
ISBN 978-4-87259-529-1　　　C1370

大阪大学総合学術博物館叢書について

　大阪大学総合学術博物館は、2002年に設立されました。設置目的のひとつに、学内各部局に収集・保管されている標本資料類の一元的な保管整理と、その再活用が挙げられています。本叢書は、その目的にそって、データベース化や整理、再活用をすすめた学内標本資料類の公開と、それに基づく学内外の研究者の研究成果の公表のために刊行するものです。本叢書の出版が、阪大所蔵資料の学術的価値の向上に寄与することを願っています。

<div align="right">

大阪大学総合学術博物館

</div>